大台北自然步道100

Tony

黃育智 著

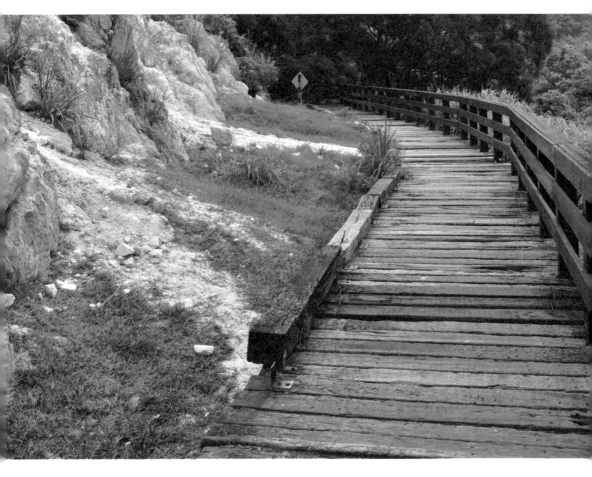

朱雀文化

【序言】

100 條步道的幸福之旅

　　台灣擁有三分之二的山地，台北盆地更是群山攏聚，無論身處台北何地，抬頭即可望見或近或遠的青翠山巒，大屯、七星、五指、南港、二格等山系環繞盆地，而淡水河、基隆河、新店溪穿流其間，台北的山水麗緻，環境美好。

　　身為台北人，想要親近山林，擁有絕佳的地利之便，甚至搭著捷運就可以親近青山綠水，而台灣唯一緊臨都會的國家公園——陽明山國家公園，就坐落於台北雙市，台北盆地的東南側更與雪山山脈北稜接壤，新店、烏來、石碇、汐止、平溪、瑞芳、雙溪、貢寮等地，擁有山峰、溪流、峽谷、瀑布、溫泉、草原等風景，景觀豐富而多奇。

　　近年來戶外休閒的風氣日盛，政府亦積極規劃各種自然步道，台北市、新北市政府先後發行親山護照，以推廣登山活動。接觸大自然，有益身體健康，而三五好友相約登山或闔家出遊踏青，亦可以增進彼此人際友誼與家人之間的情感。

　　數年前筆者著有《大台北・森林・步道》一書，選錄了大台北地區 34 條熱門的登山步道，以提供有興趣的登山朋友們參考，出版後頗受讀者的喜愛與肯定。這幾年來，在政府積極整治下，大台北地區新增了許多景色怡人的步道，因此筆者擴大選錄了大台北地區 100 條步道，以實用的圖文資訊，讓讀者可以按圖索驥，以自導的方式，輕鬆悠遊於台北近郊的自然步道。

　　本書的 100 條步道，區域涵蓋北北基（台北市、新北市及基隆市），多以平易近人、適合社會大眾行走的步道為主，包括了山林、水岸、濕地、濱海等不同景觀的自然步道，可說是目前坊間最新、最完整的大台北地區步道指南。當你走在這 100 條步道上，你會驚奇於台北山水的美麗；而如果陪著父母、伴侶或帶著孩子一起走訪這 100 條步道，相信必定能營造一個更健康幸福的家庭與人生。

<div style="text-align:right">Tony 黃育智</div>

【目錄】Contents

【序言】 100 條步道的幸福之旅 002

如何使用本書 & 作者推薦 010

陽明山

01 二子坪步道 森林浴、賞蝶、無障礙步道 016

02 向天池步道 松林、太子碑、火山遺跡 018

03 百拉卡步道 森林浴、小油坑爆裂口、竹子湖遠景 020

04 夢幻湖步道 台灣水韭、生態湖 022

05 冷苗步道 森林浴、幽林小徑 024

06 冷擎步道 菁山吊橋、牛奶湖、柳杉林 026

07 擎天崗環形步道 草原風光、牛隻悠遊 028

08 頂山石梯嶺步道 草原、柳杉林、金毛杜鵑 030

09 絹絲步道 水圳、瀑布、森林浴 032

10 魚路古道 河南勇路、日人路、許顏橋、番坑瀑布 034

11 小油坑箭竹林步道 小油坑景觀、箭竹林 036

12 硫磺谷步道 火山爆裂口的遺跡、硫磺、溫泉 038

13 竹子湖海芋賞花步道 海芋花田、山菜野味 040

北投、士林

14 貴子坑步道 地質奇觀、生態林園 042

15 下青礜步道 聚落、古道、土地公、溪澗、田野 044

16 忠義山步道　關渡行天宮、小八里分山、森林浴　046

17 軍艦岩步道　奇岩地貌、觀音夕照　048

18 關渡自然公園步道　賞鳥、騎單車、關渡宮　050

19 天母水管路步道　三角埔發電廠、天母古道、森林浴　052

20 翠峰瀑布步道　紗帽瀑布、松溪、古道、水圳橋遺跡　054

21 芝山岩步道　神社、古廟、歷史遺跡、地質奇觀　056

22 坪頂古圳步道　水圳、溪流、森林浴　058

23 大崎頭步道　古厝、梯田、竹林、水圳　060

24 毋忘在莒步道　崗哨遺跡、劍潭山、基隆河水岸風光　062

25 九蓮寺步道　九蓮寺、內湖步道、大崙尾山南面步道　064

內湖、南港

26 雞南山步道　溪澗潛壩、生態池、劍南蝶園　066

27 金面山步道　石英砂岩、清代採石場遺跡、剪刀石　068

28 內雙溪森林步道　森林浴、枕木步道、棧道、大埤頭　070

29 白石湖步道　白石湖吊橋、觀光果園、埤塘、夫妻樹　072

30 大溝溪圓覺瀑布步道　河岸生態、溪澗風光、圓覺瀑布　074

31 碧湖步道　礦場遺跡、宗祠建築、森林浴　076

32 大湖公園步道　埤塘、林園、草坪、白鷺鷥山　078

33 明舉山步道　內溝溪生態展示館、雀榕、柿子山、地質景觀　080

34 南港茶山步道　茶山風情、古厝、茶業製造示範場、桂花林　082

信義、文山

35 虎山自然步道 賞蕨、賞螢、老榕、相思林 084

36 象山自然步道 夜景、六巨石、彩繪岩壁、一線天 086

37 富陽自然生態公園 生態園區、軍事遺跡、福州山公園 088

38 指南宮步道 日式石燈籠、寺廟風情 090

39 樟山寺步道 飛龍步道、相思林、樟山寺 092

40 貓空壺穴步道、健康步道 茶園、壺穴、森林浴 094

41 樟樹步道 茶山、埤塘、石厝、老樟、相思炭窯 096

42 樟湖步道 茶園、樟樹、待老坑山、杏花林 098

43 仙跡岩步道 景美山、仙跡岩、棧道、生態觀察 100

深坑、石碇、汐止、平溪

44 炮子崙瀑布步道 溪流、瀑布、鄉野 102

45 烏塗溪步道 觀魚、親水、大板根、石頭厝、摸乳巷 104

46 金龍湖步道 湖景、山色、埤塘、水岸棧道、賞鳥 106

47 翠湖步道 礦場遺跡、生態湖、賞鳥、賞桐花 108

48 真武山健行步道 山林小徑、賞桐、翠湖 110

49 夢湖步道 湖光山色、夢幻之湖 112

50 秀峰瀑布步道 瀑布、溪流、龍船洞、大尖山風景區 114

51 菁桐小鎮 礦業風華、鐵道風情、日式宿舍、太子賓館 116

52 四廣潭步道 湖岸、壺穴、吊橋、瀑布、鐵道 118

中和、新店

53 圓通寺步道 古寺、巨岩、一線天、岩壁小徑 **120**

54 烘爐地步道 南勢角山、南山福德宮、夜景 **122**

55 和美山步道 碧潭、吊橋、水岸風光、渡船頭 **124**

56 雙城步道 二叭子植物園區、森林浴 **126**

57 潤濟宮步道 大茅埔山、森林小徑 **128**

烏來、坪林

58 加九寮步道 紅河谷、舊台車道、溪流風光 **130**

59 烏來瀑布公園 烏來風景區、蛙之谷、高砂義勇紀念園區 **132**

60 內洞國家森林遊樂區 森林浴、瀑布、溪谷 **134**

61 信賢舊道 賞鳥、踏青、健行 **136**

62 金瓜寮觀魚蕨類步道 賞蕨、觀魚、溪谷美景 **138**

63 坪林觀魚步道 觀魚、賞鳥、騎車、散步 **140**

64 水柳腳步道、觀音台步道 茶山風光、觀音亭 **142**

65 大舌湖步道 北勢溪曲流、茶園風光、吊橋、水潭 **144**

三峽、土城、鶯歌

66 紫微保甲路步道 保甲路古道、白雞農家風情 **146**

67 滿月圓森林步道 森林浴、溪流、瀑布、楓紅 **148**

68 承天禪寺步道 桐花公園、佛寺、天上山 150

69 山中湖太極嶺步道 賞桐、湖泊、山林小徑 152

70 孫龍步道 鶯歌石、台車舊道、孫臏廟、碧龍宮 154

新莊、八里、五股、泰山

71 牡丹心生態公園 新莊青年公園、水源地 156

72 挖子尾自然保留區 紅樹林、海岸濕地、漁村聚落 158

73 牛港稜登山步道 風櫃斗湖山、出火號、八里海景 160

74 水碓觀景公園 賞花、健身、看夜景 162

75 尖凍山步道 辭修公園、泰山老街、敢碉堡部隊遺址 164

76 崎頭步道、義學坑步道 古道、步道、古書院 166

77 新林步道 賞桐、山徑、好漢坡 168

瑞芳、貢寮、雙溪

78 鼻頭角步道 海崖、海蝕平台、蕈狀岩、岬角風光 170

79 金瓜石山城散步 黃金博物園區、金瓜石老街 172

80 金瓜石地質公園步道 本山礦場、地質奇觀 174

81 三貂嶺瀑布步道 瀑布群、森林浴、鐵道風情 176

82 嶺頭觀日步道 嶺頭觀日、海色、山景 178

83 虎豹潭步道 溪潭、水岸、觀魚 180

84 遠望坑親水公園步道 遠望坑溪、古道、梯田、古厝 182

85 桃源谷步道　草原、山海、灣坑頭山　**184**

86 舊草嶺隧道　鐵道遺跡、自行車道、歷史古蹟　**186**

87 龍洞岬灣步道　岬灣、海蝕洞、四稜砂岩　**188**

基隆市

88 友蚋生態園區　礦業遺跡、古橋、溪流、自行車道　**190**

89 瑪西賞桐步道、櫻花步道　觀魚、賞桐　**192**

90 菁寮坑礦業生態園區　古道、石頭厝、礦場遺跡　**194**

91 中正公園步道　神社遺跡、主普壇、觀音塑像、基隆港　**196**

92 五坑山步道　總督府古碑、砲台遺跡、夫妻樹　**198**

93 情人湖步道　湖泊、砲台、賞鷹、觀海　**200**

北海岸

94 礦潭觀海步道　親水公園、自行車道、北海風光　**202**

95 神祕海岸步道　美麗海岸、燭台雙嶼、獅頭山公園　**204**

96 青山瀑布步道　瀑布、溪流、水圳、賞楓　**206**

97 富貴角步道　燈塔、風稜石、石槽海岸　**208**

98 麟山鼻步道　風稜石、石滬、野百合花　**210**

99 大坑溪三生步道　賞櫻、水岸、鄉野風情　**212**

100 滬尾砲台公園　草原、砲台遺跡　**214**

如何使用本書 & 作者推薦

本書所選的每一條步道，都附有步道地圖、路程時間、步道路況、交通資訊及旅行建議等資訊，以提供讀者做為自導式的參考指南。

由於每條步道的長短不同、路況不一、難易有別，本書將步道路況區分為五種，以一至五顆星號表示，星號愈多表示路況愈佳。圖示如下：

★	路況很差
★★	路況差
★★★	路況普通
★★★★	路況佳
★★★★★	路況極佳

本書所選的步道只集中於二至五顆星，而以三至五顆星的步道為主，並無特別艱難或險峻的登山步道，大致而言，100 條步道都適合社會大眾行走。然而每個人的登山經驗及體能狀況，存在個別差異，對路況的感受及評價不必然相同。本書的路況評價，僅是就一般的情況而言。

初次接觸山林步道的朋友，不必為此過於擔心，建議你可先從四、五顆星及路程較短的步道開始你的登山行程，隨著你的經驗及體力漸增漸豐，你就會覺得步道愈走愈輕鬆，而能快樂悠遊於山林了。

出遊之前，你可以透過本書提供的行程資訊，先評估一條步道的難易程度，規劃出合適的行程。做好行前準備，你的行程將更為順利與圓滿。

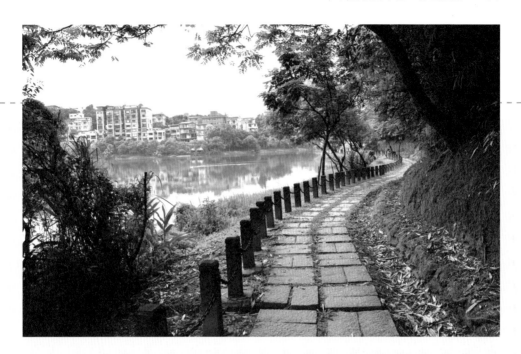

【作者推薦／快速索引】

　　以下是作者根據類別列舉的步道，幫助你迅速找到適合自己興趣的步道，你也可以逐篇瀏覽各條步道的圖文及詳細資訊，以找到符合自己需求的步道。

適合親子出遊的路線

[陽明山] 01 二子坪步道

[陽明山] 07 擎天崗環形步道

[陽明山] 13 竹子湖海芋賞花步道

[士林] 21 芝山岩步道

[內湖] 29 白石湖步道

[內湖] 32 大湖公園步道

[文山] 41 樟樹步道

[石碇] 45 烏塗溪步道

[汐止] 46 金龍湖步道

[平溪] 51 菁桐小鎮

[烏來] 58 加九寮步道

[烏來] 59 烏來瀑布公園

[烏來] 60 內洞國家森林遊樂區

[坪林] 63 坪林觀魚步道

[三峽] 67 滿月圓森林步道

[八里] 72 挖子尾自然保留區

[瑞芳] 79 金瓜石山城散步

[貢寮] 84 遠望坑親水公園步道

[貢寮] 87 龍洞岬灣步道

[基隆] 93 情人湖步道

[三芝] 99 大坑溪三生步道

[淡水] 100 滬尾砲台公園

台北捷運可以到的路線

[北投] 14 貴子坑步道

[北投] 15 下青礐步道

[北投] 16 忠義山步道

[北投] 18 關渡自然公園步道

[士林] 21 芝山岩步道

[士林] 24 毋忘在莒步道

[大直] 26 雞南山步道

[內湖] 27 金面山步道

[內湖] 30 大溝溪圓覺瀑布步道

[內湖] 31 碧湖步道

[內湖] 32 大湖公園步道

[信義] 35 虎山自然步道

[大安] 37 富陽自然生態公園

[文山] 43 仙跡岩步道

[新店] 55 和美山步道

森林浴路線

[陽明山] 01 二子坪步道

[陽明山] 05 冷苗步道

[陽明山] 09 絹絲步道

[內湖] 28 內雙溪森林步道

[烏來] 60 內洞國家森林遊樂區

[三峽] 67 滿月圓森林步道

[石門] 96 青山瀑布步道

溪岸親水路線

[石碇] 45 烏塗溪步道

[平溪] 52 四廣潭步道

[坪林] 62 金瓜寮觀魚蕨類步道

[坪林] 63 坪林觀魚步道

[雙溪] 83 虎豹潭步道

[貢寮] 84 遠望坑親水公園

[石門] 96 青山瀑布步道

賞瀑路線

[陽明山] 09 絹絲步道

[士林] 20 翠峰瀑布步道

[內湖] 30 大溝溪圓覺瀑布步道

[深坑] 44 炮子崙瀑布步道

[汐止] 50 秀峰瀑布步道

[瑞芳] 81 三貂嶺瀑布步道

[石門] 96 青山瀑布步道

湖岸步道的路線

[內湖] 32 大湖公園步道

[汐止] 46 金龍湖步道

[汐止] 49 夢湖步道

[基隆] 93 情人湖步道

海岸岬角路線

[瑞芳] 78 鼻頭角步道

[貢寮] 87 龍洞岬灣步道

[金山] 95 神祕海岸步道

[石門] 97 富貴角步道

[石門] 98 麟山鼻步道

茶山風情路線

[南港] 34 南港茶山步道

[文山] 41 樟樹步道

[文山] 42 樟湖步道

登高觀景路線

[陽明山] 08 頂山石梯嶺步道

[北投] 17 軍艦岩步道

[內湖] 27 金面山步道

[信義] 36 象山自然步道

[新店] 55 和美山步道

[八里] 73 牛港稜登山步道

[五股] 74 水碓公園步道

[雙溪] 82 嶺頭觀日步道

[貢寮] 85 桃源谷步道

[基隆] 92 五坑山步道

賞櫻路線

[基隆] 89 瑪西櫻花步道

[萬里] 94 礦潭觀海步道

[三芝] 99 大坑溪三生步道

賞桐路線

[汐止] 47 翠湖步道

[汐止] 48 真武山健行步道

[汐止] 49 夢湖步道

[土城] 68 承天禪寺步道

[土城] 69 山中湖太極嶺步道

[鶯歌] 70 孫龍步道

[林口] 77 新林步道

[基隆] 89 瑪西賞桐步道

地質景觀的路線

[陽明山] 12 硫磺谷步道

[北投] 14 貴子坑步道

[北投] 17 軍艦岩步道

[內湖] 27 金面山步道

礦業風華路線

[平溪] 51 菁桐小鎮

[瑞芳] 79 金瓜石山城散步

[瑞芳] 80 金瓜石地質公園步道

[基隆] 88 友蚋生態園區

[基隆] 90 茗寮坑礦業生態園區

自然生態保護區

[北投] 18 關渡自然公園步道

[八里] 72 挖子尾自然保留區

作者推薦的 10 條熱門步道

[陽明山] 01 二子坪步道

[陽明山] 07 擎天崗環形步道

[陽明山] 09 絹絲步道

[士林] 19 天母水管路步道

[內湖] 29 白石湖步道

[文山] 41 樟樹步道

[石碇] 45 烏塗溪步道

[烏來] 58 加九寮步道

[坪林] 62 金瓜寮觀魚蕨類步道

[石門] 96 青山瀑布步道

01 二子坪步道 <small>森林浴、賞蝶、無障礙步道</small>
無障礙步道，娃娃車、輪椅也能輕鬆推著走

　　二子坪步道有「五星級步道」之稱，以無障礙步道設施聞名，連娃娃車、輪椅都可以輕鬆推著上路，遊客服務站又有假日免費出租輪椅及無障礙公共廁所等貼心的設施。

　　二子坪步道全長1.7公里，擁有怡人林蔭環境，是一條老少咸宜的自然步道。大人小孩都可以悠閒的行走於綠意盎然的森林裡，享受大自然的天籟饗宴。夏日行走時，有彩蝶飛舞、夏蟬爭鳴，山風清涼、山氣鮮芬，更給人一種驚豔及消暑的感覺，心情更為舒暢。

　　步道短而美，大約30分鐘就可抵達終點二子坪遊憩區。二子坪為山間平坦谷地，周遭群山環繞，有木亭、池塘、小橋，置身此地，仰觀山雲，俯看池水，宛如身處桃花源。休息過後，還可由二子坪前往向天池，路長約2.5公里。或可登附近的大屯山、面天山、向天山，國家公園內的步道設施及指標都很完善，不虞迷路，可根據個人體力及時間選擇悠遊路線。

↗ 再挑戰

　　二子坪遊憩區附近有不少登山步道。圖為二子坪走往面天坪的途中景致。秋天路旁芒花綻開時，菅芒浪白，美景如畫。遠處錐狀山峰為面天山。

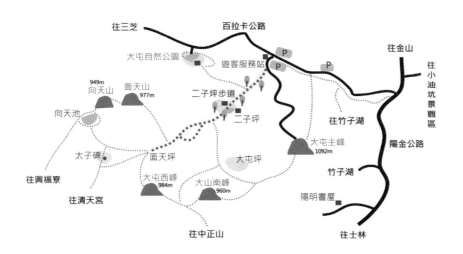

■路程時間：二子坪遊客服務站→30分鐘→二子坪遊憩區（1.7公里）

■步道路況：☆☆☆☆☆（路況良好，老少咸宜）

■交通資訊：

　【自行開車】從士林外雙溪經仰德大道上陽明山，續行陽金公路至5公里（七星山公車站）附近，左轉百拉卡公路（101甲）。續行約5分鐘，即可抵達二子坪步道入口。

　【大眾運輸】從陽明山公車總站搭遊園公車108至二子坪步道入口。或搭乘皇家客運（台北－金山線）至七星山公車站下車，步行百拉卡步道約1小時至二子坪步道入口。

■附近景點：百拉卡步道、大屯自然公園、大屯山、面天山、向天山、向天池。

■旅行建議：四季皆宜。5～7月蝴蝶季賞蝶，11～12月二子坪賞秋芒。

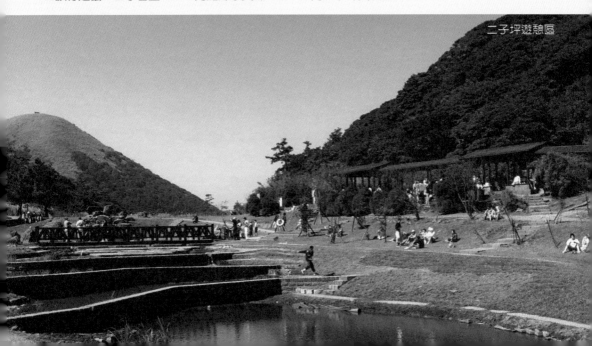

二子坪遊憩區

02 向天池步道 松林、太子碑、火山遺跡
陽明山國家公園最完整的火山口遺跡

　　向天池位於向天山東南側，是陽明山國家公園內最完整的火山口遺跡，直徑370公尺，深130公尺，底部平坦，大部分的時候處於乾涸狀態，豪雨過後才會積水成池，形成美麗的湖景。

　　新北投復興三路520巷底的清天宮，是前往向天池最大眾化的登山口之一。清天宮所在的聚落，地名為「中青礐」，源自於昔日以大菁製造藍靛染料的歷史。聚落裡還可看到三合院古厝，清天宮廟前也有一棵樹齡兩百多年的大榕樹。

　　從清天宮旁的小路循著石階上爬，一路上坡，路旁多竹林及圍籬，沿途有農家。約半個小時抵達三聖宮。從三聖宮上行，路旁漸漸出現高聳的松林景觀。約20分鐘後，抵達往二子坪、向天池的岔路口，至此結束長達1公里的辛苦上坡路段。

　　由此取左行，往向天池約1.2公里，沿途森林茂盛，也有農民拓墾的竹林遺跡，途中有一座大正十四年（1925年）立的「太子碑」。過太子碑之後，一路平緩，偶遇奇松巨樹，又有青翠竹林。約20分鐘便可抵達向天池。

　　向天池環湖一圈約20分鐘。回程可選擇從向天池走興福寮步道至興福寮聚落，然後再步行產業道路返回清天宮。

●太子碑

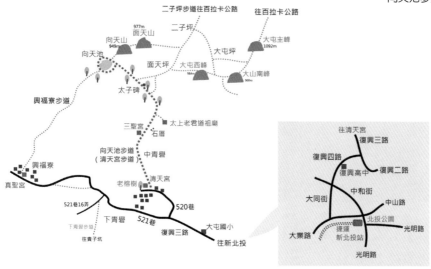

■路程時間：

清天宮→30分鐘→三聖宮→20分鐘→岔路口（往二子坪1.5K、向天池1.2K）→8分鐘→太子碑→20分鐘→向天池　（註：向天池 →60分鐘→興福寮→50分鐘→清天宮）

■步道路況：☆☆☆☆（清天宮至太子碑路段，較多陡上石階路）

■交通資訊：

【自行開車】從捷運新北投捷運站，往中和街，再右轉復興四路，循指標接復興三路，行駛至終點清天宮。

【大眾運輸】搭捷運淡水線至北投站或復興崗站，再轉乘小6公車至清天宮。

■附近景點：向天池、向天山、面天山、面天坪、大屯山、二子坪、興福寮步道。

■旅行建議：四季皆宜。豪雨過後，向天池會出現難得一見的湖景。

●向天池

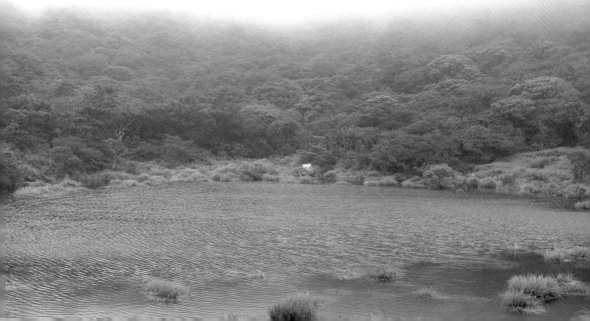

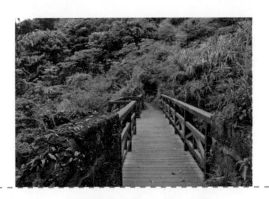

03 百拉卡步道 森林浴、小油坑爆裂口、竹子湖遠景
森林幽徑兼賞七星山、小油坑爆裂口、竹子湖美景

　　百拉卡步道正式的名稱為「百拉卡人車分道」，是一條與百拉卡公路（101甲縣道）平行的步道，入口在陽金公路公車七星山站附近，終點為大屯自然公園，步道全長約2.8公里。

　　從陽金公路的七星山公車站牌出發，沿著陽金公路上行，不到1分鐘，就可看見公路轉彎處的百拉卡人車分道的入口標誌。進入步道後，全程大多走於林蔭之中，幽意盎然。約7、8分鐘，爬上小陡坡後，步道與百拉卡公路會合，這裡設有觀景台，可眺望七星山的小油坑爆裂口及俯瞰竹子湖盆地全景，景色優美，曾是電視偶像劇取景的景點，常吸引許多遊客在此駐足。

　　竹子湖盆地曾經是七星山及大屯山熔岩圍成的火山堰塞湖，後來湖水切穿流出，形成今日的盆地景觀。

　　離開展望點，一小段陡下，步道又穿入森林裡，途中，有岔路通往竹子湖，也會經過大屯山登山口。約行2．2公里，抵達二子坪步道入口的停車場。

　　二子坪步道為陽明山國家公園熱門的步道，假日經常車位難求，若是開車前來一遊，則可考慮停車於陽金公路七星山站旁的大停車場，然後走百拉卡步道前往二子坪步道。

●百拉卡步道

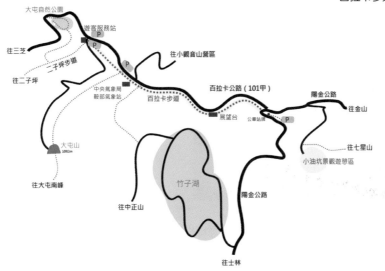

■路程時間：

　百拉卡人車分道起點 →15分鐘→觀景台→20分鐘→往竹子湖岔路→10分鐘→鞍部氣象站→
　15分鐘→二子坪停車場

■步道路況：☆☆☆

■交通資訊：

　【自行開車】從士林外雙溪經仰德大道上陽明山，續行陽金公路至5公里處（七星山站）旁
　　　　　　　的停車場。

　【大眾運輸】從陽明山公車總站搭乘遊園公車108或搭乘皇家客運（台北－金山線）至七星
　　　　　　　山公車站下車。

■附近景點：大屯山、竹子湖、二子坪步道、大屯自然公園。

■旅行建議：此地林間環境潮濕，步道石階較多青苔，應避免雨後行走。

●百拉卡步道觀景平台眺望小油坑爆裂口。

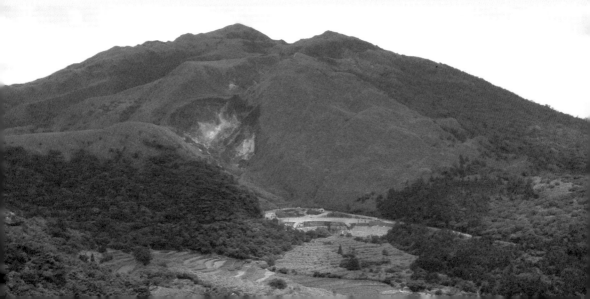

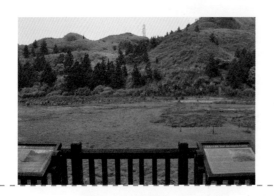

04　夢幻湖步道 <small>台灣水韭、生態湖</small>
如夢如幻的湖泊，台灣水韭的棲地

　　夢幻湖步道屬於冷水坑環形步道系統之一，登山口位於冷水坑遊客服務站不遠的中湖戰備道路旁的夢幻湖停車場，沿著指標步行石階上坡，約15分鐘，接水泥小車道，再步行不遠，即可看見夢幻湖。

　　夢幻湖為生態保護區，為台灣特有植物「台灣水韭」的唯一天然棲地。此地常年雲霧飄渺，湖面迷濛，山景忽隱忽現，如夢如幻，而有「夢幻湖」之稱。步道設有觀景台，供遊客觀賞湖水生態，在此聆聽蛙聲蟲鳴，可以享受自然野趣。

　　續沿著湖畔的水泥步道前行，抵達國立教育廣播電台的發射站，接著遇岔路，右岔路是登七星山的步道，取左行沿著石階路下行，即可繞回冷水坑遊客服務站。然後再沿著指標，走人車分道的環形路線，返回夢幻湖停車場，大約一個小時就可以走完一圈。

　　走夢幻湖步道，還可以順遊七星公園。過廣播電台發射站後，選擇右岔路，再循著指標轉入七星公園的岔路。七星公園海拔860公尺，位於七星山主峰的東南側山腰，地勢平坦，視野佳，可眺覽台北盆地，是夏日避暑的好去處。由七星公園續行，可以接上七星山步道（苗圃線），續爬往七星山，不過較多上坡路，須衡量個人的體力情況而做選擇。

●登山口前往夢幻湖，約1公里。

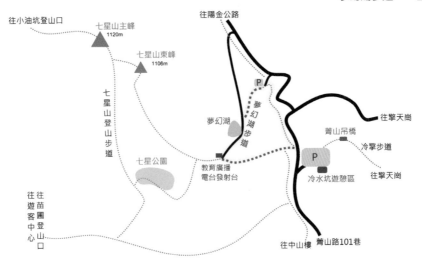

往小油坑登山口　七星山主峰
1120m

七星山東峰
1106m

往陽金公路

P

七
星
山
登
山
步
道

夢
幻
湖
步
道

夢幻湖

往擎天崗

菁山吊橋

冷擎步道

七星公園

P

教育廣播
電台發射台

冷水坑遊憩區

往擎天崗

往
遊
客
中
心

往
苗
圃
登
山
口

往中山樓

菁山路101巷

■路程時間：

　夢幻湖停車場→15分鐘→水泥車道→2分鐘→夢幻湖→5分鐘→廣播電台岔路→20分鐘→冷水坑停車場（註：廣播電台岔路→5分鐘→七星公園）

■步道路況：☆☆☆☆

■交通資訊：

　【自行開車】從士林外雙溪經仰德大道上陽明山，至山仔后右轉菁山路，直行再左轉菁山路101巷，續行約20分鐘至冷水坑，可停車於冷水坑停車場或夢幻湖入口的停車場。

　【大眾運輸】搭乘108遊園公車及小15公車（劍潭站）至冷水坑遊客服務站。

■附近景點：七星山、七星公園、冷擎步道、冷水坑遊憩區、菁山吊橋。

■旅行建議：可順遊七星公園，體力佳者可續登七星山。

●夢幻湖

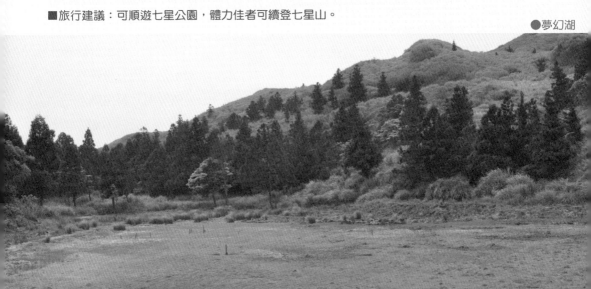

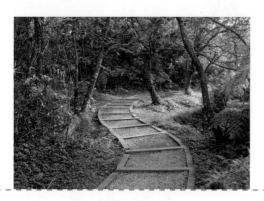

05 冷苗步道 森林浴、幽林小徑
幽意盎然的七星山腰森林小徑

　　冷苗步道屬於七星山環山步道系統之一，步道長約1.7公里，聯絡陽明山遊客中心與冷水坑遊客服務站。這條步道迂繞於七星山南麓山腰，沿途起伏平緩，走於森林中，以石階、枕木碎石路為主，有五座木橋，步道沿途靜謐幽雅。

　　冷苗步道可以銜接七星山登山步道，因此可以根據自己的體力及興趣，選擇不同的環狀組合路線。最輕鬆路線是從冷水坑的停車場出發，從冷水坑七星山登山口的十字岔路取左行，沿著石階路前行約四、五百公尺，遇見右岔路，即冷苗步道的入口。

　　冷苗步道繞行森林蓊鬱的山腰，約30分鐘，即接七星山苗圃線的登山步道，續走往下坡路，約半個小時，抵達陽明山國家公園遊客中心。在這裡可搭遊園公車下山或返回冷水坑。

　　若體力充沛，可續爬往七星山，途中有岔路通往七星公園，然後繞返冷水坑服務站。或者續爬往七星山，然後由七星主峰走往小油坑遊客服務站，或從七星東峰走往冷水坑遊客服務站。兩地都有遊園公車接駁，交通相當便利。

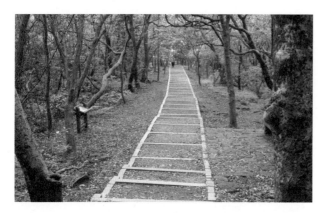

●冷苗步道

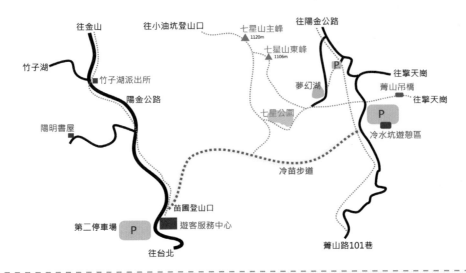

■路程時間：

　　冷水坑遊客服務站→10分鐘→冷苗步道入口→30分鐘→陽明山國家公園遊客中心（苗圃）

　　冷水坑遊客服務站→10分鐘→冷苗步道入口→15分鐘→七星山步道岔路→10分鐘→七星公
　　園→20分鐘→冷水坑遊客服務站

■步道路況：☆☆☆☆

■交通資訊：

　　【自行開車】從士林外雙溪走仰德大道上陽明山，至山仔后右轉菁山路，再左轉菁山路101
　　　　　　　　巷，直行約20分鐘，至冷水坑遊客服務站停車場。

　　【大眾運輸】搭乘108遊園公車及小15公車（劍潭站）至冷水坑遊客服務站。

■附近景點：陽明山國家公園遊客中心、七星山、七星公園、夢幻湖、冷水坑遊憩區。

■旅行建議：可順遊七星公園，走一圈環形路線。　　　　　　●冷苗步道，林蔭怡然。

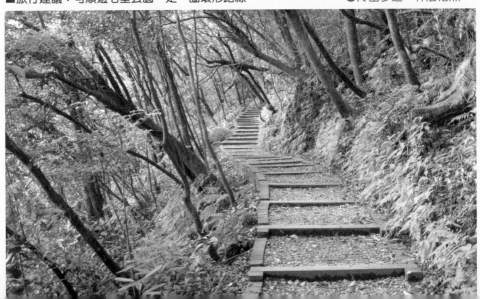

06 冷擎步道 菁山吊橋、牛奶湖、柳杉林
擎天崗、冷水坑之間的橫向森林步道

　　冷擎步道是冷水坑通往擎天崗草原的一條森林步道，入口就位於冷水坑遊客
服務站的停車場旁。

　　入口建有一座菁山吊橋，而附近有一座昔日採硫磺礦的遺跡 —— 牛奶湖。
從停車場循著指標，約5分鐘即可抵達牛奶湖觀景台，這座小湖泊是沉澱硫磺礦
床形成的湖泊，因湖底噴出的硫磺瓦斯，導致水色渾濁，沉澱之後湖水形成乳白
色，而被稱為「牛奶湖」。

　　過了菁山吊橋，即進入冷擎步道。短短1.7公里的步道，林蔭清涼，滿眼翠
綠，途中有濕地景觀，也有杉林小徑，途中有一座木造觀景台，可以登高眺遠，
令人心曠神怡，觀景台對面的一座小山頭雞心崙，清代曾設有守硫營（俗稱河南
營），如今已無遺跡。

　　續往石階路的途中，有昔日大嶺牧場的牛舍
遺跡，僅存蔓藤殘垣。冷擎步道與絹絲步道交會
後，續行0.6公里，就可抵達擎天崗遊憩區。 這是
一條舒適怡人，又富於人文特色的自然步道。

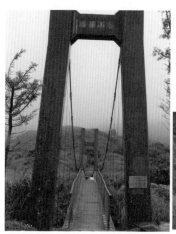

●菁山吊橋（左）

●牛奶湖（右）

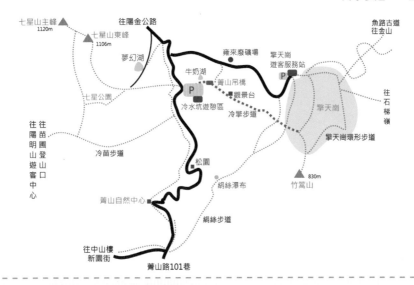

■路程時間：冷水坑遊客服務站→40分鐘→擎天崗草原

■步道路況：☆☆☆☆

■交通資訊：參考〈冷苗步道〉交通資訊。

■附近景點：牛奶湖、絹絲瀑布、擎天崗草原。

■旅行建議：可順遊擎天崗或絹絲步道。

●冷擎步道，枕木土階穿過柳杉林。

07 擎天崗環形步道 草原風光、牛隻悠遊
陽明山國家公園最美麗的大草原

擎天崗環形步道是陽明山國家公園熱門的草原景觀區，景觀遼闊，步道沿途欣賞美麗的草原風光。擎天崗是昔日的陽明山牧場，舊稱「大嶺佧」、「嶺頭喦」、「牛埔」等，農場的歷史可溯自日治時期的大嶺牧場。如今仍然可以看見牛隻在草原遊蕩的景象。擎天崗夏季時豔陽高照，又被稱為「太陽谷」。

從遊客服務站出發，經過嶺頭喦福德宮，來到環形步道的入口，可以選擇右去左回，途中有一座由昔日牛舍改裝的教育解說中心，介紹擎天崗及牧場的歷史。過了這裡，開始爬坡，抵達上方處，視野更開闊，整片大草原及附近山巒綿延起伏，視野遼闊，景色壯觀。

不久，抵達碉堡岔路，右岔路往可登竹篙山，路程約半小時。繼續前行，一路視野俱佳，偶爾可遇牛隻出沒於草地。循著石階路漸下坡，繞至山谷，再爬至另一高地草原。最後環形步道會繞至金包里城門，這裡是為金包里大路（魚路古道）的入口。續行約10分鐘，即可回到嶺頭喦福德宮。

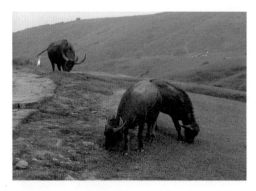

擎天崗地區常起霧，天氣多變化，最好不要擅離步道。冬天時，擎天崗草原寒風刺骨，也容易下雨，最好準備雨具及禦寒衣物。

●大嶺牧場
設立於1925年，面積約1,014甲，牧場以寄養耕牛為主。當時也飼養試驗性肉用牛百餘頭，全場最盛時牛隻更達1,768頭。後改名「陽明山牧場」。

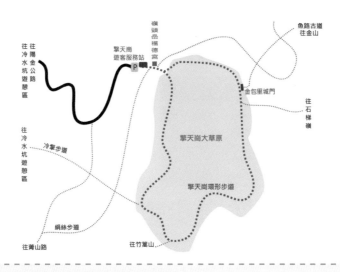

■路程時間：環形步道繞一圈約60分鐘（2.5公里）

■步道路況：☆☆☆☆☆

■交通資訊：

　　【自行開車】從士林外雙溪經仰德大道上陽明山，接陽金公路，至中湖接右轉中湖戰備道路至
　　　　　　　　擎天崗。或從山仔后右轉菁山路，再左轉菁山路101巷，接中湖戰備道路往擎天
　　　　　　　　崗。

　　【大眾運輸】捷運劍潭站搭乘小15號公車至擎天崗，約每30分鐘一班。或搭遊園公車108。

■附近景點：竹篙山、金包里大路（魚路古道）、冷擎步道、頂山石梯嶺步道。

■旅行建議：可順登竹篙山或順遊金包里大路。

●擎天崗草原綠草如茵

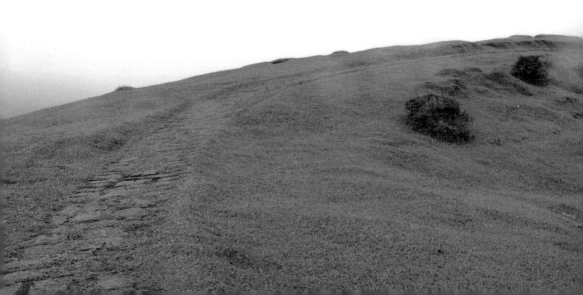

08 頂山石梯嶺步道 草原、柳杉林、金毛杜鵑
陽明山後山桃花源世界

　　頂山、石梯嶺步道屬於陽明山東西大縱走的東段，起自五指山的風櫃嘴，翻越頂山、石梯嶺，至擎天崗大草原，全長約6.6公里，是一條有森林、草原、綠野、牛群的幻夢越嶺路線。

　　風櫃嘴位於五指山鞍部，因地形關係，形成風口，故稱為風櫃嘴。這裡有一涼亭，涼亭旁即為頂山、石梯嶺登山步道的登山口。自風櫃口上爬，沿途可眺望萬里方向的瑪鍊溪溪谷。

　　翻過一座小嶺之後，步道變為平緩。不久進入森林。夏日時，此處蟬鳴不絕於耳；秋冬之際，則森林靜謐，則別有一份幽意。出森林之後，一路上爬至頂山。頂山附近地勢平坦，有綿延的小草原，間有矮小灌木植物，還有著名的金毛杜鵑花叢。3月花開時，將草原妝抹出一片豔麗的色彩。

　　由頂山續行，又轉為下坡，穿入山坳的柳杉林裡，是這條路線最幽雅的路段，一大片柳杉林在這裡盎然生長。走出柳杉林，又出現草原景觀，谷地池塘，不時可見水牛悠遊。沿著平緩的山徑前行，不久就抵達石梯嶺草原，這是這條步道沿途最大的草原。

　　通過草原，一小段陡坡路之後，爬上石梯嶺，嶺上視野遼闊，可以望見擎天崗草原。續行，石階路陡下，穿進森林裡，經過磺嘴山生態保護區的入口岔路。再續行約10分鐘，就可抵達終點的擎天崗大草原。

●頂山、石梯嶺之間的柳杉林。

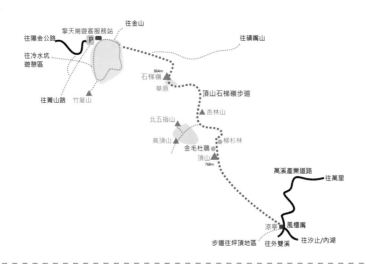

■路程時間：

　　風櫃嘴→40分鐘→頂山→20分鐘→柳杉林→20分鐘→石梯嶺大草原→20分鐘→石梯嶺→20分鐘→磺嘴山入口→30分鐘→擎天崗草原金包里城門→10分鐘→擎天崗遊客服務站

■步道路況：☆☆☆☆（風櫃嘴至擎天崗約6.6公里）

■交通資訊：

　　【自行開車】從士林外雙溪走萬溪產業道路或內湖走五指山公路上山，循指標抵達風櫃嘴。

　　【大眾運輸】捷運劍潭站搭乘小巴公車1路至風櫃嘴，但一天只有4班。或從士林捷運站搭小15路公車至擎天崗。

■附近景點：頂山、石梯嶺、北五指山。

■旅行建議：3、4月青草翠綠，頂山金毛杜鵑花盛開時，風光最美。

●石梯嶺大草原

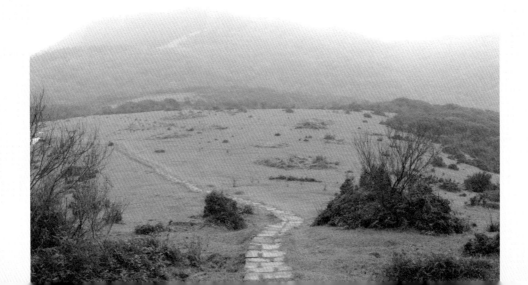

09 絹絲步道 水圳、瀑布、森林浴
金包里大路南段，洋溢古道氛圍的自然步道

　　絹絲步道屬於金包里大路的南段，全程約1.5公里。步道沿山豬湖水圳而行，林蔭怡人，途經絹絲瀑布、牧場辦公室、石角寮牛舍遺址，是一條充滿古道幽意的步道，適合大眾郊遊踏青。

　　絹絲步道入口位於陽明山菁山路101巷與新園街交岔路口。一踏進絹絲步道，即可看見古雅的舊水圳，竹林、泥土徑，透露出濃濃的古樸氣氛。步道旁的山豬湖水圳，仍有細潺流水。

　　循著水圳旁的步道前進，幾分鐘後，路旁蓄存山泉水的儲水槽，當地人稱「三孔泉」，為昔日山豬湖居民的飲用水源。續行約20分鐘，當耳際的溪流淙淙聲愈來愈響時，表示絹絲瀑布快到了。

　　絹絲瀑布高約十餘公尺，細如白絹。此處有木椅，供遊客休憩。續行，石階路高繞過崩塌地，不久就抵達「陽明山牧場事務所」的石厝遺址。牧場結束後，此處已無人辦公。

　　不久，路左側山壁處有一石窟，內有小淺池，當地人稱為「頂窟」，又稱「食水窟」，是早期古道往來旅人解渴的水。再往前走便抵達一號橋。過橋後，遇岔路，右往擎天崗，左冷水坑（冷擎步道）。續往擎天崗，不久即出森林，出現草原景觀。經過一處山谷草原處，可看到昔日的石角寮牛舍遺址，只剩幾個屋柱底座石基及栓牛的石圈孔而已。抵達擎天崗草原景觀區，續沿著環形步道直行，即可抵達擎天崗遊客服務站，可搭乘遊園公車或小巴士下山。

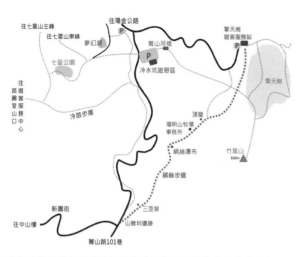

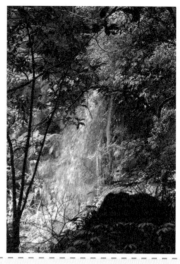

● 絹絲瀑布

■路程時間：步道入口→30分鐘→絹絲瀑布→30分鐘→擎天崗草原

■步道路況：☆☆☆☆

■交通資訊：

　　【自行開車】從士林外雙溪經仰德大道上陽明山，至山仔后右轉菁山路，直行再左轉菁山
　　　　　　　　路101巷，約5分鐘，抵達新園街岔路口即可看到步道入口。

　　【大眾運輸】捷運劍潭站搭乘小15路公車，至菁山路101巷與新園街口。約每30分鐘一班。

■附近景點：擎天崗草原、魚路古道。

■旅行建議：可順遊擎天崗草原、冷擎步道，冷水坑遊憩區。

● 絹絲步道

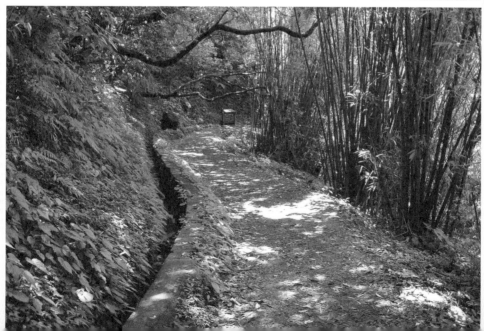

10 魚路古道 <small>河南勇路、日人路、許顏橋、番坑瀑布</small>
陽明山國家公園明星級古道

魚路古道，又稱「金包里大路」，是昔日金山（舊稱金包里）漁民運送漁獲往台北的一條道路，如今這條舊路已成為陽明山國家公園的熱門步道，全長約5公里。

從擎天崗草原的金包里城門出發，踏著石階路而下，來到岔路口，從這裡起，魚路古道路線一分為二，一為「河南勇路」，一為「日人路」。清朝時大油坑附近設有守硫營，駐軍往來巡守，魚路古道因而被稱為「河南勇路」。日治初期，日本人另闢一條寬6尺的大路運送砲車上山，被稱為「日人路」，又稱「砲管路」。

河南勇路南北筆直，以石階路為主；日人路則為平緩的泥土路，東西迂迴，與河南勇路幾度交會。兩條路線，各有特色，可以去程及回程走不同的路線，以領略不同的古道風華。

走河南勇路，石階路直行而下，途中的「百二崁」最為陡峭。下百二崁後，不久就進入森林裡。這裡是昔日的「番坑聚落」，有小土地公廟、菁礜、石厝、茶寮、牛舍、梯田等遺跡，或在路旁，或隱藏於草叢中，可以細細領略。不久抵達憨丙厝地，廢棄的石厝已被改建為打石場解說屋。日人路與河南勇路在此再度交會。繼續前行，不久就可抵達許顏橋。建議以許顏橋為折返點，回程可走日人路，參觀沿途的山豬豐厝地及打石場遺址。

若從許顏橋繼續前行，經過番坑瀑布木橋後，再走幾分鐘路，有左岔路通往上磺溪停車場。若繼續走往金山八煙，這段古道較少人走，也有部分崩塌，應小心注意路況。

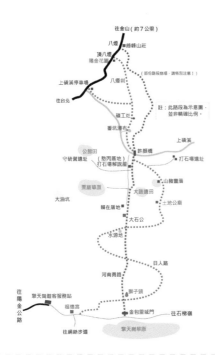

■路程時間：　　　　　　　　　　　　　　　　　　　●魚路古道

擎天崗遊客服務站→15分鐘→金包里城門→45分鐘→許顏橋→15分鐘→番坑瀑布→30分鐘
→上磺溪停車場（或40分鐘→頂八煙）

■步道路況：☆☆☆☆

■交通資訊：

【自行開車】從士林外雙溪經仰德大道上陽明山，接陽金公路，至中湖接中湖戰備道路至
擎天崗。或從山仔后右轉菁山路，再左轉菁山路101巷，經冷水坑接中湖戰備
道路往擎天崗。

【大眾運輸】捷運劍潭站搭乘小15號公車至擎天崗，約每30分鐘一班。或搭遊園公車108。

■附近景點：擎天崗草原、絹絲步道、竹篙山。

■旅行建議：一般踏青至許顏橋或番坑瀑布後折返。八煙段部分崩塌，須小心行走。

●魚路古道

●許顏橋

11 小油坑箭竹林步道 小油坑景觀、箭竹林
近距離觀賞小油坑爆裂口完整景觀

　　小油坑箭竹林步道位於小油坑遊憩區，步道入口位於陽金公路皇家客運小觀音站附近，步道全長僅0.8公里，以包籜矢竹景觀為主。包籜矢竹，又稱箭竹，因為竹筍的籜葉到長大成筍時都不會脫落褪去。

　　這條步道位於海拔800公尺之上，經常處於飄渺的山嵐雲霧之間，走在其間，可以感受到雲霧的奇幻變化。途中有岔路，兩條小徑都可抵達小油坑遊客服務站，記得選右岔路，才能爬上高處的二座觀景台，眺望附近的七星、大屯、小觀音山等陽明山國家公園的名山，俯瞰竹子湖的盆地景觀，以及欣賞欣賞小油坑爆裂口的奇觀。

　　步道途中的觀景台是欣賞小油坑爆裂孔的最佳位置，距離近，又居高臨下，見裂口白煙噴氣，景象壯觀。漫步一圈，約20分鐘，即可抵達小油坑遊客服務站，途中有岔路步道下行至陽金公路的停車場。

　　返抵小油坑服務站後，步行幾十公尺，抵達小油坑地質景觀區。這裡以地熱

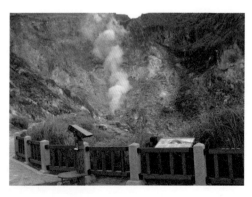

及硫磺噴孔景觀著名，終年噴出含硫磺的蒸氣，由於噴氣孔面積次於大油坑，而稱小油坑。

　　小油坑遊客服務站的停車場是七星山的登山口之一，距離主峰約1.65公里，約一個小時即可登上台北市的第一高峰（海拔1,120公尺）。

●小油坑景觀區

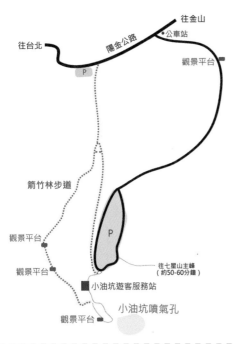

●小油坑箭竹林步道

■路程時間：約20分鐘（全長0.8公里）

■步道路況：☆☆☆☆☆

■交通資訊：

　【自行開車】從士林外雙溪經仰德大道上陽明山，接陽金公路，至觀音山站（皇家客運）附近的小油坑停車場。

　【大眾運輸】搭乘皇家客運或捷運劍潭站搭乘小15號公車至小觀音山站。

■附近景點：七星山、小油坑景觀區。

■旅行建議：小油坑登山口是登七星山最便捷的一條路線。七星山擁有360度環繞視野，值得順道一爬。

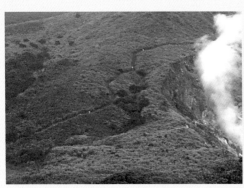

●小油坑爆裂口及七星山登山步道　　　　　　●箭竹林步道觀景平台眺望小油坑爆裂口

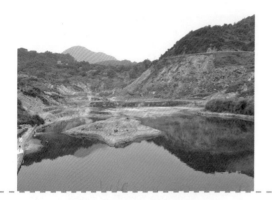

12 硫磺谷步道 火山爆裂口的遺跡、硫磺、溫泉
三百年前郁永河北投採硫地

　　硫磺谷地質景觀區位於陽明山國家公園的陽投公路上，毗鄰有龍鳳谷地質景觀區，谷內有噴氣孔、硫磺穴和地熱溫泉等火山地質。這裡也是北投溫泉的水源頭，溪谷處可以看到溫泉池及溫泉管線。

　　硫磺區內的土壤及岩石受硫磺地熱的影響，再加上噴氣孔衝出的白煙及硫味，熱氣煙味繚繞，草木難生，山谷多為裸露的岩土，景況原始而蠻荒。這裡舊稱「大磺嘴」，地名傳達的形象很生動，整個山谷像張開的大嘴，不斷吐出白茫茫的氣體及黃澄澄的硫磺。龍鳳谷遊客服務站前面的泉源路旁，立有一座郁永河採硫紀念碑，這裡是清代台灣最早採硫的地方。康熙36年（1697年），郁永河來此地採硫，事後寫了《裨海紀遊》一書，而成為台灣遊記文學的開創者。

　　郁永河採硫紀念碑正對面的步道，就是硫磺谷步道的入口，步道有成排老榕樹，枝幹茂盛，綠葉成蔭，通過這小片榕樹林，步道緩緩下行，不久視野漸變開闊，兩旁樹木漸稀疏，而芒草漸多。抵達一轉折處，循石階下行，硫磺谷就出現於眼前，不遠的山谷，冒出縷縷白煙，空氣中也瀰漫著幾許硫磺味。步道旁的山丘岩壁，盡呈焦黑或紅褐，彷若火劫之後的創夷景象。步道沿途可以觀賞硫磺谷的地質景觀，約15分鐘，即可抵達山谷下方的水池，此地有廣場，是硫磺谷地質景觀區的正式入口，設有解說牌、觀景台、停車場及遊憩等設施。

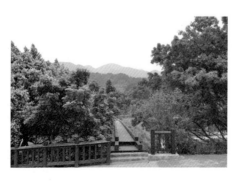

●硫磺谷景觀區木棧道

■路程時間：單程約20分鐘（全長0.8公里）

■步道路況：☆☆☆☆

■交通資訊：

　　【自行開車】由石牌沿著行義路，或北投沿著泉源路指標上行，即可抵達泉源路與行義路
　　　　　　　　交會口的龍鳳谷遊客服務站。

　　【大眾運輸】捷運淡水線石牌站轉公車508、小535；北投站轉230、小25至「惇敘工商」
　　　　　　　　站；台北市政府搭乘公車6125至「惇敘工商」站；北投小9、小7至「大同之
　　　　　　　　家」站。

■附近景點：龍鳳谷步道

■旅行建議：可順遊龍鳳谷步道。由惇敘工商前的步道口下行，約二十多分鐘，即可抵達媽祖
　　　　　　窟溫泉，是一處民眾自行闢建泡湯屋寮。

●硫磺谷步道

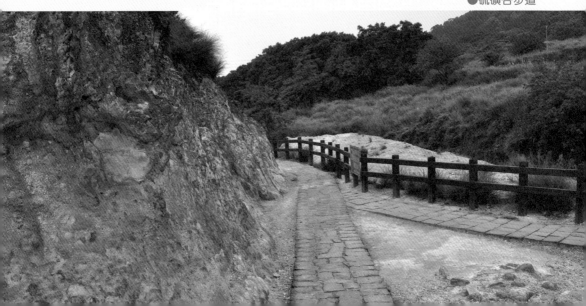

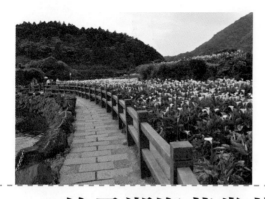

13 竹子湖海芋賞花步道　海芋花田、山菜野味
台灣蓬萊米的故鄉、台北高冷蔬菜產地

　　竹子湖位於大屯山、七星山與小觀音山之間的谷地，海拔約六百多公尺，為高冷蔬菜和花卉的專業生產地，這裡也是著名的海芋產地，由於氣候涼爽，田園優美，農莊餐廳林立，成為台北人遠離塵囂、上山避暑、悠遊聚餐的熱門景點。

　　竹子湖的海芋花期在每年12月至次年5月，盛產期在3至5月，民眾可以親自下田摘採海芋。為使民眾能悠遊竹子湖，台北市大地工程處整建竹子湖地區的幾條海芋賞花步道，讓民眾可以輕鬆漫步，欣賞海芋花田。以下幾條海芋賞花步道路程都不長，大約一、二十分鐘即可走完，老少咸宜，適合闔家出遊。

● 頂湖環狀步道：從冠辰餐飲店前小橋出發，環狀一圈回到原點。走在海芋田步道上，可遙遙望見小油坑的爆裂口及七星山的山容雄姿。

● 海芋環狀步道：位於下湖，入口在苗榜海芋園旁，出口則在吉園葡庭園餐廳旁的水泥橋。溪畔至公車站牌。步道沿著竹子湖的溪溝岸邊，主要景觀有海芋、水車、拱橋景觀、生態池、棧道等，是竹子湖遊客最多的熱門步道。

● 文學步道：從公車站牌花架平台對面，下階梯後，沿溪岸而行。沿途有「山之約」、「活在農」、「游於藝」的刻石，還有三座小拱橋，一路小橋流水，水聲潺潺，令人怡然。步道終點有一座小瀑布及山丘闢建的梯田，頗有特色。

● 湖底環狀步道：位於海芋大道的西側，路口較不明顯。可從「聽聽潺觀瀑玩石步道」上階梯進入海芋田，順山丘繞回海芋大道。沿途有梯田、海芋園，還有一處聽濤平台，可一邊眺覽賞花，一邊俯聽潺潺流水聲。

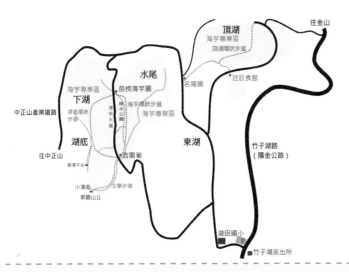

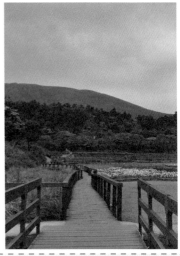

●頂湖環狀步道

■路程時間：每條路線約15～30分鐘不等。

■步道路況：☆☆☆☆☆

■交通資訊：

　　【自行開車】由士林外雙溪經仰德大道上陽明山，接陽金公路，經竹子湖派出所，左轉進
　　　　　　　　入竹子湖地區。

　　【大眾運輸】捷運淡水線北投站、北投國小搭乘小9區間公車即可到達竹子湖。或劍潭站搭
　　　　　　　　乘紅5至陽明山，換乘108遊園公車到達竹子湖。

■附近景點：二子坪步道、百拉卡步道、中正山、陽明書屋。

■旅行建議：竹子湖海芋季（約每年3、4月間舉辦）是最熱門的旅遊季節。最好避免假日前
　　　　　　往，或多利用大眾運輸工具，以免塞車。

●竹子湖海芋田

14 貴子坑步道 地質奇觀、生態林園

觀察台北最古老的地層、觀覽奇岩地質生態

　　貴子坑位於新北投，舊名「鬼子坑」，因昔日曾大量開採礦石，使水土遭到嚴重破壞，而被當地居民稱為「鬼子坑」。

　　貴子坑的地層屬於台北盆地最古老「五指山層」，主要由厚層的白色粗粒砂岩所構成，含有質佳的高嶺土及石英砂，俗稱「北投土」，是製造陶瓷及玻璃的工業原料。日治時代「北投燒」的陶瓷盛名遠播。

　　民國66年（1977年），薇拉颱風造成貴子坑溪下游災情慘重，政府下令貴子坑禁採礦土，進行整治及綠化，將荒廢的礦山闢為「貴子坑水土保持教學園區」，園內有露營場、生態池及環湖步道，並有棧道可觀賞約於公元前3,000萬年至2,400萬年前的台北最古老的地層──「五指山層」特殊的地質景觀。

　　貴子坑親山步道的入口，位於北投的中央北路與秀山路口，距離捷運復興崗站不遠，沿著貴子坑溪溪岸的步道上行，路長約2.5公里，大約一個小時即可抵達貴子坑生態園區。若是開車前來，可以停在秀山街附近的步道入口，或者直接開車抵達貴子坑園區的停車場。

●貴子坑生態園區枕木步道

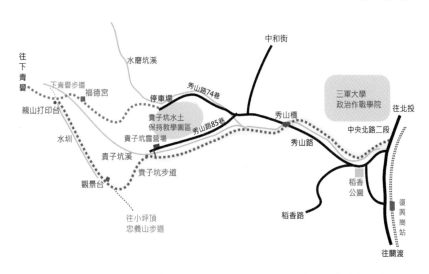

■路程時間：稻香路步道入口→60分鐘→貴子坑園區

■步道路況：☆☆☆☆

■交通資訊：

　【自行開車】走大業路至北投，左轉中央北路二段，再右轉稻香路後，再右轉秀山路，循著指標即可抵達貴子坑園區。

　【大眾運輸】大南客運266、218、223、216秀山路口站下車，或搭乘捷運淡水線，復興崗站下車，步行約5分鐘抵達步道入口。

■附近景點：下青礐步道、忠義山步道、北投公園、北投溫泉博物館。

■旅行建議：續走下青礐步道，繞環形路線返回貴子坑。或順遊新北投溫泉區相關景點。

●貴子坑地質景觀區枕木步道

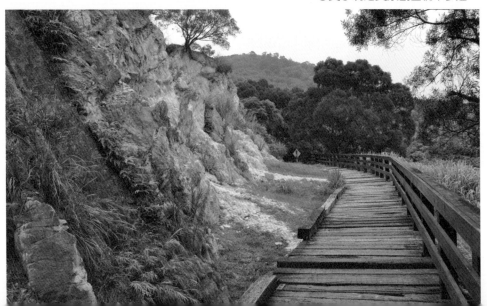

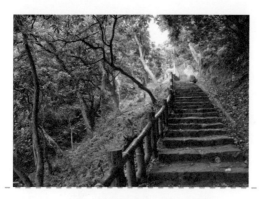

15 下青礜步道 聚落、古道、土地公、溪澗、田野
山居聚落往來的農墾古道

　　下青礜步道，全長1.85公里，起點位於貴子坑水土保持教學園區，出口為復興三路521巷，終點接近清天宮，屬於貴子坑親山步道的環狀登山路線。

　　由貴子坑園區的大門出發，沿著水磨坑溪岸的石階路上行，爬上陡坡後，抵達一處平緩處，接新建的木棧道，通過崩塌地。不久即接陡上的石階路。約十幾分鐘，抵達休憩涼亭。續行之後，步道轉為平緩，經過一座古老的石砌土地公廟。廟旁有小廣場及觀景台，可眺望北投關渡一帶的平原景色。

　　過土地公廟後，步道轉而下行，小橋越過貴子坑溪上游的溪谷，然後又轉為陡上的石階路，不久抵達親山打印台亭的岔路。左岔路可繞回貴子坑生態園區的露營場門口，右岔路有水圳，可循著水圳路，走往下青礜聚落，下青礜步道取直行，仍是陡上的石階路，續行約0.7公里可抵達步道出口。沿途經過下青礜聚落，是早期農墾形成的山區聚落，仍可看見傳統的石頭厝。步道出口，接復興三路521巷。復興三路道路兩側種植不少櫻花，是台北市著名的賞櫻路線之一。

　　若不想爬石階路往下青礜聚落，則可以在親山打印台的岔路，沿著水圳路旁的步道往下游走，這段步道平緩舒適，林蔭怡人，途中經過一處涼亭後，遇岔路，循指標取左行，石階路下行，步道出口接貴子坑露營場，返回貴子坑水土保持教學園區。

●下青礜步道石階路，路況良好，但有不少爬陡路。

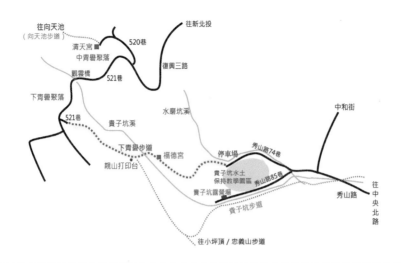

■路程時間：

　　貴子坑園區→20分鐘→涼亭公廁→30分鐘→親山打印台亭→25分鐘→復興三路521巷

■步道路況：☆☆☆☆（較多石階爬坡路）

■交通資訊：參考〈貴子坑步道〉交通資訊。

■附近景點：貴子坑生態園區、忠義山步道、向天池步道（清天宮步道）。

■旅行建議：可順遊貴子坑水土保持生態園區。

●下青礐步道（支線），沿著水圳繞返貴子坑露營場。

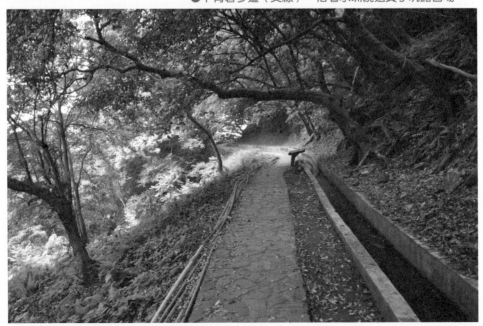

16 忠義山步道 關渡行天宮、小八里分山、森林浴
北投行天宮後山親山步道

　　關渡行天宮是台北行天宮的分宮，主祀關聖帝君，俗稱「忠義廟」，因為名氣大，所以廟後面這座小八里岙山（小八里分山），就被稱為「忠義山」了。

　　忠義山的登山口就在行天宮左側的「崇德堂」旁，步道通往小坪頂，全長約1.5公里，而忠義山約在半途，約0.85公里處。從登山口出發，踏著水泥路及石階步道，一路緩緩而上，走在林間。上行約200公尺，山路趨緩，沒過多久，又出現連續的陡上石階路。約30分鐘，抵達石階路的盡頭，抵達山頂的親山打印台亭。

　　忠義山山頂地勢平坦而廣闊，出現有如高爾夫球場的美麗草原。草原上有兩座超大型的墓園，其中之一是旅日華僑何國華的母親何太夫人墓園。小坪頂附近的國華高爾夫球場即是何國華所創辦的。忠義山，舊名「小八里岙山」，又名「嘎嘮別山」。嘎嘮別是當地舊地名，源自平埔族語。忠義山步道來到大草原後，路徑一分為二，右往小坪頂，左往台北藝術大學，可以繞回行天宮。

　　循指標方向，取左行，經過墓園，左邊的山路可繞返行天宮，是忠義山的左線。這條山徑，坡陡路斜，崎嶇不平，偶爾需要拉繩索，走來比上山的石階路要更刺激有趣。約10分鐘抵達中央北路四段30巷的登山口，沿著巷道走馬路下山，就可以返抵行天宮。從登山口往下走約十來公尺，左側有一條泥土路是捷徑。轉入小路，途中接水泥路，末段變為石階路。大約15分鐘，就可返回到行天宮的後花園。

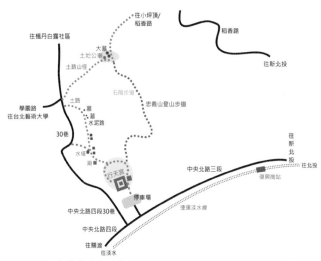

●忠義山步道

■路程時間：

　　關渡行天宮→30分鐘（右線）→忠義山→30分鐘（左線）→關渡行天宮

■步道路況：☆☆☆☆

■交通資訊：

　　【自行開車】大業路至北投，左轉中央北路二段、三段，至中央北路四段30巷進入。

　　【大眾運輸】捷運淡水線至復興崗站或忠義站下步行約10分鐘。公車：216（副）、223、
　　　　　　　302、308、550、632、至桃源國中站下車，或搭小23於中央北路站下車。

■附近景點：台北藝術大學、下青礐步道、貴子坑生態園區、北投公園。

■旅行建議：忠義山步道左線為泥土路山徑，路況起伏，若有幼兒或老人同行，應以右線原路
　　　　　　來回為宜。

●忠義山山頂平緩，有花園綠地。

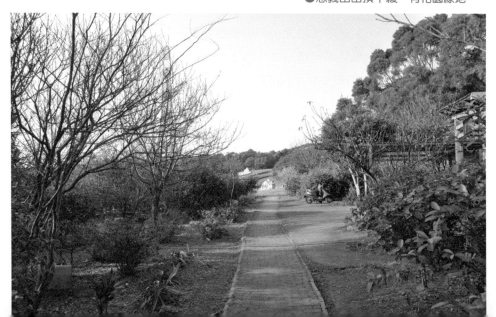

17 軍艦岩步道 奇岩地貌、觀音夕照
山頂巨岩形如乘風破浪的軍艦

　　軍艦岩位於石牌榮總醫院的後山，海拔約185公尺，山頂有白色凸起的巨岩，宛如乘風破浪的軍艦，因而得名。登軍艦岩有兩條最主要登山路線，一從陽明大學校園內上山，一從榮民總醫院的院區後方上山。榮總、陽明校區相距不遠，可以右去左回，或左去右回，繞一圈O形路線。

　　進入陽明大學校門口，沿著校園馬路（真知路）走往上坡路，抵達一轉彎處，研究大樓附近，就可看見軍艦岩登山口。由此登軍艦岩，約0.5公里而已。約走一百多公尺的花崗石步道之後，附近出現大片岩塊，岩壁敲鑿出階梯，供遊客行走。這區域的蕨類植物為蝶蛾的食草，設有警語，請民眾勿任意砍除，以免影響蛾蝶的生存環境。軍艦岩的地質為巨大厚層砂岩，土壤較為淺薄，再加上山脊線上的風衝壓力，所以一般闊葉林較難生長，而以灌木植物群景觀為主。

　　石階路往上爬，到達稜線之上，視野漸開展。過涼亭後不久，就遠遠看到凸出山巒之上的巨岩，那就是軍艦岩了。登上軍艦岩，視野極佳，關渡平原及淡水河，美景盡呈眼簾。這裡也是欣賞觀音夕照的絕佳地點。

　　從軍艦岩循另一方向走往榮總，也有岔路走往丹鳳山及鳥嘴尖。走往榮總的石階也是岩壁鑿出的岩階，相當質樸有味；來到下方處，出現瓷磚石階，不久就接柏油路，然後從石牌變電所旁的小徑出來，即抵達榮總院區。

●軍艦岩步道，遠處為關渡平原。

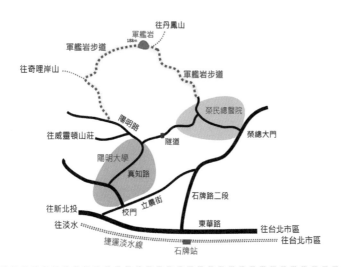

■路程時間：

陽明大學校門→15分鐘→登山口→15分鐘→軍艦岩→15分鐘→榮總院區→15分鐘→榮總大門

■步道路況：☆☆☆

■交通資訊：

【自行開車】由台北市區走中山北路至忠誠公園，左轉福國路，遇捷運路線右轉東華路北
　　　　　　行，至石牌路右轉可至榮民總醫院；或繼續直行至立農街右轉至陽明大學。

【大眾運輸】搭捷運淡水線於石牌站下車，走東華路，右轉立農街至陽明大學；或走石牌路
　　　　　　至榮總，由第一門診大樓門口進入直行。公車可搭乘台北市聯營公車、216、
　　　　　　220（副線）、223、224、266（副線）、267、277、285、288、290、508、
　　　　　　601、606等至榮民總醫院站。

■附近景點：丹鳳山、北投公園、關渡自然公園。

■旅行建議：可順登丹鳳山，下山至捷運北投站。

●軍艦岩眺望關渡平原及基隆河。

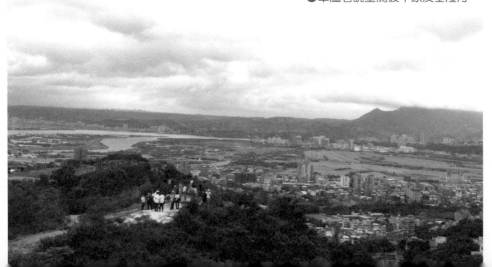

18 關渡自然公園步道 賞鳥、騎單車、關渡宮
台北市碩果僅存的自然濕地與候鳥棲地

　　關渡自然公園就在關渡宮附近，是台北市最大的一塊濕地保護區，佔地約55公頃。這塊濕地是候鳥的重要棲息地。每年冬季，北方候鳥南下避冬，路經淡水河河口時，候鳥會選擇關渡濕地棲息。遊客可以在限定的區域觀察鳥類活動。遊客活動的區域規劃了自然步道、賞鳥小屋及自然中心。步道分別經過海岸林區、河岸生態區、埤塘生態區、親蟹觀察區、北部低海拔林等區域，賞鳥小屋則分散於園區內面向自然保留區的各個角落。遊客可躲在小木屋裡，隔著觀景窗，靜靜地觀賞鳥類活動。

　　關渡自然公園內，每一區都有自導式的生態解說，讓遊客獲得相關的知識及資訊。園內的自然中心，除了展出自然生態資料，也提供了關渡當地的人文歷史資料。自然中心的2樓賞鳥眺望區設置了幾台高倍率的望遠鏡，免費供遊客使用，從前面大片的透明觀景窗，可欣賞在生態保留區內的鳥類。這裡有圖鑑可查閱各種鳥類的名稱，也可向現場的解說義工諮詢。

　　候鳥季節是關渡自然公園的熱門旅遊季，非候鳥季節，保留區內的埤池岸邊，仍可看見不少本地野鳥常年棲息於這塊濕地。

●關渡自然公園自然中心2樓賞鳥區

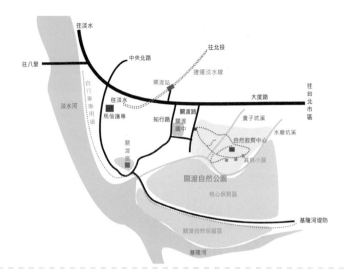

■路程時間：關渡自然公園繞園區一圈約40分鐘。

■步道路況：☆☆☆☆☆（路況良好，老少咸宜）

■交通資訊：

　　【自行開車】由大度路前往關渡，左轉知行路，循指標，再右轉即可抵達關渡自然公園，
　　　　　　　　公園旁設有收費停車場。

　　【大眾運輸】捷運淡水線關渡站下車，換乘紅35路或小23路公車，或步行約20分鐘至關渡
　　　　　　　　自然公園。或搭302號公車，於關渡國中站下車，步行約3分鐘至關渡自然公
　　　　　　　　園。

■附近景點：關渡宮。

■旅行建議：關渡碼頭有自行車出租站，可租乘自行車順遊淡水河河岸。

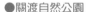

●關渡自然公園

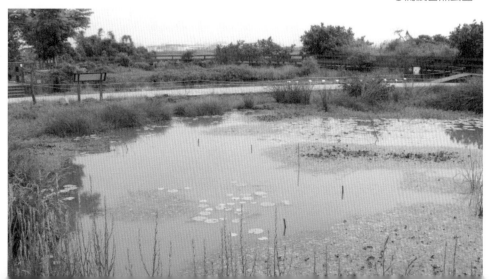

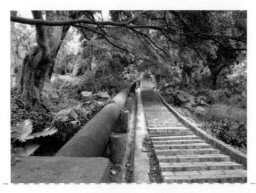

19 天母水管路步道 三角埔發電廠、天母古道、森林浴

水管路領略草山水道系統歷史風華

　　天母水管路步道位於陽明山華岡至天母之間，長約2.6公里，這條步道的前身是日治時代草山水道系統的水管路，由南磺溪上游松溪的「第三淨水廠」至中山北路底的三角埔發電所。當時日本人在上游發現湧泉，於是興建淨水廠，以巨大的水管輸送水源下山，供應台北地區15萬人飲用。

　　走這條水管路，可以由華岡走往天母，或由天母走向華岡。由於兩地落差約二百多公尺，若從中山北路七段底232巷三角埔發電所旁的登山口出發，則必須爬長達1公里，一千三百多級的石階，直到爬到調整井時，水管路才變為平坦。沿途步道旁有黑色的大水管，還可聽到水管內流動的水流聲音。

　　爬到調整井後，才苦盡甘來，此處有涼亭，假日亦有小販在此販賣飲食。日治時代昭和6年（1931年）建立三角埔發電所，利用調整井與發電所之間落差209公尺來進行水力發電。

　　從調整井走往第三淨水廠，大約1.6公里，為寬闊平坦的森林浴步道。大水管就埋設於步道的泥土下，這也是水管路名稱的由來。水管路走來如履平地，夏日林蔭涼爽，冬季則有樹林擋風，走來也很舒適怡然。有時，還可看見台灣彌猴在樹林間跳躍。

　　水管路的途中有岔路（路口有親山打印台），岔路可通往翠峰瀑布，然後沿著南磺溪岸的小徑出猴洞產業道路，為昔日的古道。續行水管路，抵達第三淨水廠，大門有柵欄圍住，未開放遊客參觀。從淨水廠前的花崗石階梯往上走，就是水管路的終點愛富三街12巷，走出去的路口有陽明天主堂，文化大學就在附近。

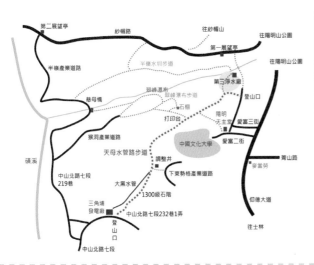

●天母水管路1,300級石階路

■路程時間：

華岡入口→50分鐘→調整井→15分鐘→三埔角發電所→30分鐘→調整井→50分鐘→華岡入口

■步道路況：☆☆☆☆

■交通資訊：

【自行開車】從士林外雙溪經仰德大道上陽明山，至山仔后時，左轉愛富二街或愛富三街，看見陽明天主堂時，可在附近停車；然後由天主堂旁的柏油路下行，約3分鐘，抵達水管路入口。或從士林中山北路直行至七段232巷口。

【大眾運輸】搭260、303公車，在山仔后站下車；穿越馬路至愛富二街，往文化大學前行，約5分鐘，右轉陽明天主教堂旁下坡柏油路，約3分鐘，即可看見水管路步道入口。或搭公車267、220、224、601至天母總站，登山口在中山北路七段232巷。

■附近景點：三角埔電廠、翠峰瀑布、文化大學校園。

■旅行建議：可順遊翠峰瀑布或文化大學校園。

●天母水管路步道

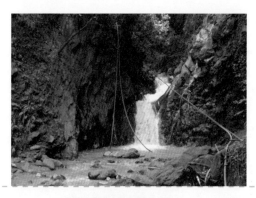

20 翠峰瀑布步道 <small>紗帽瀑布、松溪、古道、水圳橋遺跡</small>

「正港的」的天母古道，金色溪谷的幽美瀑布

　　翠峰瀑布步道是昔日山仔后通往天母的一條古道，現在一般大多將天母水管路稱為天母古道，而其實翠峰瀑布步道的歷史更為悠久，才是「正港的」天母古道。

　　從天母水管路途中有一座親山護照打印台亭旁的岔路進入，打印台旁的叉路，就是翠峰道的入口。從這裡出發，走到翠峰步道的終點慈母橋，約0.8公里。進入翠峰步道有一小段花崗岩石階路，然後遇到叉路，左右線殊途同歸，但只有右線會經過翠峰瀑布，建議選走右線。進入右線，步道變成泥土山徑，不久，經過一座古老的石棚土地公。三塊石頭砌成的簡易石棚，是早期簡樸的土地公廟，也透露了這條山徑曾是古道的證據。

　　約10分鐘路程，抵達了翠峰瀑布。翠峰瀑布的上游，就是草山水道的第三淨水廠。這附近的溪谷為松溪上游，兩岸山壁狹隘，而河床落差加烈，因此形成連續數座小瀑布。翠峰瀑布，又稱「紗帽瀑布」，雖然瀑布不大，但溪谷位置幽僻，溪水呈黃濁，溪石被染成黃色，景致頗有特色。

　　小徑沿著松溪岸邊往下游走，約2、3分鐘後，與剛才翠峰步道岔路的左線會合，這裡有一座小水圳橋，跨越松溪溪谷。續行，沿途有鋪設引水的水管線，以及農園，約11、2分鐘，抵達終點慈母橋。過了橋，出馬路，路邊有一座涼亭。由涼亭走往下坡方向，隨即抵達翠峰橋旁的福德宮。福德宮旁有一條花崗岩石階路，是半嶺水圳步道的入口，可通往半嶺聚落，接陽投公路（紗帽路）。

　　從福德宮出發，過翠峰橋，沿著中山北路七段219巷，約半個小時，即可抵達中山北路七段232巷口的三角埔電廠，這裡也是天母水管路的登山口。

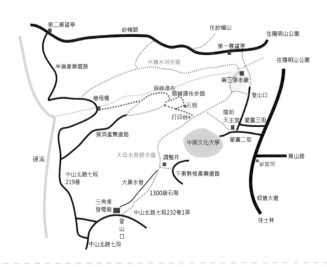

●翠峰瀑布步道

■路程時間：

　天母水管路華岡入口→15分鐘→翠峰步道入口→15分鐘→翠峰瀑布→12分鐘→慈母橋→30
　分鐘→中山北路七段219巷／232巷口

■步道路況：☆☆☆

■交通資訊：參考〈天母水管路〉的交通資訊。

■附近景點：半嶺水圳步道。

■旅行建議：可連走天母水管路與翠峰瀑布步道。亦可續走半嶺水圳步道，至上半嶺聚落。沿
　　　　　　著半嶺水圳可步行至第三淨水廠，但水圳路路底封閉，僅能原路折返。

●翠峰瀑布步道

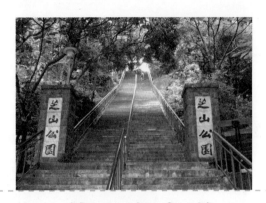

21 芝山岩步道 <small>神社、古廟、歷史遺跡、地質奇觀</small>
擁有史前遺址、古廟、古墓、神社、植物及地質的自然公園

　　芝山岩，雖然只是一座小丘陵，卻擁有史前遺址、古廟、古墓、老樹、神社及隘門等歷史遺跡，自然人文資源豐富，值得細細品味。芝山岩有幾個入口，建議可從至誠路的芝山公園的百二崁，開始芝山岩之旅。芝山公園入口的對面草坪附近，豎立了一座高大的「芝山合約記」石牆。這份合約反映出芝山岩早期的拓墾歷史。附近也有一「石馬」遺跡，為當年芝山岩東隘門的石馬拆下來殘塊。

　　公園入口的百二崁石階，是日治時代芝山岩神社的參道。神社拆除後，原址改為雨農閱覽室。百二崁旁已鋪設新的棧道，步道寬闊平緩，迂迴繞上山，棧道可以行走輪椅。來到上方的廣場，步道盡頭的涼亭旁有一「學務官僚遭難之碑」，是紀念「芝山岩事件」遭殺害的六名日籍教師。附近有一棵樹齡超過300歲的大樟樹。芝山岩山丘的砂岩含有魚貝化石，則見證了台北盆地由滄海變為桑田的劇烈地理變化。步道沿途隨處可看見各式奇石穿土而出，如蛇蛙石、獨角仙、石象、石墨、石硯、太陽石等地質景觀，也是芝山岩生態的一項特色。

　　步道途中的同歸所（大墓公）則是林爽文事件、以及咸豐年間漳泉械鬥無主死者的集體墓，是漳泉械鬥歷史的見證。芝山岩西麓的惠濟宮，建於清乾隆17年（1752年），主祀開漳聖王，為三級古蹟。從惠濟宮前有步道可以通往山腳下，途中的西隘門遺址，是咸豐年間漳泉械鬥時，漳州人據守芝山岩建立的隘門堡壘。步道途中的山壁巨岩，刻有前清舉人潘永清於同治12年（1873年）所題「洞天福地」四字。來到山腳下，停車場旁的公園，有一間史前遺址的展示館。

　　小小的芝山岩，藏著如此豐富的自然文人景觀及遺址，來到這裡，別忘了放慢腳步，你隨時會與歷史相遇。

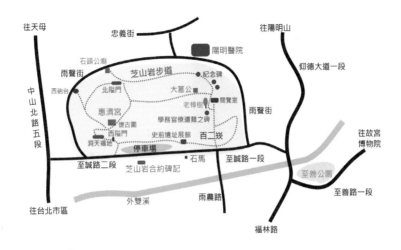

■路程時間：遊覽芝山岩公園及惠濟宮約1～2小時。

■步道路況：☆☆☆☆☆（路況良好，老少咸宜）

■交通資訊：

　【自行開車】從台北市區走中山北路至士林，右轉中正路，往外雙溪方向，再左轉雨農路，直行到底，即抵達芝山岩芝山公園入口。

　【大眾運輸】搭乘捷運淡水線至芝山站，沿外雙溪河堤步行即可到達芝山岩。或士林站下車，往中正路和雨農路方向步行前往芝山岩。或搭公車206、260、267副、303、645、紅5，至芝山公園站。

■附近景點：士林官邸、故宮博物院。

■旅行建議：可順遊故宮博物院或士林官邸。

●芝山岩步道

22 坪頂古圳步道 水圳、溪流、森林浴
與坪頂地區三條百年古圳的美麗邂逅

　　坪頂古圳步道長約1.3公里，是台北近郊熱門的踏青路線，最大的特色是沿途會經過三條古水圳，可以體驗台灣水圳之美。從外雙溪至善路三段370巷29號民宅旁的小徑進入，即有令人驚豔的景致，外雙溪上游的內雙溪溪谷，清澈流水及錯落的溪石，驀然呈現於眼前。

　　過「田尾仔橋」之後，石階路上坡，兩側有大片竹林，上方處有農家果園。不久，遇岔路，右往上方的農家；取左行，轉為下坡路，沿途樹高林鬱，宛如走入綠色隧道。不久，抵達溪谷，再度與內雙溪相遇。過「桃仔腳橋」，橋旁有一座涼亭，屋頂頗多蝙蝠排遺，這裡是台灣葉鼻蝠的棲息地，可見溪谷生態豐富。續往上爬，就會陸續遇見「登峰圳」、「坪頂新圳」、「坪頂古圳」。

　　平等里，古稱「坪頂」，乾隆6年（1741年）福建漳州人何士蘭最早至此開墾，至清道光年間，拓墾人數漸增，為解決飲水及灌溉之需，先後開闢了「坪頂古圳」及「坪頂新圳」。日治時代當地居民又開鑿了「登峰圳」，使水源更為豐沛，奠定了當地的農業發展基礎。三條水圳呈平行狀，古圳在上、新圳居中，登峰圳最低，步道與水圳垂直交會。

　　這三條古水圳至今川流不息，設施完善，若時間充裕，不妨可沿著水圳旁的小路走一小段，去參觀水圳穿過鵝尾山的石硿（山洞渠道）。續沿著步道上行，最後來到了步道最高點的「清風亭」。這裡有左右岔路，右往瑪礁山，可通往擎天崗，左往鵝尾山，為大崎頭步道，可通往外雙溪。續行約7、8分鐘，抵達平菁街95巷巷口的平等派出所。也可考慮從清風亭取左行，走大崎頭步道下山，返回到坪頂古圳步道的登山口。

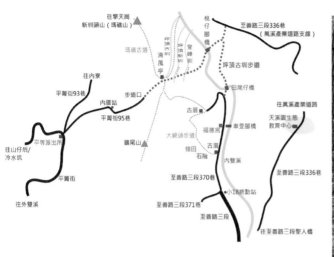

●坪頂古圳步道

■路程時間：

　　登山口（至善路三段370巷29號旁）→50分鐘→清風亭→10分鐘→平等派出所

■步道路況：☆☆☆☆（較多石階爬坡路）

■交通資訊：

　　【自行開車】從台北市區往外雙溪，經故宮博物院後，直行至善路，抵達終點。再步行至
　　　　　　　　善路三段370巷，約500公尺，即可抵達登山口（至善路3段370巷29號民宅
　　　　　　　　旁）。

　　【大眾運輸】搭乘捷運淡水線至士林站，轉搭小18公車至坪頂古圳步道口站後，往山上方
　　　　　　　　向走至登山口。

■附近景點：大頭崎步道、故宮博物院。

■旅行建議：可連走坪頂古圳及大頭崎步道。　　　　　　　●坪頂古圳

23 大崎頭步道 古厝、梯田、竹林、水圳
山區聚落古厝梯田風情

　　大崎頭步道是昔日溪山里與平等里往來的山區舊路之一，可與坪頂古圳步道連走，形成為環狀踏青路線。從外雙溪至善路三段路底的小巴士18路終點站出發，直行370巷，進入產業道路，不久即可看見左側有幾戶人家，石階步道入口有大崎頭步道的指標。

　　拾階而上，路旁有一棟石頭及紅磚砌造的傳統民宅，古樸迷人。續往上行，山坡有順著山勢闢建的層層梯田，田園景致美麗。

　　石階步道一路爬升，且全無遮蔭，景色雖美，也頗為疲累。前行約15分鐘，步道穿入樹林裡，轉為迂迴腰繞，山路才趨於平緩，走來極為舒適。

　　不久經過民宅（370巷15弄19號），是幾間相連的紅磚厝，從民宅旁側進入第二段步道，雖走於林蔭下，卻是一長段的陡上石階路。行約20分鐘，步道趨緩，左側出現茂密的竹林，有一岔路小徑，入口掛滿登山條。這條小徑可登鵝尾山，約8、9分鐘路程，但山徑較少人走，偶爾雜草較多，應特別小心。鵝尾山，海拔523公尺，山頂位於樹林中，並無展望。

　　若不往鵝尾山，則沿著主步道前行，約1分鐘，就抵達清風亭，與坪頂古圳步道交會。取右行，步下階梯，就可以看見坪頂古圳的隧道涵洞及順流不息的古圳，沿著水圳旁的步道下山，即可返抵至善路三段370巷15巷的大頭崎步道登山口。或者可以從清風亭走往平等里。清風亭旁另有一條山徑可通往瑪礁山（又稱新圳頭山），約15分鐘路程，山徑可續行至擎天崗，路程約需1小時，這條山徑山友稱為「瑪礁古道」，並非大眾化的登山步道。

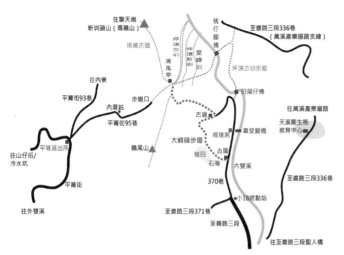

●大崎頭步道

■路程時間：

登山口→20分鐘→民宅（15弄19號）→25分鐘→清風亭→40分鐘（坪頂古圳步道）→登山口

■步道路況：☆☆☆（較多爬坡石階路）

■交通資訊：

　　【自行開車】從台北市區往外雙溪，經故宮博物院後，直行至善路，抵達終點（坪頂古圳站）
　　　　　　　　停車。往山上方向步行幾十公尺，即可看見至善路三段15弄的登山口。

　　【大眾運輸】搭乘捷運淡水線至士林站，轉搭小18公車至坪頂古圳步道口站，往山上方向步行
　　　　　　　　幾十公尺，即可看見登山口。

■附近景點：坪頂古圳步道、聖人瀑布。

■旅行建議：可連走坪頂古圳及大崎頭步道。

●大崎頭步道途中的梯田景觀

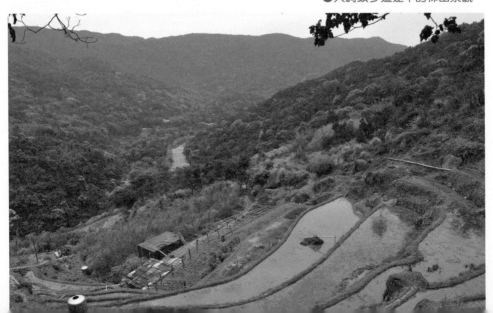

24 毋忘在莒步道 崗哨遺跡、劍潭山、基隆河水岸風光

劍潭山西麓一條印記反共年代的自然步道

　　毋忘在莒步道屬於劍潭山步道的支線，入口位於銘傳大學旁，中山北路五段的282巷。這條步道並沒有正式的名稱，因步道途中路旁岩壁刻有「毋忘在莒」，山友乃以此為名。毋忘在莒步道已鋪設新穎的花崗岩石階路，是登劍潭山最便捷的一條步道。

　　從登山口出發，步道通過山麓聚落的外圍，簡樸老舊的屋舍依偎在這促狹的山坡上，巷道迂迴豎崎交錯，宛如九份山城。隨著石階步道盤桓上爬，漸離山麓聚落。步道右側鐵網圍籬之外，是銘傳大學的校園。石階路一路爬坡，終於來到較平緩的路段，左側荒蕪的草地，有一座廢棄的崗哨。左前方山稜後方就是昔日蔣介石總統居住的士林官邸。因此外圍的劍潭山一帶部署軍事崗哨。

　　續行，又變為陡升的石階路，途中發現路旁草叢旁有一水泥石碑，狀貌古樸。字跡還可辨識，寫著「軍事禁地」，如今已成了歷史遺跡。來到上方的轉折處，石階步道變為枕木碎石路，就可看見上方不遠處巨石壁面的「毋忘在莒」刻字了。繞過石壁，來到上方，出現大片的空地，已開墾成竹子園。石階步道至此，變為泥土路。這裡有岔路，左往文間山，右往劍潭山。岔路口有一座廢棄的崗哨。取右行，小徑穿過竹林。前方又出現三岔路，取直行，小徑穿過森林，約幾分鐘路程，很快就來到了南山早覺會後方的林間空地。小徑出口遇岔路時，取左行，不到1分鐘，就抵達劍潭山的基石處。

　　登頂劍潭山後，循著小徑穿過早覺會的園區，來到了中央廣播電台微波發射站前的棧道觀景平台。俯瞰而下，有大片翁鬱的森林，視線越過翠綠的森林，就是一衣帶水的基隆河、大佳河濱公園及台北市區，是劍潭山視野最佳之處。

●毋忘在莒步道

■路程時間：

中山北路五段282巷→15分鐘→毋忘在莒碑→12分鐘→劍潭山

■步道路況：☆☆☆

■交通資訊：

【自行開車】從台北市區往士林方向，過銘傳大學後，右轉中山北路五段282巷。

【大眾運輸】搭捷運淡水線至劍潭站，步行約10分鐘。或公車260、612、220、267、646、280、285、216、902、203、279、310、109、紅30 銘傳大學站下車。

■附近景點：劍潭山、圓山大飯店、士林觀光夜市。

■旅行建議：由劍潭山循山稜主步道續往文間山方向，約40分鐘可抵達「老地方觀機坪」，眺望松山機場飛機起降。或者由劍潭山循主步道往下坡方向，經大忠宮，從劍潭公園旁的圓山風景區牌樓下山。

●劍潭山觀景平台

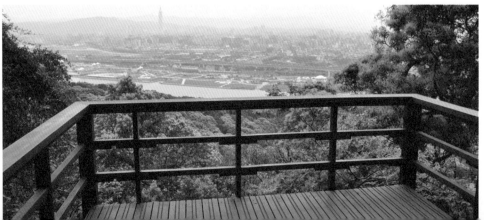

25 九蓮寺步道 九蓮寺、內湖步道、大崙尾山南面步道

內湖大直山區一條平緩的山腰自然步道

　　九蓮寺位於外雙溪的劍南路上，登山口有一間九蓮寺，因此稱為九蓮寺步道。這條步道可連結內湖步道，爬往內湖著名的大崙尾山或剪刀石山。

　　開車前來九蓮寺，可以從外雙溪的至善路轉入劍南路，一路上山即可抵達九蓮寺。若是搭公車則可以在故宮博物院站下車，然後沿著至善路往上行，右轉至善路二段226巷，過婆婆橋後左轉，即可看見親山步道的導覽圖，由此上行約15分鐘，即抵達圓明寺及九蓮寺。

　　步道就在圓明寺及九蓮寺之間，上行一段極陡的石階路，抵達上方的岔路，右下往鄭成功廟，取左行，石階路續爬上十字岔路，路右側有休憩長板凳，有小徑可通往文間山，左側為登大崙尾山的舊稜線山徑。直行的步道，變為平緩，這段步道稱為「內湖步道」，又稱「大崙尾山南面步道」，長約1公里，一路如履平地，石階路寬達兩公尺，台北郊山步道之中，難得一見如此平坦的步道，沿途又有綠樹竹林，幽意盎然。

　　約半小時，抵達來到一處空曠處，有民眾搭建的涼亭，並設有運動設施。步道至此，一分為二，左往大崙尾山，右往剪刀石山。取右行之後，步道變為泥徑，沿途大致平緩，林蔭怡人，偶遇小段起伏，多了幾分山林野趣。大約30分鐘，即登上剪刀石山（又稱金面山）。剪刀石山，山頂錯落各種巨岩，或崢嶸起伏，或纍纍堆起，雖是海拔二百多公尺的山頭，視野展望極佳，具有大山氣勢。

　　回程可原路折返，或走金面山步道下山，出環山路一段136巷，步行約15分鐘至捷運文湖線西湖站。

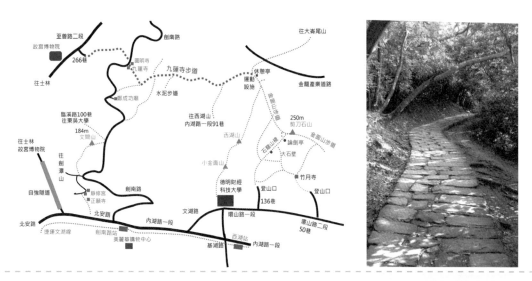

●九蓮寺步道

■路程時間：

　　至善路二段266巷→20分鐘→九蓮寺→35分鐘→休憩亭岔路→30分鐘→金面山（剪刀石山）

■步道路況：☆☆☆☆

■交通資訊：

　　【自行開車】從台北市區往外雙溪，經故宮博物院後，直行至善路二段，再右轉劍南橋，接
　　　　　　　　　劍南路，上行即可抵達九蓮寺（劍南路203巷6號）。

　　【大眾運輸】搭乘捷運淡水線至士林站下車，轉乘紅30、255、304、小18、小19公車至故宮
　　　　　　　　　博物院站。搭乘捷運文湖線至大直站下車，轉乘棕13，或搭乘捷運文湖線至劍
　　　　　　　　　南路站下車，轉乘棕2至故宮博物院站。再步前往至善路二段266巷登山口。

■附近景點：故宮博物院、鄭成功廟、大崙尾山、金面山。

■旅行建議：可順登金面山，或大崙尾山。　　　　　　　　　●九蓮寺步道，平緩好走。

26 雞南山步道 溪澗潛壩、生態池、劍南蝶園

土石流危險山坡蛻變成自然步道與蝴蝶樂園

　　雞南山步道位於大直自強隧道的西側，西與劍潭山，東與文間山連成一系，山麓原有民宅聚落，因納莉颱風造成土石流，二十餘戶民宅全倒，於是市政府將住戶遷移安置，並強化山坡水土保持，闢建為雞南山自然步道。

　　雞南山步道共有四個登山口，第一及第二登山口位於北安路689巷內的華安宮附近。由華安宮前行十幾公尺，即可看見右側路旁的第一及第二登山口。兩個登山口，相距不遠，分別命名為「九芎」及「楓香」步道，都採高架式的木棧道。由九芎步道上行，不久轉為左繞的枕木碎石路，山腰步道平緩好走，沿途坡處種植樹木，途中有岔路可通往楓香步道及位於北安路501巷的登山口。

　　步道的終點，有一條小溪流，整治完成，溪床上下設有潛壩（高5公尺以下的橫向構造物）以鞏固河床，並阻攔砂石，潛壩阻溪形成的小潭，具有調洪作用，壩上築有石拱橋連接兩岸，上下潛壩之間形成環狀步道。潛壩上游的小水潭滿布浮萍，與拱橋相映，環境幽雅怡人。溪岸邊有森林小徑及水泥石階路，通往上方的福德祠。續行，經過一棟紅磚民宅後，變為山林小徑。不久，遇岔路，左往劍潭山，右往文間山。取右行，仍為幽靜的森林小泥徑，路旁芒萁夾道。行約7、8分鐘，通過小墓區，接上了小車道。

　　續行馬路，來到岔路口，右旁有一座軍營。取左上的車道，可以續登文間山。若走右下的馬路，途中可以從正願寺旁的步道下山，或者出劍南路，再由劍南路352巷，進入劍南蝶園。園內闢設生態水池及種植誘蝶植物，做為蝴蝶棲息地，並有觀景平台、涼亭及人行步道。沿著園區循步道往下走，可續往劍潭古寺或抵達自強隧道口附近。沿著北安路，約11、2分鐘，即可返抵華安宮。

●劍南蝶園

■路程時間：

　華安宮→20分鐘→潛壩→20分鐘→小車道→20分鐘→劍南蝶園入口→20分鐘→北安路→15分鐘→華安宮

■步道路況：☆☆☆☆（潛壩至小車道部分路段為山林小徑，其餘路良好）

■交通資訊：

【自行開車】往大直方向，至自強隧道附近的北安路649號（路口有7-11超商）旁的大直街進入，遇第一條巷子右轉大直街124巷，直行約兩、三百公尺，即可看見華安宮。

【大眾運輸】搭乘捷運文湖線於大直站或劍南站下車，步行15分鐘至大直街124巷華安宮登山口。或搭乘21、28、33、42、72、208、222、247、256、267、287、紅2、紅3、棕16、645、646、902、286於大直站或自強隧道站下車。

■附近景點：劍南蝶園、文間山、劍潭古寺。

■旅行建議：可順登文間山或順遊劍南蝶園、劍潭古寺。

●雞南山步道

27 金面山步道 石英砂岩、清代採石場遺跡、剪刀石
清代台北築城的採石地，閃閃發亮的石英砂岩

　　金面山因安山砂岩含有石英，當太陽照射時遠望山頂閃閃發光，因此被稱為金面山。金面山步道的登山口從內湖環山路一段136巷進入，登山口在巷底。約0.7公里的金面山步道，前段為砂岩石階路，後段為稜石路。沿途景觀極有特色。步道旁有滿山坡的芒萁，滿眼綠意；爬至半山腰時，有一處清代採石場遺跡，還有觀景平台可以眺望松山機場及台北市景。

　　後段來到了有「石龍山稜」之稱的稜石路，是金面山步道的特色，大小石塊，或如豆腐，或如石床，或平，或斜，前後相續，如石龍盤踞，踏著岩階，或跳岩而上，如攀岩走壁。過了稜石路，來到論劍亭觀景台。接著就登上山稜，取右行，即登頂金面山。

　　金面山山頂巨石纍纍，有一塊巨岩形狀如剪刀，因此金面山又稱「剪刀石山」。山頂巨石崢嶸，是兩千萬年前形成的沉積岩，原位於淺海地帶，六百萬年前蓬萊造山運動將這些海底沉積岩推擠成山，砂岩飽含石英質礦物，在陽光照耀下，像金子般閃閃發亮。山頂視野極佳，頗具大山氣勢。

　　循原路下山，抵達稜岩段，左側另有一條岔路，途中有氣勢雄壯的岩壁路，大片岩壁鑿出石階，並設有牢固的繩索供民眾攀扶，抵達岩壁下方後，穿入森林小徑，泥徑土階，優雅怡人。沿途另有岔路可繞回環山路一段136巷登山口，或走往竹月寺，出環山路二段50巷，巷口的公車站為麗山新村站。

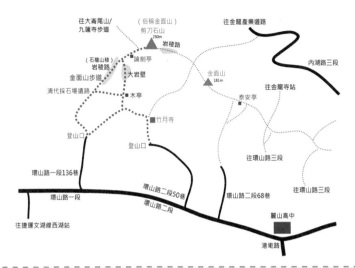

●金面山岩壁路

■路程時間：

　環山路一段136巷巷口→3分鐘→登山口→10分鐘→採石場遺跡→30分鐘→剪刀石山

　剪刀石山→2分鐘→論劍亭→22分鐘→竹月寺→8分鐘→環山路二段50巷巷口

■步道路況：☆☆（石稜山路，注意安全）

■交通資訊：

　【自行開車】台北市區往內湖方向，循環山路至一段136巷巷口附近路邊停車。

　【大眾運輸】搭文湖線至「西湖」站下車。往「西湖國小」方向，走到環山路1段，轉入
　　　　　　　136巷走到底。或搭公車藍20、藍27、214、247、256、267於「環山站」下
　　　　　　　車。

■附近景點：清代採石場遺址（市定古蹟）。

■旅行建議：可續行稜線山徑往九蓮寺，或順登附近另一座金面山（山頂有一土地調查局圖根
　　　　　　點基石），然後由環山路二段68巷下山。

●金面山石龍山稜

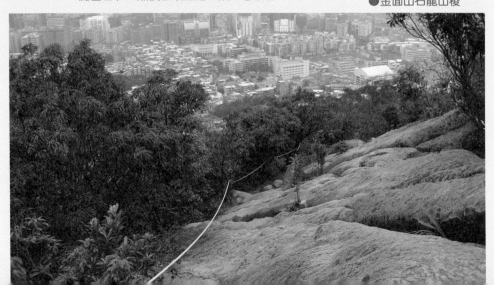

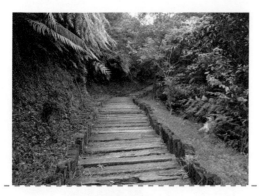

28 內雙溪森林步道 森林浴、枕木步道、棧道、大埤頭
三條森林浴步道交錯的碧山踏青路線

　　內雙溪森林自然公園位於台北市士林區溪山里，鄰近內湖碧山地區，含蓋山林面積一百多公頃，園區以生態保育、環境保全為主，園內闢建專為繁殖生產原生植物的苗圃，用以做為森林復育之用。

　　內雙溪森林自然公園內闢建有三條森林步道，一為「大崙頭山森林步道」，全長1,200公尺，以高架棧道為主，以避免對地表岩石及植物造成傷害。沿途每隔十幾公尺就立有解說牌，詳述此區植物及地質生態。登往大崙頭山的途中有岔路，可通往附近的大埤頭，是一座秀麗的山中小湖，是內湖區最高海拔的農業灌溉的水源頭，湖畔添設觀景平台及興建湖岸步道。

　　約40分鐘，即可登上大崙頭山。附近可接另一條森林步道「大崙頭山自然步道」下山，大崙頭山自然步道鋪設枕木，全長700公尺，沿途有生態及植物解說牌。台灣是世界上擁有蕨類植物最豐富的國家之一，多達600種蕨類。全世界蕨類33個科目中，台灣就有27科。在大崙頭山自然步道上，就可看見不少蕨類在此處盎然地生長。

　　走在枕木步道，慢慢欣賞植物，約20分鐘，抵達步道出口，接碧山產業道路。再走另一條碧溪產業道路平行的「碧溪自然步道」，這條步道串連大崙頭山的自然步道和森林步道，構成環狀路線。碧溪自然步道地勢較低，處於避風面而且臨近溪澗，環境較為陰濕。因此沿途蕨類生長更為茂密，鬼桫欏、烏毛蕨、觀音座蓮等中大型蕨類隨處可見。不久就可銜接上「大崙頭山森林步道」，回到內雙溪森林自然公園。約兩、三小時之間，就可走完三條菁華森林步道，是一條相當棒的自然生態步道路線。

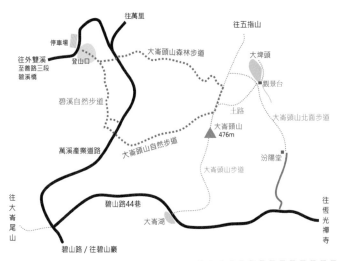

●大崙頭山森林步道高架棧道

■路程時間：

內雙溪森林自然公園→5分鐘→大崙頭山森林步道入口→50分鐘→大崙頭山→15分鐘→大崙頭山自然步道接碧溪產業道路→10分鐘→內雙溪森林自然公園

■步道路況：☆☆☆☆

■交通資訊：

【自行開車】從士林行至善路，右轉碧溪橋接碧山路，沿山路上行至內雙溪森林自然公園北停車場。或從內湖金龍路上碧山路，至大崙頭山自然步道登山口。

【大眾運輸】可從士林區公所搭小18公車，到碧溪橋後下車，或搭聯營公車213、255至「雙溪社區六站」下車，再步行前往。

■附近景點：大埤頭、大崙頭山、大崙尾山。

■旅行建議：可順訪大崙頭山附近的大埤頭（參考旅行地圖）。大埤頭為內湖海拔最高的埤塘，埤岸設有觀景台。

●大崙頭山觀景平台

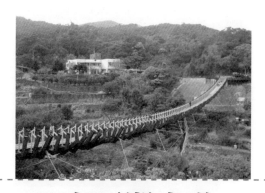

29 白石湖步道 白石湖吊橋、觀光果園、埤塘、夫妻樹
台北市第一座大跨距吊橋，超人氣的近郊步道

　　白石湖吊橋位於碧山巖，全長116公尺，是台北市第一座大跨距的吊橋。白石湖，是山中的谷地，因位於白石湖山下而得名，「湖」是指谷地地形。白石湖一帶以觀光果園著名，是台北近郊知名的休閒農業園區之一。由於果園開放季節，假日頗多遊客，而碧山路的白石湖路段相當狹窄，大型遊覽車不易進入及會車，所以市政府特別興建了這座白石湖吊橋。大型車或小汽車可停放於碧山巖的停車場，遊客走白石湖吊橋，進入白石湖觀光果園區。

　　從白石湖吊橋出發，就為這座造型像龍骨的吊橋所吸引，吊橋宛如一條飛龍凌越山谷。吊橋以龍骨之姿的造型，並以特殊的「直路式」的設計，整座吊橋像一條筆直的步道，而沒有一般吊橋兩頭高聳的橋塔及橋面兩側長排垂直的纜線，所以走在橋上，視野不會被細密成排的直線所遮擋。這種設計，遊客在橋上行進時，橋面相當平穩，不會過於晃動。過了吊橋，另有水泥小步道，通往白石湖的後湖濕地。小徑名為「春秋步道」，因春有百合花，秋有金針花，春秋景色，各有特色。

　　走一小段路，來到了後湖濕地，附近有先民闢建的埤塘，也有湧泉形成的濕地小池，提供了山區農家種墾所需的灌溉水源。埤池旁有傳統的農家三合院古厝及老樹，濕地上建有棧道及觀景亭，以提供遊客遊憩的空間。沿著濕地旁的碧山路往前走幾十公尺，右側有兩棵高長並立的楠木，被稱為「夫妻樹」。樹下設有小觀景台，可眺望白石湖山谷，迷人山間農村風情盡收眼簾。而附近就有農家草莓園可以親手摘採新鮮草莓，也有農家餐廳品嘗山菜野味。遊完步道，並可順遊碧山巖開漳聖王廟，或者可登碧山巖後方的忠勇山。

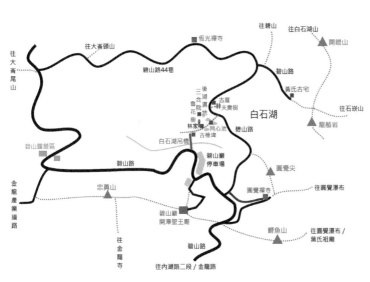

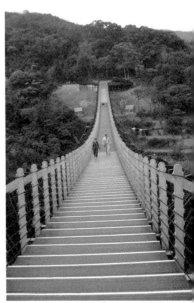

●白石湖吊橋

■路程時間：白石湖吊橋→30分鐘→夫妻樹

■步道路況：☆☆☆☆☆（路況良好，老少咸宜）

■交通資訊：

　【自行開車】從內湖成功路，左轉金龍路，再右轉內湖路三段，接碧山路，循路標至碧山
　　　　　　　巖停車場即可看見吊橋。

　【大眾運輸】板南線市政府站轉搭小2公車至碧山巖。或文湖線內湖站下車，步行至內湖路
　　　　　　　二段內湖分局前轉搭小2公車至碧山巖。

■附近景點：碧山巖、忠勇山、鯉魚山。

■旅行建議：內湖觀光果園12～5月為草莓、6～11月為百香果、火龍果季節，可注意特定農產
　　　　　　時節，遊白石湖吊橋，兼摘採新鮮水果。

●白石湖後湖濕地

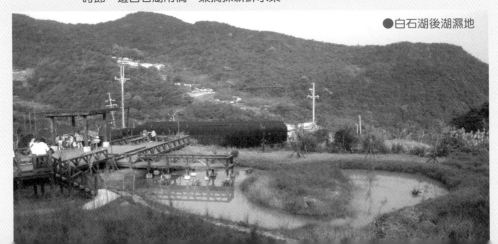

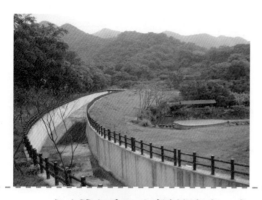

30 大溝溪圓覺瀑布步道 河岸生態、溪澗風光、圓覺瀑布

河川整治成功的溪岸步道，循大溝溪探訪圓覺瀑布

　　大溝溪發源白石湖山，屬匯聚山坡水流的溪溝，民國86年（1997年）因溫妮颱風強烈豪雨造成嚴重災情，後來市政府進行河川整治之後，成為一條怡人的河岸步道。設有親水公園，附近有沼澤窪地，平時做為公園綠地，有小橋、流水、池塘，颱風豪雨期間，則可做為蓄洪區，以保障下游住宅區的安全。

　　從大湖山莊街的街底進入大溝溪親水步道，沿著溪岸上行，約20分鐘，抵達葉氏祖廟。廟前的左側有一條新建的碧湖步道，續沿著大溝溪上行，就進入了圓覺步道。圓覺步道是台北東區近郊少見的溪谷型步道，步道沿著大溝溪上游的溪岸而行，沿途溪水潺淙，林蔭悠然，走在其間，頗為舒適。途中有岔路可登往鯉魚山及碧山巖。沿著溪岸上行約15至20分鐘，抵達圓覺瀑布。附近的休憩亭台。圓覺瀑布瀑高約30公尺，平時水流如細絲從峭壁流下。瀑布附近溪谷環境幽靜怡人。

　　從圓覺瀑布續爬石階路往圓覺寺，一路都是上坡路。約15分鐘，抵達圓覺

寺，接著循馬路出去，接碧山路，抵達碧山巖入口，可以順遊碧山巖；馬路左側則是鯉魚山的登山口，沿途兩側有小人國迷你雕塑，是步道一大特色。鯉魚山步道長約1,400公尺，可接圓覺步道，然後返回葉氏祖廟，再接大溝溪親水步道。

●圓覺瀑布步道

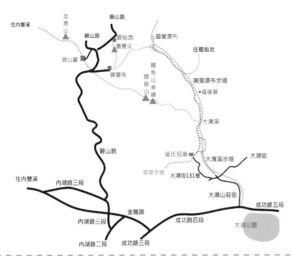

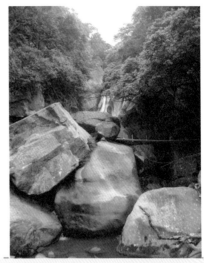

●圓覺瀑布

■路程時間：

　大溝溪步道入口→10分鐘→葉氏祖廟→20分鐘→圓覺瀑布→25分鐘→碧山巖

■步道路況：☆☆☆☆

■交通資訊：

　【自行開車】自內湖成功路往東湖方向，至大湖公園附近轉入大湖山莊，路底即大溝溪步道入口。或直接開車至大湖街131巷巷底葉氏祖廟。

　【大眾運輸】搭乘捷運文湖線或公車287、247、630、紅2、284、620路至大湖公園站，步行大湖山莊街約15分鐘至大溝溪步道入口。

■附近景點：碧山巖、鯉魚山、忠勇山、白石湖吊橋。

■旅行建議：可順遊碧山巖或白石湖吊橋，或經碧山巖，由鯉魚山下山，返抵大溝溪步道入口。

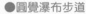

●圓覺瀑布步道

31 碧湖步道 礦場遺跡、宗祠建築、森林浴
兼有礦山及祠廟人文風華的休閒步道

　　碧湖步道是台北市政府新完工的一條自然步道，位於內湖路三段60巷12弄與大湖街131巷的葉氏祖廟之間，全長1,300公尺。抵達葉氏祖廟，即可看見廟前不遠處的碧湖步道入口。葉氏祖廟創建於1914年，廟前的路旁，還可看見刻有昭和紀元的舊石燈籠被棄置於林間，是葉氏祖廟的舊物。

　　進入碧湖步道，即可看見「新福本坑」的礦坑。這裡早期曾經開採煤礦。隨著碧湖步道的闢建，這裡也重新打造了一座礦坑隧道，並重鋪一小段台車軌道及放置一台運炭台車，以供遊客遊賞懷舊。通過新福本坑隧道，寬闊的花崗岩步道由山麓緩緩爬升上行，約5分鐘，爬抵步道最高處，另有岔路，枕木碎石子路，通往附近的小空地，做為民眾休憩的空間。

　　沿著主步道前行，此後便一路以下坡路為主。約10分鐘，抵達內湖路三段60巷52弄，附近公寓林立。續沿著公寓旁的山麓步道續往下行，約5、6分鐘，抵達內湖路三段60巷12弄巷口的登山口。

　　沿著馬路走出去，約十來分鐘，即可抵達捷運文湖線內湖站。這附近停車不方便，若開車前來，可以選擇停在葉氏祖廟。搭乘大眾運輸工具，則可選由內

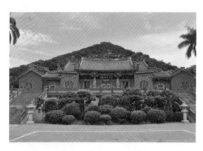

湖路這一端進入碧湖步道，抵達葉氏祖廟後，可續爬往鯉魚山、碧山巖或圓覺瀑布，或者可由葉氏祖廟沿著大溝溪溪畔步道下山至大湖公園，再搭乘捷運文湖線，交通相當便利。

●葉氏祖廟

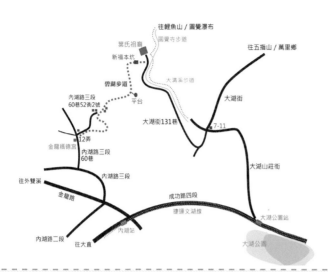

●碧湖步道

■路程時間：

　葉氏祖廟→25分鐘→內湖路三段60巷12弄登山口→15分鐘→捷運內湖站

■步道路況：☆☆☆☆☆（路況良好）

■交通資訊：

　【自行開車】自內湖成功路往東湖方向，至大湖公園附近轉入大湖山莊，再左轉大湖街131巷，至巷底葉氏祖廟。碧湖步道登山口在葉氏祖廟前約十幾公尺處。

　【大眾運輸】搭乘捷運文湖線或公車287、247、630、紅2、284、620路至大湖公園站，步行約25分鐘至碧湖步道入口。

■附近景點：大湖公園、大溝溪步道、圓覺瀑布步道。

■旅行建議：碧湖步道路線簡短，可順遊附近的大溝溪步道、圓覺瀑布步道，或順登鯉魚山至碧山巖。

●碧湖步道

32 大湖公園步道 埤塘、林園、草坪、白鷺鷥山

擁有山水庭園景觀的大眾化休閒公園

　　大湖公園，位於白鷺鷥山山腳下，舊稱十四份陂（或十四分陂），湖水面積十幾公頃，公園內有傳統中國式的園林造景，飛虹拱橋、湖上曲橋、水榭亭台，與山水相映。沿著湖岸有步道，可欣賞湖光山色，白鷺飛翔，景致怡人，是一處大眾化的休閒景點。

　　近年來市政府整建大湖公園步道，將經過私人土地或毗鄰馬路的步道，改架棧道繞過，或拓寬步道，完成環湖步道系統，使大湖公園成為更舒適怡人的步道。大湖公園旁的白鷺鷥山，海拔僅142公尺，很容易親近。遊大湖公園，可以欣賞白鷺鷥山，登白鷺鷥山時，可以俯瞰大湖碧波盪漾的美景。白鷺鷥山毗鄰大湖，水氣足，森林茂盛，步道沿途還可看見巨碩的大樹。

　　白鷺鷥山的登山步道口在成功路五段35巷大湖公園旁的福佑宮及老公祠，附近已新建了高架的湖上棧道，遊客走在其間可以眺覽湖水，俯瞰魚兒悠游。從老公祠出發，登白鷺鷥山，步道以之字形迂迴上坡，以砂岩及安山岩為主的石階路，頗有古味，一路林蔭蓊鬱。約20分鐘，即可登頂。山頂的一隅可以俯瞰大湖湖景。

　　繼續往金湖路而行，石階步道大致也呈之字形的方式緩緩腰繞下山。從金湖路268號旁的登山口出來，再繞巷道回到大湖公園，總計約一個小時即可走完白鷺鷥山步道，返回大湖公園。

●白鷺鷥山步道

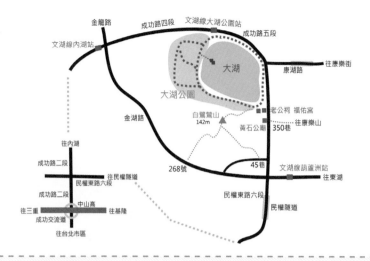

■路程時間：繞行大湖公園一圈約1小時。老公祠→20分鐘→白鷺鷥山→15分鐘→金湖路

■步道路況：☆☆☆☆☆（路況良好，老少咸宜）

■交通資訊：

　　【自行開車】自內湖成功路往東湖方向，至成功路五段即可看見大湖公園。

　　【大眾運輸】搭乘捷運文湖線或公車287、247、630、紅2、284、620路至大湖公園站。

■附近景點：白鷺鷥山、康樂山。

■旅行建議：遊大湖公園可順登白鷺鷥山，或登康樂山至安泰街水源頭福德宮（約50分鐘）。
　　　　　　康樂山登山口位於成功路五段350巷（黃石公廟對面）。

●大湖公園

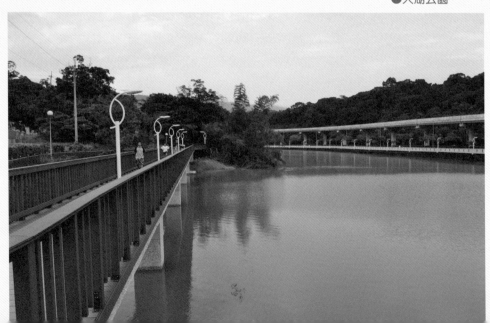

33 明舉山步道　內溝溪生態展示館、雀榕、柿子山、地質景觀
山林泥徑，體驗自然，尋訪老樹及古老岩層景觀

　　明舉山步道全長約1,450公尺，位於台北市內湖區安泰里與內溝里之間，是一條原始自然的山林小徑，生態相當豐富，途中還有樹圍粗碩的大雀榕。

　　明舉山的兩個處登山口，一位於安泰里安泰街196號水源福德宮附近的馬路旁，一位於內溝里康樂街236之3號內溝溪生態展示館旁。內溝溪生態展示館展示內溝溪以生態工法整治的成果，並展示社區文史及生態資料，館前的內溝溪設有親水區，供民眾遊憩。從生態展示館旁的生態步道入口上行，經過山主廟，由小廟旁的山徑上行，行約二、三百公尺，遇見右岔路，有一花崗石步道往山下，可繞返內溝溪生態展示館，山麓地帶有一處當地著名的海蝕岩洞。

　　循著主步道續行，山徑起起伏伏，途中會遇見一棵樹幹盤纏的大雀榕，途中有幾處小陡坡須拉繩上下。來到步道約1公里處，有右岔小徑，進入後約幾十公尺，抵達柿子山。柿子山，是明舉山的別稱。返到主步道，續行約400公尺，抵達安泰街的登山口。沿著馬路右行十幾公尺，即可看見左側的水源頭福德宮。水源頭福德宮據說創建於清朝乾隆時期。廟旁是康樂山步道的登山口，步道長約1.4公里，出口為成功路五段350巷，對面為大湖公園旁的黃石公廟。

　　若循原路折返，途中可走支線的花崗岩石階路下山，參觀位於康樂街236之12號民宅對面風化紋岩壁。岩壁約形成於兩千萬年前，原沉積於海底，四百萬年前的造山運動隆起成為陸地。岩壁長期受風化，岩面形成風化紋，呈現美麗的紋路，岩壁下也有海蝕洞，紀錄台灣的陸地是經造山運動而由海底隆起的歷史。從海蝕岩洞前的步道走出來，約5分鐘，即可返抵內溝溪生態展示館。

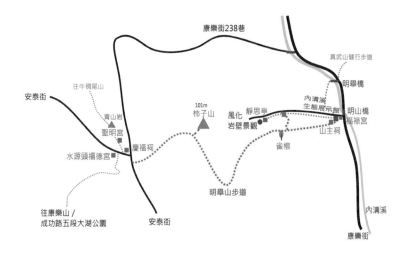

■路程時間：

　內溝溪生態展館→10分鐘→支線步道岔路→35分鐘（含登柿子山）→安泰街登山口（支線步道岔路→6分鐘→明舉山風化岩壁景觀→5分鐘→內溝溪生態館）

■步道路況：☆☆☆（一小段崎嶇陡坡路☆☆）

■交通資訊：

　【自行開車】從內湖成功路五段轉康湖路至路底，左轉康樂街，直行至明山橋旁的內溝溪生態館。

　【大眾運輸】搭乘公車小1、53、278、281、287、630、646、903於「忠三街口」（瓏山林社區大門口），步行康樂街約15分鐘至明山橋。

■附近景點：內溝溪生態館、水源頭福德宮、康樂山。

■旅行建議：可連登康樂山，出大湖公園。或搭捷運文湖線至大湖公園站，由成功路五段350巷登康樂山，再連登明舉山，由內溝生態館下山。

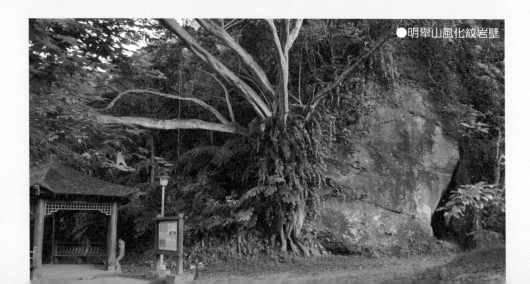

●明舉山風化紋岩壁

34 南港茶山步道 茶山風情、古厝、茶業製造示範場、桂花林
桂花飄香，品茗包種茶，南港茶山風情無限

　　南港大坑一帶自清朝時代即以種茶為業，丘陵山坡遍植茶樹，形成茶山景象，是台北主要的茶葉產地之一。區域內有不少古道及步道，是昔日居民往來交通及運輸茶葉的道路。每年4、5月間，桂花飄香時，南港區公所都舉辦桂花節，結合當地農家餐廳推出桂花餐，讓觀光客徜徉於南港茶山，欣賞茶園、桂花林、古厝之餘，又能品茗南港茶、品嘗當地土雞，以及應景的精緻的桂花餐，是造訪南港茶山的最佳季節。

　　造訪南港茶山，可以從南港舊庄街二段314號的寶樹橋出發，沿著大坑溪的溪畔步道上行，即可抵達上游的桂花吊橋，附近寶樹堂茶園餐廳也有林間小徑可以抵達桂花吊橋。過吊橋，往上爬，出口便來到了馬路余順茶莊，附近有余氏古厝。南港區公所的導覽資料提及：「大坑余氏舊宅位於舊庄街2段316巷，土埆厝共有13間，為台北少見之古村落，老樟樹樹齡超過200年，樹圍285公分，樹高約12公尺，日本時代此地為67番地。」古厝旁也有一棵老樟樹，值得順道前往參觀余氏舊宅。

　　從余順茶莊前的馬路旁石階小徑往上爬，約幾分鐘，接上方的舊莊路二段。往前走不遠，即抵達南港茶業製造示範場。示範場的大廳牆上有整面木雕，刻寫著南港茶包種茶的歷史。茶葉示範場的後山也建有棧道，可以爬至高處眺覽茶山景色。

　　從南港茶葉製造示範場對面馬路的觀雲居餐廳旁的石階小徑往下走。桂花花開季節，步道沿途桂花飄香，一路幽雅怡人。不久就可繞返寶樹堂茶園餐廳。飢腸轆轆，剛好來品嘗當地農家餐廳特別烹調的桂花美食。

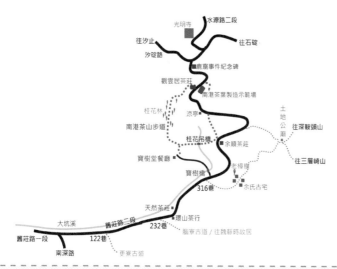

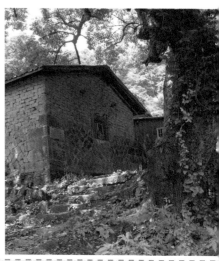

●余氏古宅及老樟樹

■路程時間：

　寶樹橋→10分鐘→桂花吊橋→3分鐘→余順茶莊→10分鐘→南港茶葉示範場→10分鐘→觀景
　平台（註：南港茶葉示範場→20分鐘→寶樹橋→5分鐘→余氏古宅／老樟樹）

■步道路況：☆☆☆

■交通資訊：

　【自行開車】由南港研究院路轉入舊莊街，至舊莊街二段寶樹橋。

　【大眾運輸】從捷運板南線昆陽站下車換乘小5公車，至舊莊街二段316巷附近的寶樹橋。

■附近景點：余氏古宅、南港茶業製造示範場、鹿窟事件紀念碑、光明寺。

■旅行建議：4月南港桂花節為最熱門的旅遊季節。可順遊余氏古宅，參觀傳統的土埆厝三合
　　　　　　院聚落。亦可順道參觀附近的鹿窟事件紀念碑及光明寺。

●南港茶山步道

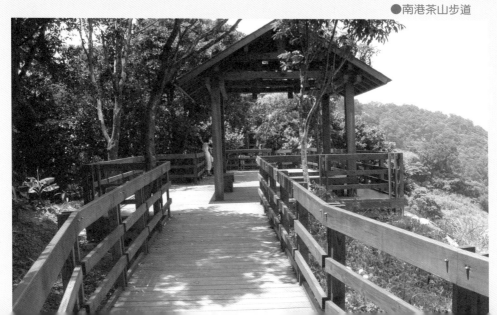

35 虎山自然步道 賞蕨、賞螢、老榕、相思林
四獸山市民森林最熱門的自然步道

　　虎山自然步道位於四獸山市民森林公園，環狀的步道，擁有溪澗生態環境，以夏日觀賞螢火蟲知名。登山口位於福德街251巷底的慈惠堂旁，分為左右兩條路線。右線沿著虎山溪的溪岸上行，左線走慈惠堂後方的山稜線，兩條路線形成環狀，繞行一圈約一個小時。

　　慈惠堂路線以上坡石階路為主，一開始就得爬連續一、二十分鐘的上坡路，較為辛苦；虎山溪路線較平緩，沿著溪澗，行走較為舒適。進入步道後，沿著整治過後的虎山溪，流水潺潺，魚兒悠游的景象。不久就來到親水公園，有古樸幽雅的石拱橋、觀景木亭及親水設施。附近蕨類盛長，林間鳥鳴，偶爾也可看見松鼠在跳躍林間，這裡也是斯文豪氏蝸牛的棲息地。

　　往上走，有新建的高架棧道，長約四百多公尺，途中有四獸山小公園。爬到上方的南天宮，走一小段產業道路，經過真光禪寺，接石階步道，途中有左岔路往三清宮，可以看到一棵樹齡約二、三百年以上的大雀榕，是四獸山最大的一棵老樹。循主步道上行，抵達復興園前的涼亭及展望台，可眺望台北東區的市景。

　　從復興園起，步道腰繞南港山，平道平坦好走，途經十方禪寺，抵達水源涵養保安林牌的三岔路口，與慈惠堂上山的左線銜接，往下走，約700級石階，就可返抵慈惠堂的登山口。這個岔路口，有步道續往南港山稜線，可爬往南港山、拇指山及象山。從岔路口至南港山的九五峰，約1.1公里，路程約50分鐘。

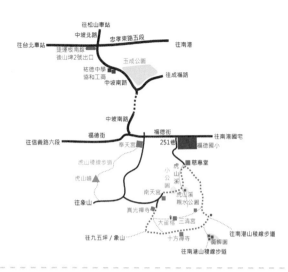

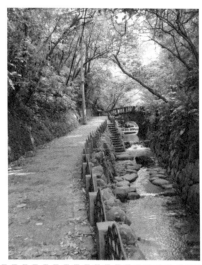

●虎山自然步道

■路程時間：

慈惠堂登山口→3分鐘→虎山溪親水公園→15分鐘→真光禪寺→15分鐘→復興園→10分鐘→
十方禪寺→3分鐘→保安林牌→15分鐘→慈惠堂登山口

■步道路況：☆☆☆☆

■交通資訊：

【自行開車】由信義路六段接福德街，至福德街251巷右轉，至慈惠堂前巷道窄，須小心會
車，慈惠堂旁有私人收費停車場。

【大眾運輸】捷運板南線後山埤站下車（2號出口），循中坡南路步行約15分鐘，至福德街
251巷慈惠堂登山口。或搭乘信義線、257、263於福德國小站下車。

■附近景點：南港山、奉天宮、虎山稜線步道。

■旅行建議：4月底、5月初為虎山步道賞螢季節。

●虎山自然步道

36 象山自然步道 夜景、六巨石、彩繪岩壁、一線天
觀賞台北101煙火最熱門的景點

象山自然步道緊鄰信義區市中心，與台北101摩天樓近距離相對，是欣賞夜景的好去處。每年台北市跨年101煙花秀，象山更是擠滿拍攝煙花的遊客。

象山有數個登山口，最熱門的入口是信義路五段150巷22弄內靈雲宮旁的登山口，全線鋪設花崗岩石階步道，途中也有左岔路迂迴腰繞上象山。循著主步道的石階路上行，約15分鐘，即可抵達象山著名的六巨石，步道從巨石岩縫間穿過，所以又稱「老萊峽」。巨石有鑿岩階，可爬上岩石眺覽市景。

續行，過六角涼亭，步道左側巨岩聳峙，刻著「象山崗」，從岩壁旁的陡石階上行，不久就抵達象山。象山，海拔186公尺，山頂有涼亭及休閒設施。過象山，又遇岔路，右岔路可爬往拇指山、南港山，及四獸山的獅山、豹山及虎山。四獸山登山步道四通八達，岔路都有指標，可隨各人興趣，選擇路線。若只遊象山，則不必原路折返，可選擇走往永春崗公園的岔路。前行一小段之後，步道變為陡下，不久來到岔路口，直行往永春崗公園，右有小徑通往巨石公園及天寶宮。左岔路為象山自然步道的山腰路線，可繞回靈雲宮登山口。

這條象山山腰步道，沿途林相豐富，除了適合觀察植物生態，也是一條觀賞地質的精彩路線。四獸山是由數百萬年前造山運動造成的岩層，地勢東低西高，形成所謂的傾斜狀的單面山地貌。西側山勢陡峭，形成巨岩及峭壁景觀，這條山腰步道位於象山西側，正可觀賞這特殊的地貌。沿途有巨岩裂縫形成的「一線天」奇景，也有彩繪大石壁的奇觀。約半個小時，即可返回靈雲宮登山口。

象山臨近市區，容易親近，生態豐富，可稱得上是一條「經濟實惠」的近郊踏青路線。

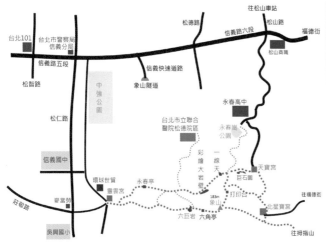

●象山自然步道

■路程時間：

靈雲宮→15分鐘→六巨石→5分鐘→象山→10分鐘→巨石園岔路→5分鐘→彩繪大岩壁→15分鐘→靈雲宮

■步道路況：☆☆☆☆（一線天岩縫，小心通行）

■交通資訊：

【自行開車】從台北市區往信義路五段，右轉松仁路，至莊敬路口。附近巷道不易停車。

【大眾運輸】公車1、22、226、266、288、37、38、665路至吳興國小站，或 公車33、46、207、612、621、277、信義線至信義行政中心站，再步行前往。

■附近景點：拇指山、天寶宮、巨石公園。

■旅行建議：可順登拇指山或南港山。

●象山自然步道

●象山彩繪大岩壁

37 富陽自然生態公園
鄰近都會捷運站的原始自然森林公園　生態園區、軍事遺跡、福州山公園

　　台北市六張犁附近的山巒，早期為墓地，墓園滿山坡，給人不良的觀感，很難與登山休閒聯想在一起。然而位於福州山北麓山谷的富陽自然生態公園內卻擁有原始自然生態景觀而著名。附近高樓林立，人口稠密，這裡卻能擁有茂密的森林，是因為昔日屬於軍事營區，長期受到管制，所以未遭人為破壞。

　　從捷運文湖線麟光站下車，步行約5分鐘，來到富陽街底，便可看見生態公園的入口，才剛觸目皆是高樓大廈，眼前卻突然出現一座原始森林，不禁讓人既喜悅，又帶驚訝。園內小徑幽雅，岔路頗多，彼此環繞相通，路標清楚，即使隨意閒逛，也不必擔心會迷路。園內隨處可以看見昔日軍營留下來的軍事設施如防空壕、涵洞、軍事石階、碉堡崗哨等，自然生態公園裡，也充滿著歷史的氛圍。

　　園內有山徑分別爬向福州山及中埔山，除一小段木棧道之外，大多為森林泥土小徑。這兩座山都是海拔一百多公尺的小山，距離相近，路況不差，也各有特色，都是可以順遊的路線。

　　中埔山距離福州山不遠，主峰就在辛亥隧道的上方。中埔山東峰的觀景台展望極佳，可俯瞰北二高台北聯絡道穿山進入台北市辛亥路的景觀，遠眺市區則見高樓櫛比鱗次，與此地青山橫斜，交織而成的美麗風景。

●富陽自然生態公園步道

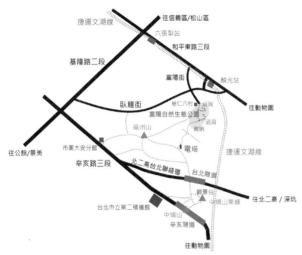

●往中埔山的稜線山徑

■路程時間：

富陽自然生態公園繞一圈漫遊約1小時。

富陽自然生態公園→30分鐘→中埔山→5分鐘→中埔山東峰→25分鐘→福州山→10分鐘→富陽自然生態公園入口

■步道路況：☆☆☆☆☆（中埔山路段☆☆☆，福州山公園☆☆☆☆）

■交通資訊：

【自行開車】從和平東路三段轉富陽街，或由臥龍街轉富陽街，富陽街底，即為自然生態公園入口（附近巷道停車困難）。

【大眾運輸】捷運文湖線麟光站步行至富陽街底，約5分鐘。或搭乘公車 15、18、211、282、285、292、3、685、72、902至黎忠市場站，再步行5～8分鐘至富陽街底。

■附近景點：福州山公園、中埔山。

■旅行建議：可順遊福州山公園，或登中埔山東峰眺覽市區風景。

●中埔山東峰展望佳

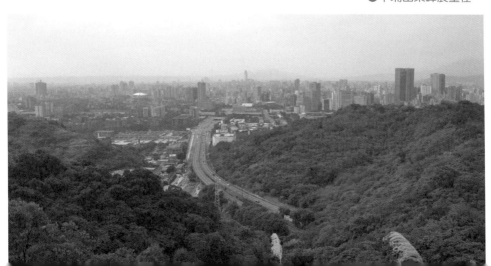

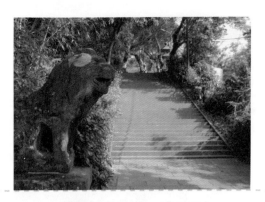

38 指南宮步道 日式石燈籠、寺廟風情
充滿日本風味的宗教朝山步道

　　指南宮步道原是一條信徒朝山的步道，步道的起點在政治大學實驗小學附近的指南路三段33巷內。入口有一指南宮牌樓，終點是木柵著名的寺廟指南宮。

　　早期指南宮還沒聯外道路時，虔誠的信徒就是一步一腳印的走這條步道上山。今天走在這條步道上，還可看到許多昭和年間信眾奉獻的石燈籠立於步道兩側。沿途還有石獅、石象，以及一些舊式的牌樓及涼亭，建築樣式是日治時期流行的巴洛克風。石燈籠歷經歲月，古樸有致，基座有日治時期的紀元及行政區域名稱，充滿了日式風情。

　　指南宮步道，石階超過千級，走來並不輕鬆。上行約1公里，抵達福德祠。從廟旁步道上行，約百來公尺，抵達指南宮。指南宮，俗稱「仙公廟」，創建於清光緒16年（1890年）年，本殿主祀孚佑帝君，也就是民間俗稱八仙之一的呂洞賓。除了本殿，還有大雄寶殿（佛祖殿）大成殿（孔廟）及凌霄寶殿（玉皇殿），集合儒、道、釋三教。指南宮俯臨文山區，廟前廣場也是欣賞夜景的好去處。本殿廟旁有廊道，可通往各殿，最上方的凌霄寶殿後方就是貓纜指南宮站了。

　　若想輕鬆悠遊指南宮步道，則可選擇搭貓空纜車至指南宮站。出站後，循著指標，先後參觀凌霄寶殿、大雄寶殿、大成殿及指南宮，然後從上往下走指南宮步道，可以輕鬆的漫步下山，欣賞沿途風景及日治時代的石燈籠遺跡。

●步道沿途有不少古樸的石燈籠

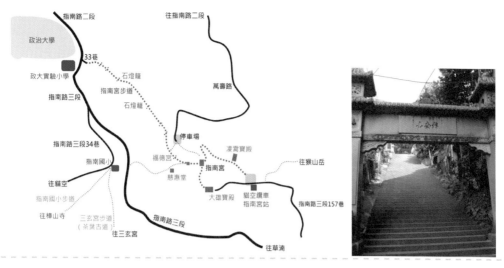

●指南宮步道登山口

■路程時間：

指南宮牌樓（指南路三段33巷）→40分鐘→福德祠→5分鐘→指南宮→10分鐘→凌霄寶殿→5分鐘→貓空纜車指南宮站

■步道路況：☆☆☆☆☆（路況良好，但石階路超過千級）

■交通資訊：

　　【自行開車】從木新路二段右轉道南橋，接指南路二段，至政大實小（附近車道狹窄，停車困難）。

　　【大眾運輸】搭乘公車236、237、282、530、611、小10、棕3、棕5、棕6、棕11、棕15、綠1，指南客運1501、1503至政治大學站，沿指南路二段步行至政大實驗國小對面的指南路三段33巷。

■附近景點：貓空、台北市立動物園、道南河濱公園、政治大學校園。

■旅行建議：可搭乘貓空纜車或順遊貓空附近親山步道。

●指南宮步道

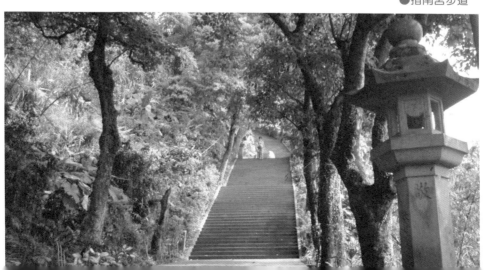

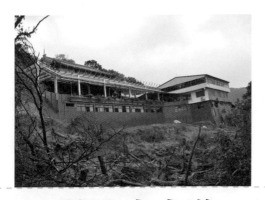

39 樟山寺步道 飛龍步道、相思林、樟山寺
政大校園內的指南茶路親山步道

　　樟山寺步道是市政府規劃的「指南茶路親山步道」的路線之一。登山口位於政大校園的環山二道與三道的交界處。進入政大校園，沿著環山道路，來到文學院百年大樓後方的行健道。走完約四百階的陡直石階，抵達終點的迎曦亭。

　　政大校園山頂公園迎曦亭的後方，是樟山寺步道的登山口，政大校園內也有其他的小徑可以抵達這裡，其中以近三百階的健行道最為便捷。此外，也可開車至環山三道山頂公園的登山口。由此上行，約長1公里的石階路，前段為陡升的石階路，二、三百公尺後，山路才漸趨緩，石階旁也有泥徑可走。來到一處林間空曠處，可以眺覽北二高的車流。約二、三十分鐘，抵達步道終點樟山寺。樟山寺步道遠觀如蛟龍盤山而行，因此又名「飛龍步道」。

　　樟山寺興建於1931年，供奉觀世音菩薩，相傳因早年樟湖的農民，無意間發現一尊形似觀音菩薩的石像而供奉，後因靈驗而信徒廣增，斥資建廟，歷經多次修建，而成今日的面貌。寺廟前廣場，是眺望台北市區的好地點，假日許多登山民眾在寺前休息。樟山寺旁另有救千宮步道可通往附近的救千宮。從樟山寺沿著馬路出來，來到指南路三段34巷路口，可續行樟湖步道或走樟樹步道通往貓空站。樟湖步道爬向山稜，繞得較遠；樟樹步道繞行山腰，距離近，而且步道平緩。兩條步道都通往貓空站，然後可搭纜車或續走三玄宮步道下山。

　　位於老泉街45巷的杏花林，離樟山寺不遠，種植數千株杏花，每年2、3月杏花盛開時，可免費入園參觀。從樟山寺步行前往杏花林，約10分鐘路程，也可在路口搭乘貓空遊園公車前往杏花林。

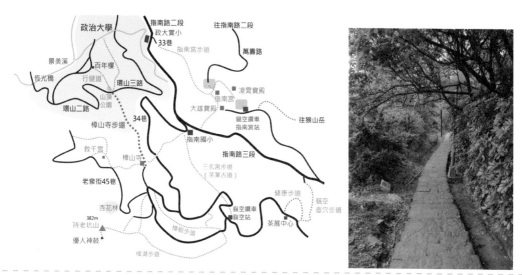

●樟山寺步道

■路程時間：環山二路登山口→40分鐘→樟山寺

■步道路況：☆☆☆

■交通資訊：

　　【自行開車】從木新路二段右轉道南橋，接指南路二段，至政治大學，進入校園後往環山
　　　　　　　　道路，至環山三路、環山二路交會口。

　　【大眾運輸】搭乘公車236、237、282、530、611、小10、棕3、棕5、棕6、棕11、棕15、
　　　　　　　　綠1、指南客運1503於政治大學站下車，循環山三路、環山二路方向步行至登
　　　　　　　　山口。

■附近景點：杏花林、樟樹步道、樟湖步道、救千宮步道。

■旅行建議：2、3月杏花盛開時，可順遊老泉街45巷內的杏花林。樟山寺為指南親山步道環狀
　　　　　　路線之一，可連走樟樹步道或樟湖步道至三玄宮，再搭乘貓空纜車下山。

●樟山寺步道

40 貓空壺穴步道、健康步道 茶園、壺穴、森林浴
貓空地名起源的壺穴地形及茶山風光

　　貓空壺穴步道正式的名稱為「貓空茶展中心步道」，步道入口位於貓空茶業展示中心往前約100公尺的小客車停車場。茶展中心館內展示木柵茶鄉的歷史及茶業相關圖文資料。貓空海拔約300公尺，其氣候、土壤適合鐵觀音茶樹生長，因此鐵觀音茶成為木柵茶園的代表。

　　從小客車停車場旁循指標下行，來到福德宮。這裡設有親山打印台，從廟旁的石階路往下走，經過竹林農園岔路，取右行，約70公尺，抵達大坑溪溪谷，就可看到著名的貓空壺穴。

　　壺穴的形成是由於溪水的沖刷，溪床石質軟硬不同，侵蝕程度不一，而形成了圓形或橢圓形的洞穴，這種地貌就是「壺穴」。早期居民稱這凹凸的洞為「了康」（閩南語發音），音似「貓空」，據說貓空的地名就是由此而來。

　　參觀壺穴地形之後，回到農園岔路，可以續走往下游溪谷方向，下坡之後，過橋上行，接產業道路至指南路三段40巷，再走一段馬路，可銜接大成殿步道，通往指南宮。若循原路折返，回到福德宮的親山打印台，旁有岔路，即是茶展中心健康步道。這條步道以棧道及石階路為主，設施良好，適合親子漫遊。沿途可欣賞茶園風光，森林的生態豐富。棧道的木欄杆還有可愛的松鼠雕刻造形。健康步道的出口就在茶展中心對面的馬路旁，路程很短，可與壺穴步道連走。

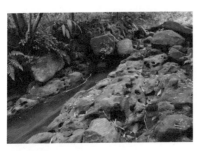

●貓空壺穴

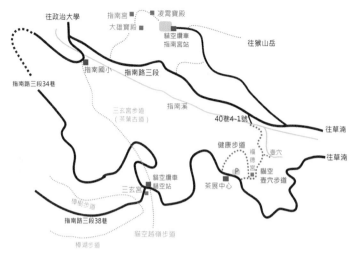

●茶展中心健康步道

■路程時間：

健康步道環形一圈約20分鐘。茶業研究發展中心→10分鐘→貓空壺穴→10分鐘→指南路三段40巷4-1號（續往指南宮）

■步道路況：☆☆☆☆（健康步道）　☆☆☆（壺穴步道）

■交通資訊：

【自行開車】循木柵路、木新路、指南路抵政治大學，續沿指南路二、三段上行，抵達貓空（指南路三段40巷）的茶業研發推廣中心。

【大眾運輸】236、251、512，指南客運1501、1503，在木柵下車，轉搭小10公車，至茶研發推廣中心。或搭乘貓空纜車至貓空站，再轉搭小10公車。

■附近景點：台北市鐵觀音包種茶研發展中心、貓空纜車、指南宮。

■旅行建議：參觀貓空壺穴後原路折返。或可續行至指南路三段40巷4-1號，再走一段路，登往指南宮，由指南宮步道下山。

●貓空壺穴步道

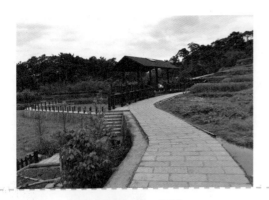

41 樟樹步道 茶山、埤塘、石厝、老樟、相思炭窯
貓空最新最熱門的茶山步道

　　樟樹步道是貓空地區新完成的步道，距離貓空站不遠，沿途設置木炭窯、豬舍、景觀水池、牛車、穀倉、土埆厝等早期農村復舊意象，使遊客可以體會早期農家的生活情景。現已成為貓空地區最熱門的一條休閒步道。

　　從貓空站出發，往三玄宮的方向前行約百來公尺，即可看見右下方的舊豬舍及左側路旁的炭窯。續步行不遠，右岔路即樟樹步道的入口。

　　樟樹步道全長1,260公尺，步道穿過樟湖聚落的山坡地帶，鋪設寬闊的花崗岩石階，平緩好走，沿途經過池塘、水田、茶園、農圃、土地公廟、古厝、老樹等，充滿農村風情，途中建有各式涼亭及平台供遊客休憩，設施相當完善。

　　地名為「樟湖」，早期這片山谷擁有茂盛的樟樹林，如今闢為茶園農圃之後，樟樹已不多見，沿途只有「老樟的厝」涼亭附近還有十幾棵樟樹，其中有的樹齡已達百年以上。這也是樟樹步道命名的由來。

　　步道途中的景觀埤塘，是樟樹步道主要的遊憩區，岸邊有一座兩層樓的觀景平台，池中水牛雕像，栩栩如生。池塘周圍有環湖步道，步道盡頭有一片楓樹林，樹下亦設有休憩平台。步道的終點接指南路三段34巷，可以續往樟山寺、杏花林，或樟湖步道。附近也有貓空遊園小巴士站公車站，可以搭車返回貓空站。

●樟樹步道池塘遊憩區

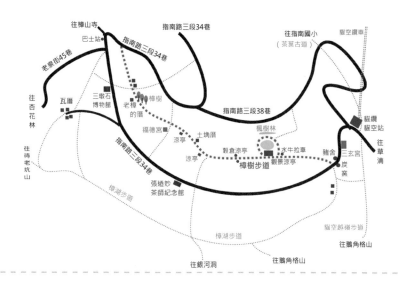

往樟山寺
巴士站
指南路三段34巷
往指南國小
（茶葉古道）
貓纜纜車
老泉街45巷
指南路三段34巷
往杏花林
瓦厝
三墩石
博物館
樟樹
老樟
的厝
指南路三段38巷
貓纜
貓空站
往草湳
往待
老坑山
福德宮
涼亭
土地厝
楓樹林
豬舍
三玄宮
炭窯
指南路三段34巷
涼亭
穀倉涼亭
樟樹步道
水牛拉車
觀景涼亭
張迺妙
茶師紀念館
樟湖步道
貓空越嶺步道
樟湖步道
往鵝角格山
往銀河洞
往鵝角格山

■路程時間：

　　步道全長1,260公尺，步行時間約30分鐘。（若由貓纜貓空站起算，全長約1.5公里）

■步道路況：☆☆☆☆☆（路況良好，老少咸宜）

■交通資訊：

　　【自行開車】循木柵路、木新路、指南路抵政治大學，續沿指南路二、三段上行，抵達貓
　　　　　　　　空站附近的三玄宮。

　　【大眾運輸】236、251、512，指南客運1501、1503路，在木柵下車，轉搭小10公車，至貓
　　　　　　　　空三玄宮。或搭乘貓空纜車至貓空站。

■附近景點：三玄宮、貓空纜車、三玄宮步道、樟湖步道、貓空越嶺步道。

■旅行建議：可選擇附近的指南親山步道（包括樟湖步道，樟山寺步道、三玄宮步道等）。樟
　　　　　　樹步道展望佳，但較缺乏遮蔭，不宜在酷熱天氣時來訪。

●貓空樟樹步道

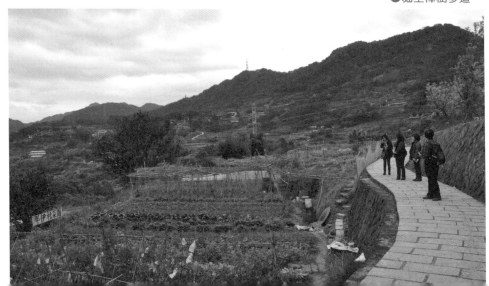

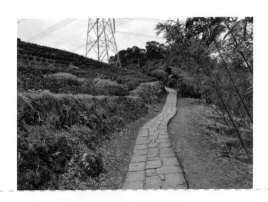

42 樟湖步道 茶園、樟樹、待老坑山、杏花林
茶山風光，杏花美景，悠遊樟湖茶路

　　樟湖步道是貓空地區頗受歡迎的步道，全長約2公里，沿途經過茶園、古厝、相思樹林，還可順登待老坑山。步道入口在貓纜貓空站附近。過三玄宮不遠，在「茶言觀舍」餐廳的對面馬路口，即可看到樟湖步道的標誌。

　　由此上行十幾公尺，有右岔路，指標寫著往待老坑山，即是樟湖步道。直行則接貓空越嶺步道，可爬往鵝角格山。右轉入樟湖步道之後，穿過土埆厝民宅，又經過小墓區後，即進入怡然的林間，石階步道上行，沿途可眺望貓空一帶的風景。步道爬上稜線，變為平緩舒適，附近山坡有大片茶園，不久與銀河洞越嶺步道交會，左下往銀河洞瀑布，路程約30分鐘。右岔路走往指南路3段38巷。

　　續取直行，沿途左右側都有山路岔路，大多為農民上山自行闢建的土路，皆取直行，步道平緩好走，也呈現多元化的步道風貌。沿途有新鋪的花崗岩步道，有傳統的安山岩石階步道，也有枕木碎石步道。抵達往待老坑山的岔路時，樟湖步道折向右下，走往瓦厝登山口。直行則約5分鐘，即可登上待老坑山。附近有岔路可通往優人神鼓及杏花林等景點。

　　走往瓦厝登山口的步道，森林茂密，景致怡人。出森林後，繞過農家園圃，抵達瓦厝聚落。然後沿著小車道下行，途中有左岔路，通往樟山寺，沿途經過農園及竹林。抵達大馬路後，可搭貓空小巴士或續走樟樹步道返回貓空站。

●樟湖步道

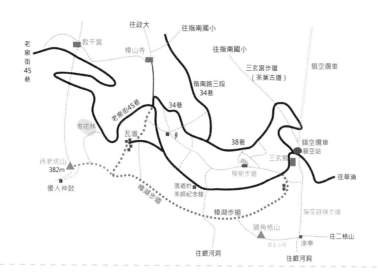

■路程時間：

　樟湖步道登山口（三玄宮附近）→15分鐘→銀河洞岔路口→20分鐘→待老坑山/樟湖步道岔
　路口→10分鐘→瓦厝→10分鐘→老泉街45巷與指南路三段路口

■步道路況：☆☆☆

■交通資訊：參考〈樟樹步道〉交通資訊。

■附近景點：待老坑山、銀河洞、優人神鼓、杏花林。

■旅行建議：可順道銀河洞瀑布（從鞍部岔路至銀河洞約30分鐘），或順登待老坑山，並造訪
　　　　　　附近的優人神鼓或杏花林。

●樟湖步道枕木碎石子路

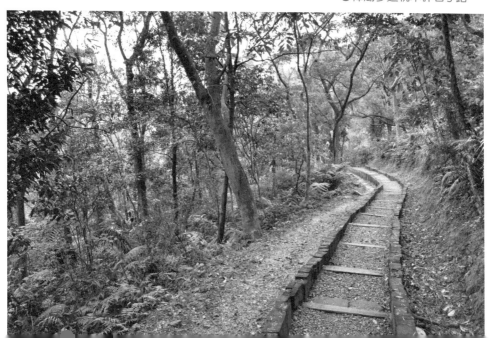

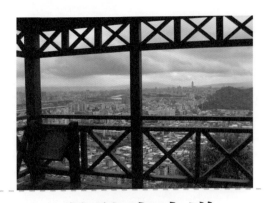

43 仙跡岩步道　景美山、仙跡岩、棧道、生態觀察

仙人足跡傳說的自然生態步道

　　景美山，俗稱「仙跡岩」，位於景美溪匯入新店溪之溪口附近，所以又稱「溪子口山」。仙跡岩登山步道有好幾個登山口。一般遊客多由景興路243巷口的牌坊或附近的263巷進入，步道沿途有生態導覽解說牌，介紹仙跡岩的植物生態。步道兩旁邊坡和林蔭下，蕨類特別的多。

　　來到一百階的登仙坡，寬闊的石階路，步道林蔭怡然，沿著主步道上行，經過紫範宮，接近仙巖廟時，步道旁出現幾座古樸的日式石燈籠。仙巖廟，視野遼闊，可以遠眺台北盆地，與公館附近的內埔山（蟾蜍山）遙遙相對。

　　續往上行，登頂的步道採用高架的木棧道，以保護此地的地質及地表生態。景美山，海拔144公尺。相隔不遠的地方，有兩座觀景涼亭，涼亭外赭紅色的巨岩，就是著名的仙跡岩了。巨石上有一凹痕，似為足跡，相傳為仙人呂洞賓所留，因此這塊岩石就被稱為「仙跡岩」了。

　　續行，木棧道往下走，不久轉為石階步道。途中有岔路可繞回仙跡岩步道，循原路下山。若續直行循稜而下，途中有左岔路可通往世新大學。步道出口，接景興路297巷登山口。

　　附近有景美夜市，位於市場附近的集應廟是景美地區最知名的廟宇，建於清朝同治6年（1867年），為國家三級古蹟，可以順便一遊。

　　另外，也可選擇從興隆路三段304巷海巡署旁的登山口上山，這條路線以森林泥徑為主，較樸質自然，沿途有翠綠盎然的相思樹林。循著路標走，最後會與景興路243巷牌樓上行的仙跡岩主步道會合，再走木棧道登往仙跡岩。

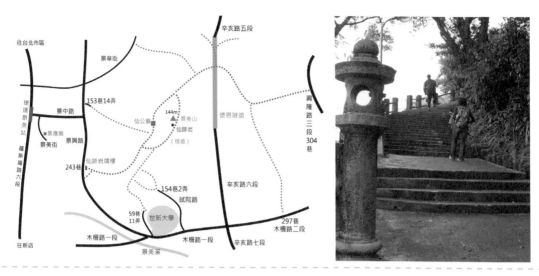

●仙跡岩步道

■路程時間：

　　景興路243巷牌樓→25分鐘→仙岩廟→10分鐘→仙跡岩

　　興隆路三段304巷→40分鐘→仙跡岩

■步道路況：☆☆☆☆（興隆路路線☆☆☆）

■交通資訊：

　　【自行開車】北二高下新店交流道，走中興路往台北、景美方向，左轉寶慶街，再右轉景
　　　　　　　　美橋，然後右轉木柵路，再左轉景興路至243巷。

　　【大眾運輸】搭乘捷運新店線至景美站下車，走景中街至景興路243巷。或搭乘公車10、
　　　　　　　　30、74、209、251、253、278、284、290、505路至「景興路口」。

■附近景點：景美集應廟（市定古蹟）。

■旅行建議：順遊附近景美夜市及集應廟古蹟。

●仙跡岩步道高架棧道

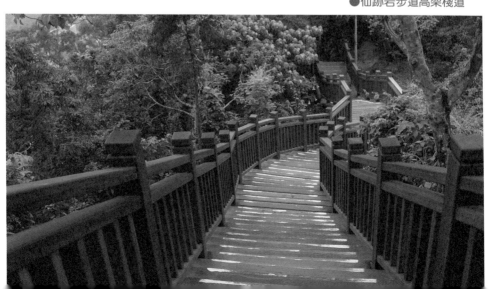

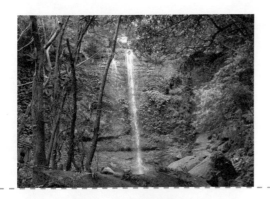

44 炮子崙瀑布步道 溪流、瀑布、鄉野

深坑近郊的桃花源瀑布祕境

　　深坑離台北東區不遠，交通便利，老街非常熱鬧，豆腐燒烤的味道洋溢，遊客摩肩接踵，過了中正橋往南走，過了文山路（外環道），深坑的郊外，就變得冷清，多了一分安詳的氣氛。兩條產業道路通往阿柔洋及炮子崙的山區，這片山區有數條古道盤繞其間，也有溪流及瀑布。

　　炮子崙瀑布是離深坑老街最近的一座瀑布，隱身於炮子崙的山區裡。距離近，路況好，但入口隱密，讓她增添了一分神祕的色彩。從文山路轉入炮子崙產業道路，上行約1.5公里，馬路的左側有一條小徑，入口沒有標誌，旁邊的電線桿編號為阿柔幹四十四。

　　循小徑進入，就會發現別有洞天。山徑沿著溪岸上行，民眾利用廢輪胎或麻袋包土堆疊鋪設的沙包，做為土階，以便利通行，沿途走於茂密林蔭下，相當涼爽舒適。約15分鐘，抵達終點，就看見炮子崙瀑布自崖頂奔流直下，溪旁有小木屋休憩亭，可以在此休息及換泳裝。假日常有民眾來此沖SPA及戲水。

　　炮子崙瀑布下方約10公尺處的溪谷對岸，有山徑可爬往炮子崙山區的農家，

銜接茶山古道，古道沿途還有幾戶農家，山中有水田、菜圃、茶園及古厝。其中林家草厝古意盎然，續行古道可越嶺至木柵草湳。而循茶山古道往回走登山口，再沿著馬路往下走，即可返回炮子崙瀑布的登山口。

●炮子崙瀑布步道

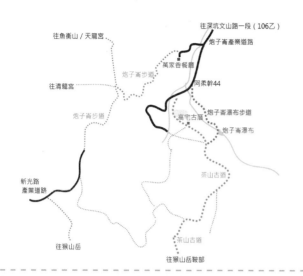

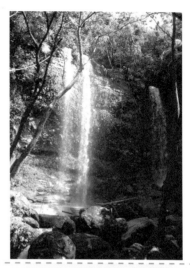

●炮子崙瀑布

■路程時間：炮子崙產業道路→30分鐘→登山口→15分鐘→炮子崙瀑布

■步道路況：☆☆（傳統泥土小徑，入口較不明顯）

■交通資訊：

【自行開車】北二高木柵交流道（20.8Ｋ）下，接106乙縣道（文山路），前行約1公里，右
　　　　　　轉炮子崙產業道路，上行約1.5公里。

【大眾運輸】搭乘公車660、666、819、679、1076路至深坑站，再步行至文山路三段，再
　　　　　　進入炮子崙產業道路約1.5公里，至瀑布入口。

■附近景點：深坑老街、茶山古道。

■旅行建議：可順遊深坑老街。或連走茶山古道，續爬猴山岳或二格山。

●炮子崙產業道路，左側電線桿旁為步道入口（不明顯）

45 烏塗溪步道 觀魚、親水、大板根、石頭厝、摸乳巷

水岸步道，親水觀魚，看大板根及有趣地名

烏塗溪步道是一條新修建的水岸步道，步道從石碇國小出發，沿著烏塗溪的左岸，經摸乳巷、溪邊寮，終點抵達烏塗窟，全長約2公里。步道的起點，就從石碇國小校門口旁的的巷道進入，穿過巷子之後，來到烏塗溪畔，前方有一座景觀橋。橋上可以欣賞烏塗溪下游河床的巨石，還有佇立於橋旁溪谷中的一座運煤橋遺跡。橋上立有導覽牌，娓娓訴說台灣煤礦產業的興衰歷史。

沿著烏塗溪岸繼續前行，前方的溪谷高聳的橋墩，上面的高架橋樑就是北宜高速公路了。矗立於烏塗溪畔的這根橋墩高達65公尺，是台灣最高的一座橋墩。步道旁橋墩的水泥牆上，有石碇當地藝術家楊敏郎的作品「龍蟠巨石護河川」，並題有「石碇山城聞蛟聲」、「烏塗溪畔指鯉影」等詩句。

過這座石墩之後，前面有一間古雅的石頭厝。步道沿途多竹林，有小徑通溪邊，溪水淙澈，烏塗溪護魚有成，溪流中有成群魚兒悠游。續前行十餘分，路旁一棵大板根樹，外露的板根寬近2公尺之多，令人驚讚不已。過了大板根及一小橋，遇右岔路，為保甲路越嶺古道。續行的一小段下坡石階路，就來到摸乳巷聚落了。摸乳巷這特殊的地名，是源自昔日有一小段臨溪的山徑非常狹窄，農夫挑運農產品行走時，須一手抓著山壁兩顆凸出的石塊，另一手扶著扁擔，以保持平衡，因石塊宛如石乳，所以被戲稱為「摸乳巷」，因此成了當地的地名。

步道由摸乳巷八號民宅前的橋下通過，續沿溪而行，水中魚群頗多。約15分鐘，抵達溪邊寮，有幾戶人家。續行約8、9分鐘，抵達步道終點的烏塗窟。烏塗溪步道平緩好走，而烏塗溪可以親水及觀魚，適合闔家出遊。

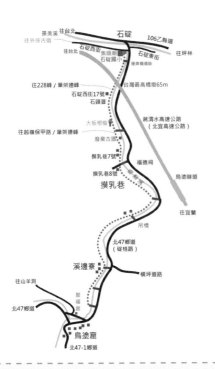

●烏塗溪步道途中的大板根樹

■路程時間：

　　石碇國小→20分鐘→大板根→5分鐘→摸乳巷→15分鐘→溪尾寮橋→10分鐘→步道終點

■步道路況：☆☆☆☆☆（路況良好，老少咸宜）

■交通資訊：

　　【自行開車】北二高木柵交流道（20.8Ｋ）下，接106乙縣道，經雙溪口，至石碇，右轉碇
　　　　　　　格路（北47鄉道），可停路旁停車格。

　　【大眾運輸】搭乘666路公車至石碇國小。

■附近景點：石碇老街，淡蘭古道石碇段（外按古道）。

■旅行建議：可連走淡蘭古道石碇段（外按古道）。

●烏塗溪步道望見台灣最高的公路橋墩（65公尺）。

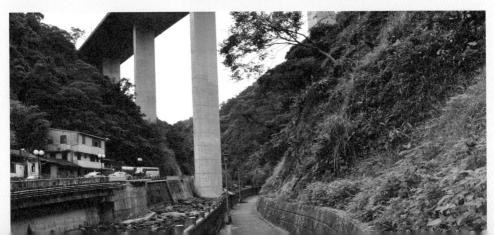

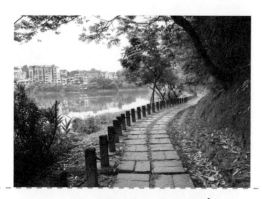

46 金龍湖步道 湖景、山色、埤塘、水岸棧道、賞鳥

環湖水岸步道，觀景賞鳥，輕鬆悠遊

金龍湖位於汐止湖前街的水蓮山莊之旁，是一處大眾化的休閒景點。金龍湖環湖步道精華路段就在金龍湖福德宮與北峰寺之間。從福德宮廟前的小徑通往湖畔步道，步行湖岸一小段後，銜接架於湖水之上的木棧道，環著湖岸繞往水蓮山莊外圍的湖岸步道。

金龍湖，湖岸曲折，略如爪形，沿著環湖步道，隨湖岸地形變化，可欣賞不同角度的湖景，或見碧波盪漾，水鴨悠游；或見水蓮樓宇，倒映湖中。湖光水色，景致怡人。抵達北峰寺入口，可以順道參觀當地人俗稱為「社后觀音仔廟」的北峰寺。步道路經北峰寺入口，即接馬路，過橋後，可續沿著湖岸繞返福德宮，這一段步道與馬路共用，無遮蔭。因此遊金龍湖，晨昏或陰涼時候為宜。

金龍湖，舊稱「匠頭陂」，為人工闢建的陂塘，初闢於清朝乾隆時代，做為灌溉用途。由於早年有工匠在此地砍伐樟樹，做為軍工料，以供台灣水師修造船隻之用，工匠的頭子，稱為「匠首」或「匠頭」，因此被稱為「匠頭陂」。金龍福德宮的歷史久遠，但廟已改建，廟旁有一棵老樹，號為大樹公，見證了福德宮的歷史。

福德宮附近有一座「學頭坡山」，從福德宮沿著柏油路車道走往翠湖方向，約3分鐘即看見右側的登山口，由此進入，一小段平緩的水泥路之後，進入森林，不久轉為陡上，山徑鋪上枕木，路況佳，約十餘分鐘即可登上學頭坡山。山頂無展望。續有山徑往老鷹尖，但路徑較冷清，如不熟悉路況，最好原路折返。

續沿著翠湖產業道路前行，則可以順訪附近山中著名的小湖 —— 翠湖。

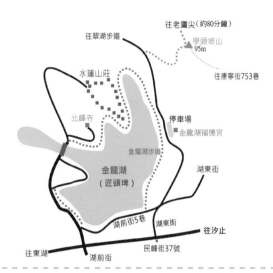

●金龍湖步道

■路程時間：金龍湖環湖一周約50～60分鐘。（學頭坡山登山口→15分鐘→學頭坡山）

■步道路況：☆☆☆☆☆（路況良好，老少咸宜）

■交通資訊：

【自行開車】中山高汐止交流道經大同路往汐萬路方向，接康寧街，再右轉湖前往。或由內湖東湖走康寧街、明峰街至金龍湖。

【大眾運輸】搭乘藍36、紅2、203、511、711、677至北峰里站。

■附近景點：翠湖、內溝。

■旅行建議：附近道路多狹窄，難以停車，唯一適合停車的地方在湖前街五巷巷底金龍湖福德宮的廣場。可順遊翠湖，並登內溝山（大尖坪山）。

●金龍湖步道

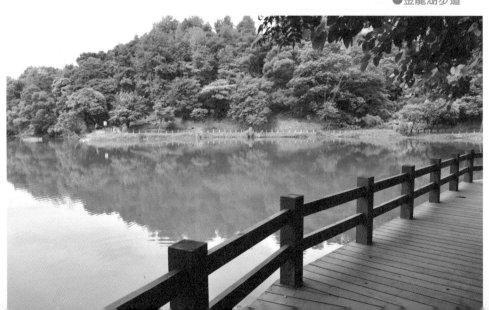

47 翠湖步道 礦場遺跡、生態湖、賞鳥、賞桐花
汐止山中幽靜小湖，桐花如雪，藍鵲飛舞

　　翠湖位於汐止金龍湖附近的山區，緊臨市區而又幽靜的山中小湖泊，擁有豐富的自然生態與礦業人文遺跡，雖然地勢不高，卻擁有中海拔的林相，生態環境極為豐富，翠湖周遭經常可看見台灣藍鵲的美麗倩影。

　　翠湖產業道路的入口處在金龍湖畔金龍福德宮。翠湖產業道路，沿途充滿田園景象。夏日時，這裡蟬鳴處處，夜晚有螢火蟲飛舞。途中一處山壁處，可以找到岩壁上的生痕化石。這裡的岩層是屬於南港層沉積岩，形成年代約在1,850萬年到1,350萬年前的海相地層，當時的蝦蟹和貝殼，爬行留下的足跡，經過百千萬年而在岩石表面留下了生痕化石。

　　約走十餘分鐘，便可抵產業道路盡頭。右側有往翠湖的登山路徑。進入步道，隨即穿進了森林裡。約幾分鐘，步道穿過了從巨岩鑿開的通道，來到了土地公廟。土地公廟附近就是昔日新益興煤礦北港二坑的礦場。路旁及林間，還可看見昔日斷垣殘壁，青苔駁坎，地面還可找到煤屑。翠湖步道是昔日的運煤台車道，因此步道開闊而平緩。

　　續往前走，有泥土小徑，也鋪設了新的木棧道，5月造訪時，沿途油桐花撒落滿地。穿過森林，不久就望見翠湖了。翠湖是昔日採礦時所倒的廢土阻塞溪水而成為湖泊。湖岸有野薑花盎然生長。翠湖一帶，當地人稱為「蝴蝶谷」，春、夏之交，可見彩蝶飛舞。周遭林間多油桐樹，是汐止著名的賞桐景點。礦場荒廢後，這裡的環境不再吵雜，原本的堰塞湖，化身為美麗的翠湖，湖岸的森林漸成了動物的天堂，翠湖步道也成為著名的踏青休閒路線。

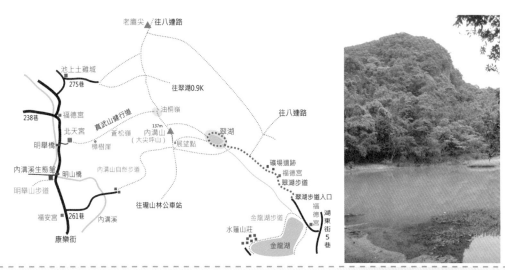

老鷹尖　往八連路

池上土雞城
275巷

往翠湖0.9K

福德宮　真武山健行道　油桐嶺
238巷
北天宮　蒼松嶺　137m　翠湖
明舉橋　樟樹澤　內溝山（大尖坪山）　展望點　往八連路

內溝溪生態館　內溝山自然步道　礦場遺跡
明舉山步道　明山橋　福德宮
翠湖步道
翠湖步道入口　湖東街5巷

福安宮　261巷　往瓏山林公車站　金龍湖步道　福德宮
康樂街　內溝溪　水蓮山莊　金龍湖

●翠湖及湖畔的內溝山

■路程時間：

　金龍湖福德宮→15分鐘→登山口→15分鐘→翠湖→15分鐘→內溝山（大尖坪山）

■步道路況：☆☆☆

■附近景點：金龍湖、內溝山、真武山健行步道。

■旅行建議：除可由金龍湖岸的產業道路走往翠湖，亦可由台北市內溝里康樂街261巷（福安宮）或明舉橋附近的北天宮走真武山健行步道走翠湖。

●翠湖步道的礦場遺址

48 真武山健行步道 山林小徑、賞桐、翠湖
森林小徑賞桐祕境

　　內湖康樂街沿途有不少山徑都可以爬往汐止的翠湖。其中一條是從「明舉橋」的「北天宮」起登，翻過內溝山的北鞍部，下抵翠湖。這條步道當地人命名為「真武山健行道」。

　　沿著康樂街，過「內溝溪生態展示館」（明山橋附近），前行不遠，就可看見明舉橋。橋頭附近的岔路，有真武山健行道的標誌圖。沿著坡道爬往北天宮，登山口在北天宮後方的產業道路旁。

　　真武山健行道是傳統的山徑，泥土路，加上木板土階，維持自然本色，路況良好。走在林蔭裡，山路緩緩上行。約5分鐘，抵達「樟樹崖」。路旁有一棵高挺的樟樹，不過這裡並沒有峭壁或懸崖。然而由此上行，山路由緩而陡，土階一階階陡上，不過陡路並不長，才約3分鐘，便抵達一座名為「蒼松嶺」的小山嶺。嶺上空曠無遮蔽，可眺望附近山景。由蒼松嶺前行，山路又趨緩，先緩下，後緩上，雜樹林，泥土徑，景致具幽意。約莫5分鐘，又抵達一座小山嶺，名為「油桐嶺」。油桐嶺，5月時，這裡可欣賞附近山頭油桐如雪的美景。翠湖就在這片山嶺之間的谷地。

　　油桐嶺，有左右岔路，左往「老鷹尖」，右往「內溝山」。取右行，約3、4分鐘，抵達內溝山北鞍部的岔路，直行或左岔路都可通往翠湖，左岔路是捷徑，路況也較佳。亦可選右岔路，攀爬陡峭的山徑登上內溝山。內溝山，又名「大尖坪山」，可以俯瞰翠湖及眺覽附近山景。續行下坡路，有步道可通往翠湖。續行翠湖湖岸的步道，即可繞回內溝山的北鞍部，再接回真武山健行道，循原路折返。

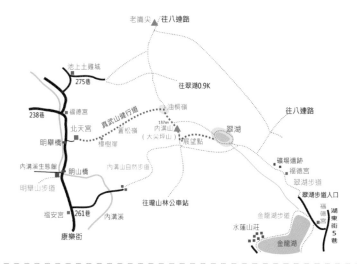

■路程時間：明舉橋（北天宮）→30分鐘→內溝山→20分鐘→翠湖→30分鐘→明舉橋

■步道路況：☆☆☆（山林泥土小徑）

■交通資訊：

　【自行開車】從內湖成功路五段轉康湖路至路底，左轉康樂街，直行至明舉橋旁。

　【大眾運輸】搭乘公車小1、53、278、281、287、630、646、903於「忠三街口」（瓏山林社區大門口），步行康樂街約20分鐘至北天宮（明舉橋旁）。

■附近景點：內溝溪生態館、翠湖、老鷹尖。

■旅行建議：可順遊翠湖步道或明舉山步道。5月油桐花開時，為最佳造訪季節。

●真武山健行步道為質樸的山林小徑

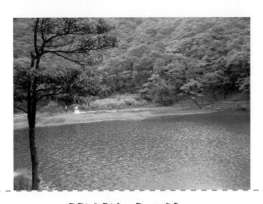

49 夢湖步道 湖光山色、夢幻之湖
如夢似幻的山中湖泊，台灣蓋班鬥魚的復育地

　　夢湖為台北地區難得一見的中海拔湖泊，由於冬天時湖面常有雲霧縹緲，如夢似幻，因而有「夢湖」的美名。夢湖有稀有水韭植物，這裡也是台灣蓋班鬥魚的復育地。此地環境清幽，是一處能讓人沉澱心靈，暫忘塵勞的桃花源地。

　　從汐萬路三段右轉夢湖路，上行約兩公里，即可看見道旁有「新山夢湖」的指標，馬路左側的林間有一條寬闊的泥土山徑，是夢湖的登山口。登山客多由此進入，穿過森林，途經小溪澗，約10分鐘，即可抵達夢湖。

　　若想省卻這段登山小徑，也可以開車續行幾百公尺，道路盡頭有一座小涼亭，是夢湖步道的新入口。由此出發，步行花崗岩石階路，約3、4分鐘，即可抵達夢湖。新的步道完工後，夢湖更容易親近，成為拍婚紗的熱門景點。夢湖有環湖步道，湖畔有涼亭及石椅，湖岸的一隅還有當地人開設的小飲店，可以坐在湖畔的雅座欣賞湖景。春天造訪時，湖畔的濕地草叢，蛙鳴不斷，也頗多蜻蜓、蝴蝶飛舞。山風來時，水波舞動，夢湖泛起漣漪陣陣，景色相當怡人。5月則有油桐雪花散落湖岸一地，都讓人有絕塵脫俗的感覺。

　　新山則位於夢湖之上，海拔499公尺。遊夢湖，亦可順登新山。新山與夢湖恰成明顯的對比，新山壯闊，夢湖婉約。兩種截然不同的風情。夢湖的左右側都有山徑可爬往新山，繞行新山一圈約一個小時。山徑沿著岩稜爬向峰，時而旁有懸崖深壑，時而穿過岩旁林間，起伏崎嶇，有時得手腳併用，或拉繩攀爬，有點危險，也很刺激。新山的山頂巨岩聳峙於懸崖，險峻雄偉，視野極為遼闊，頗有大山氣勢，是值得一爬的台北郊山。

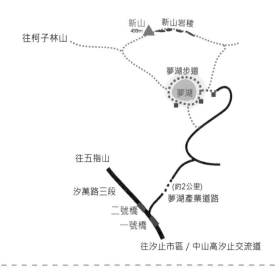

●夢湖步道

■路程時間：產業道路終點→4分鐘→夢湖（夢湖環湖一圈約30分鐘）→60分鐘→新山

■步道路況：☆☆☆☆☆（夢湖老少咸宜。新山岩稜路況較為危險）

■交通資訊：

　　【自行開車】中山高汐止交流道下，往汐萬路，至汐萬路三段，過一號橋後，右轉夢湖產
　　　　　　　　業道路至道路終點。

　　【大眾運輸】無。從汐止火車站搭乘汐止社區巴士（9號－五指山線，或15號－烘內線），
　　　　　　　　僅能抵達汐萬路三段夢湖產業道路口。須步行約2.5公里（約1小時）至夢湖登
　　　　　　　　山口。

■附近景點：新山、拱北殿。

■旅行建議：可順登新山，須注意安全。

●夢湖湖畔的咖啡雅座

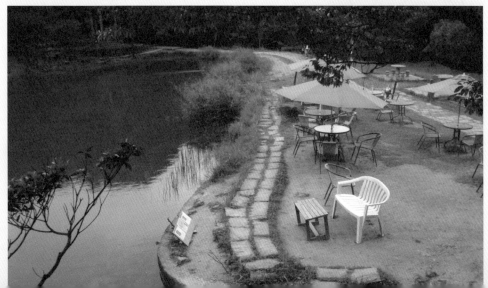

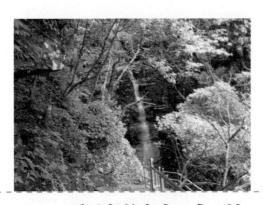

50 秀峰瀑布步道 瀑布、溪流、龍船洞、大尖山風景區
隱身大尖山幽谷深處的秀麗瀑布

　　秀峰瀑布位於汐止著名的大尖山風景區。大尖山風景區以天秀宮為中心，附近林間闢有小徑林園，供遊客遊憩其間。天秀宮旁，有石階步道可以登大尖山，山徑並可循稜通往四分尾山。秀峰瀑布則隱身於大尖山的東南側山腰的隱密溪谷，是康誥坑溪支流之一。

　　秀峰瀑布步道，僅0.5公里長，輕鬆易行，又保有原始自然的風味，適合悠閒漫步，沿途沒有太多起伏的路段，又幾乎走在林蔭裡，步道既幽且雅。接近秀峰瀑布時，有巨石岩壁，當地人稱為「龍船洞」的一線天岩縫路，山徑貼著岩壁，步道設立了護欄，不難通過。

　　大約十來分鐘，就可抵達秀峰瀑布。秀峰瀑布高約30公尺，但因山勢不高，上游涵水不足，平時瀑布水量不多，涓涓細流。秀峰瀑布附近的溪谷陡峭，

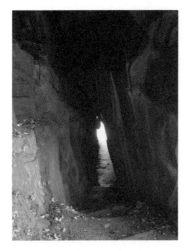

瀑布之下有小潭，水流而下，溪谷陷落處，又有幾處小瀑。溪岸有石椅或溪石可坐，在此靜聽瀑淙，觀看水中小魚。瀑布的溪谷為兩山包夾，腹地狹小，溪谷更顯得幽深而恬靜。此時無遊客，可以悠然陶醉其中，很適合忙裡偷閒的人來此沉澱心靈。

　　天秀宮旁的公園，春天櫻花及杜鵑花盛開，會吸引很多遊客上山。天秀宮前的廣場，展望佳，也是觀看夜景的好去處。

●龍船洞

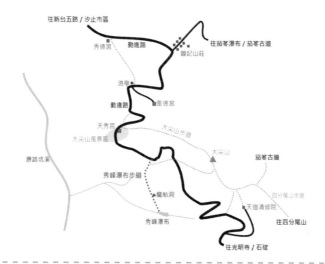

■路程時間：天秀宮→5分鐘→秀峰瀑布入口→15分鐘→秀峰瀑布

■步道路況：☆☆☆（山林泥土小徑）

■交通資訊：

　　【自行開車】汐止新台五路至汐止區公所，轉入仁愛路，再右轉秀峰街，接勤進路上山，
　　　　　　　　至天秀宮旁的大尖山風景區停車場。

　　【大眾運輸】汐止火車站搭乘社區巴士11號（大尖山線）至天秀宮站。

■附近景點：大尖山。

■旅行建議：可順登大尖山。大尖山登山口位於天秀宮旁，登頂約30分鐘。

●秀峰瀑布步道途經巨岩壁

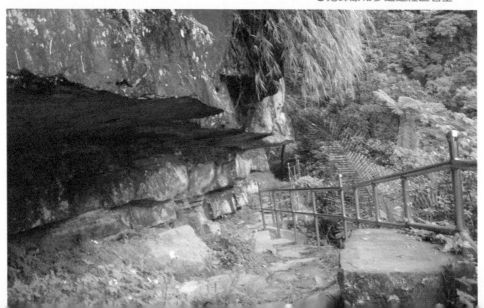

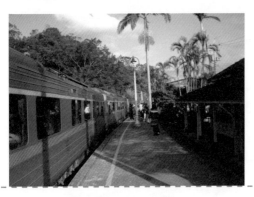

51 菁桐小鎮 礦業風華、鐵道風情、日式宿舍、太子賓館
體驗礦村風華與懷舊鐵道風情

菁桐位於平溪鐵路的終點。小鎮曾因開採煤礦而繁榮，也因煤礦衰竭而沒落。隨著平溪線鐵道旅行風氣的興盛，菁桐設立煤礦博物園區，獨特的礦村風情與濃郁的日式風味，吸引著一批又一批的遊客造訪。著名的景點有菁桐火車站、石底大斜坑、選洗煤場、太子賓館及舊日式宿舍區。

菁桐散步，可以從菁桐的舊火車站開始。這座建造於1929年的木造車站，造型古雅。平溪線鐵路當初是為了運煤而建的，礦場就位於車站月台對面山坡上。車站前的菁桐老街因觀光人潮，又熱鬧了起來。車站旁的鐵路員工宿舍，如今成了菁桐礦業生活館，展示菁桐礦業的歷史人文資料。步行橫越鐵軌，拾階而上，來到了石底礦區。荒廢的礦場，殘舊的建物，觸目所見，殘牆頹圮。著名的「石底大斜坑」，坑口的石柱刻著「昭和十二年三月起工」（1937年）。石底大斜坑曾是台灣煤礦產量最大的單一坑口。礦場旁有一棟醒目的紅磚建築物，是昔日的選洗煤場，曾獲文建會選為台灣百大歷史物築之一。

繞回到菁桐車站，步出老街，跨過馬路，從平菁橋的斜坡下行，來到了俗稱「太子賓館」的台陽俱樂部招待所。這裡佔地六百餘坪，建坪兩百坪，建造於昭和14年（1938年），格局恢宏而典雅，已被登錄為歷史古蹟。現委外經營，附設餐廳，可以購票入館參觀。

續沿著太子賓館外的步道續行，過民生橋，就是日式宿舍區了。昭和13年台陽公司興建這片宿舍區，分配給日籍職員居住，至今仍保留著濃濃的日式風味。步道穿越宿舍區，就是白石腳的鄉間小路了。這裡有傳統的雜貨店，古老的土地公廟。喜歡懷舊的人，走在這條鄉間小路，隨時隨地都會有驚喜的發現。

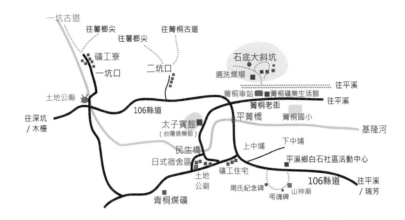

■路程時間：菁桐聚落老街散步及參觀煤礦遺址約2小時。

■步道路況：☆☆☆☆☆（路況良好，老少咸宜）

■交通資訊：

　【自行開車】北二高石碇交流道，接106縣道往平溪方向，即可抵達菁桐。

　【大眾運輸】搭乘平溪線鐵路至終點菁桐站。或從木柵搭乘台北客運1076路至菁桐站。

■附近景點：石底煤礦、選洗煤場、太子賓館、日式宿舍區、菁桐礦業生活館。

■旅行建議：可順遊平溪線各站附近景點，包括猴硐、三貂嶺、大華、十分、望古、嶺腳、平
　　　　　　溪、菁桐等車站。

●平溪線菁桐車站

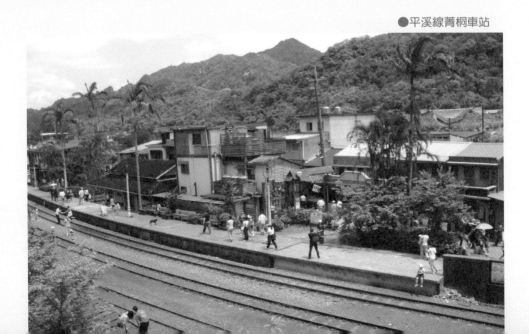

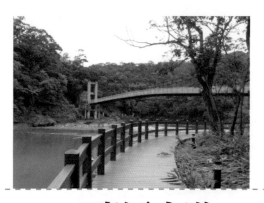

52 四廣潭步道　湖岸、壺穴、吊橋、瀑布、鐵道
台灣最大的簾幕式瀑布，欣賞壺穴水岸及鐵道風情

　　四廣潭，位於平溪鄉十分旅遊服務中心旁，基隆河迂迴流至此處形成寬闊的潭水，形如四方，因此而得名。湖河岸設有木架的棧道杆，典雅優美，可以憑欄欣賞岸邊的野薑花及碧波潭水。四廣潭的下游河床部分外露，長期經水流沖刷，形成壺穴地形。河床落差之間，水流急湍，也出現水瀑的景觀。

　　服務中心建有四廣潭吊橋，長約30公尺，跨越四廣潭，通往十分瀑布；吊橋上，可以觀賞壺穴、聆聽淙聲。過吊橋，四廣潭步道沿著基隆河的河岸往下游方向前行，約2、3分鐘，就可遠遠望見平溪線鐵路的跨河鐵橋。步道抵達鐵橋下，石砌的橋墩，古樸有致。由石階上行，來到鐵橋橋面高度，鐵橋旁新建一座觀瀑吊橋，供遊客行走，由基隆河左岸來到了右岸。基隆河的支流月桃寮溪就在吊橋旁注入基隆河。支流匯入主流的地方，因地層陷落並內凹，形成瀑布，左右各一內凹處，形似眼鏡，所以被稱為「眼鏡洞瀑布」。

　　觀瀑吊橋，正是欣賞眼鏡洞瀑布最佳位置。而從觀瀑吊橋眺望前方的基隆河面，河水碧綠如潭，水流平緩，至盡頭處，卻宛如海平面成一橫線，那就是十分瀑布所在了。過觀瀑布吊橋，沿著鐵軌旁的步道走，約3分鐘，就抵達十分瀑布風景區。這是私人經營的風景區，須購票入園。

　　十分瀑布有「台灣尼加拉瀑布」的美譽，是台灣最大的簾幕式瀑布，高約4、5層樓，河水奔騰而下，崖壁有崢嶸突兀的石塊與瀑水相激，如白練飛揚，由左至右，散成7、8座瀑布，並排而下，形成一寬闊壯觀的簾幕式瀑布。這是平溪鄉著名的景點，遊四廣潭步道時千萬不可錯過。

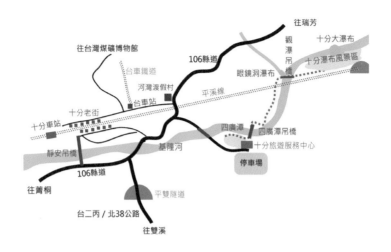

■路程時間：十分旅遊服務中心→20分鐘→十分瀑布風景區

■步道路況：☆☆☆☆☆（路況良好，老少咸宜）

■交通資訊：

　【自行開車】北二高石碇交流道，接106縣道往平溪方向，即可抵達十分旅遊服務中心。

　【大眾運輸】搭乘平溪線鐵路至十分車站，步行106公路1公里（約15分鐘）至十分旅遊服務中心。或從木柵搭乘台北客運1076路至十分站。

■附近景點：十分大瀑布、十分老街、台灣煤礦博物館。

■旅行建議：可順遊平溪線各站附近景點，包括猴硐、三貂嶺、大華、十分、望古、嶺腳、平溪、菁桐等車站。

●十分大瀑布

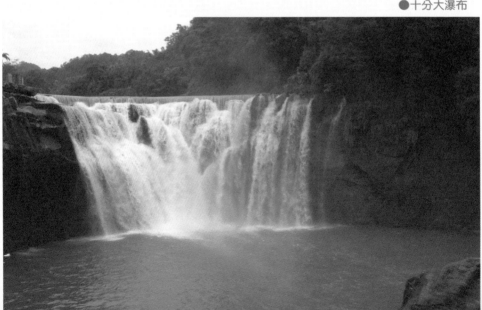

53 圓通寺步道 古寺、巨岩、一線天、岩壁小徑
古雅日式佛寺及厚層砂岩地質景觀

　　圓通禪寺創建於日治時代昭和元年（1926年），由妙清尼師開山，為北台灣著名的禪寺之一。圓通寺的建築獨特，古雅莊嚴，石砌的圍牆，宛如一座山城。石砌的拱形山門，入口巨獅及巨象石雕，鎮守寺門，氣氛肅穆莊嚴。

　　圓通寺大殿是仿唐式的建築風格，充滿日本佛寺的風味，而外觀卻融入當時流行的西方建築元素。例如，大殿廊柱採西洋柱式，柱頭的裝飾，也仿古希臘或羅馬的柱頭樣式。殿內供奉有釋迦牟尼佛、文殊菩薩與普賢菩薩三尊金佛，神龕則是西式的，有繁複華麗的巴洛克裝飾。大殿兩側及後方的禪舍，則以當地盛產的砂岩砌造成石頭樓舍，覆以日式的灰瓦，使圓通寺洋溢著石頭古堡的風情。

　　圓通寺所在處，舊名為「石壁湖」，是四百萬年前造山運動推擠沉積厚層砂岩而形成的山丘，由於地殼的擠壓，在此地形成巨大岩壁的景觀。圓通寺的房舍或涼亭多倚岩壁而建，亦有壯觀的石佛雕刻。

　　岩壁區附近有兩條小徑，其中之一穿過狹窄的石洞，稱為「一線天」。岩洞窄處，僅容身過，通往後山。另一條則是緊貼崖壁旁的石階路爬上圓通寺的後山。後山有橫向環山步道，左去右回，繞回圓通寺。約半個小時即可走完。沿途設有自然解說牌，介紹圓通寺周遭的植物及地質特色。步道途中也有岔路，可通往鄰近的中和烘爐地。

●岩壁旁的登山小徑

■**路程時間**：環山步道繞行圓通寺，左去右回，繞一圈約半個小時。

■**步道路況**：☆☆☆（一線天及岩壁小徑，小心通過）

■**交通資訊**：

　　【自行開車】北二高下中和交流道，循中正路右轉圓通路，循指標直行即可抵達。

　　【大眾運輸】搭乘公車201、241、242、243、344路至圓通寺站下車，沿水泥步道上山，約
　　　　　　　　25分鐘到達。

■**附近景點**：烘爐地。

■**旅行建議**：圓通寺可越嶺中和烘爐地，不過路程較長（約需2.5小時），須注意沿途指標。

●圓通寺後山步道

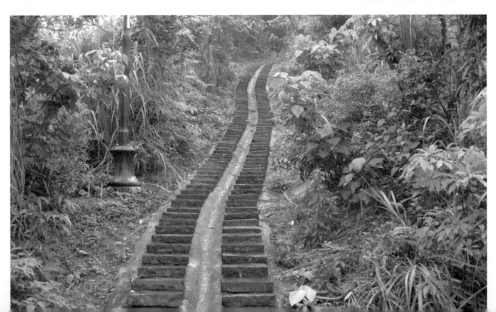

54 烘爐地步道 南勢角山、南山福德宮、夜景
北台灣知名的土地公廟，巨大的福德正神塑像

　　烘爐地步道，又稱「南山福德宮步道」，位於新北市中和南勢角後方的山區，沿途可經過數座廟宇，步道終點為南山福德宮。

　　烘爐地步道的登山口在興南路二段399巷文昌帝君廟再往前不遠處，古樸的砂岩石階行，抵達南山觀音寺。續行石階上行，不久步道與車道交會，附近為竟南宮（仙宮廟），通過南山福祿橋跨越車道之後，續走一段石階路，即抵達南山福德宮的停車場。遊客通常直接開車上山。停車廣場上面有一財神殿，屋頂豎立一座高達109尺的土地公巨像，是烘爐地的最大地標。由土地公雕像旁的陡石階上行，就可抵達南山福德宮。

　　南山福德宮，創建於清朝乾隆20年（1755年），為漳州府紹安縣人呂德進拓墾南勢角時所建。據傳此地風水極佳，廟址左右兩側各凸出一塊山頭，三足鼎立，狀似烘爐，因此被稱為「烘爐地」。由於名氣大，吸引許多信眾上山進香。廟旁有觀景台，展望佳，可眺覽台北市區。廟後方還有步道可登南勢角山，約10至15分鐘，即可抵頂南勢角山。南勢角山，海拔302公尺，展望佳，有涼亭可休憩。續行，有一條長1,300公尺的循稜步道，名為「青春嶺步道」。

　　途中有石龍洞觀音佛祖。終點青春嶺，有小空地的休憩區。續行稜線步道可下往彩蝶別墅社區、五尖山。

●烘爐地展望佳，是欣賞夜景的好去處。

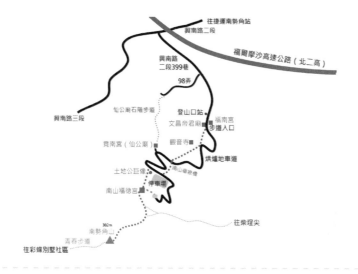

■路程時間：登山口（文昌帝君廟）→20分鐘→烘爐地停車場→10分鐘→南山福德宮→15分鐘
　　　　　　→南勢角山

■步道路況：☆☆☆☆（全程為石階上坡路）

■交通資訊：

　　【自行開車】北二高中和交流道下，右轉中正路至南山路右轉，接興南路直行，過北二高
　　　　　　　　涵洞後，左轉興南路二段399巷，直行即可到達。

　　【大眾運輸】聯營249、809，於烘爐地站下車，沿興南路二段399巷步至登山口。或捷運景
　　　　　　　　安站搭乘中和捷運接駁公車至登山口站。（假日行駛至烘爐地）

■附近景點：烘爐地山。

■旅行建議：可順登烘爐地山，由烘爐地山可續走稜線至青春嶺，路程約40分鐘。

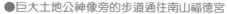
●巨大土地公神像旁的步道通往南山福德宮

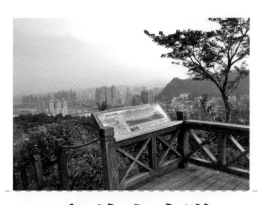

55 和美山步道 碧潭、吊橋、水岸風光、渡船頭

碧潭湖畔的綠色親山步道及藍色水岸步道

　　和美山位於碧潭西岸，昔日為碧潭樂園，遊樂園歇業後，園區荒廢，後經新店區公所整理，已完成兩條舒適怡人的步道，可以互相串連，形成環狀來回路線，又可搭乘新店溪的渡船，連走碧潭東岸的河濱步道。

　　和美山新步道的登山口就在碧潭吊橋的西岸吊橋頭。穿過石階密閉通道之後，環境頓時開朗，綠樹林蔭。隨即來到「迎賓平台」。步道一分為二：一為「藍色水岸步道」，一為「綠色親山步道」。兩條步道以欄杆顏色區分，一藍一綠，做為識別標誌。還有步道支線可以彼此串連，形成大小環狀路線。

　　若想登和美山，則可選擇綠色欄杆路線，一路爬至山頂昔日的碧潭樂園，接和美山步道。和美山，又名碧潭山，山頂有平台，可眺覽附近山景。然後可原路折返，或繞一小圈回到碧潭樂園，再接藍線水岸步道，返回碧潭吊橋，或者續走往灣渡的渡船頭。

　　若不登和美山，則從迎賓平台起，選擇走藍色水岸步道，俯臨碧潭，沿途欣賞怡人的湖色。逶邐而行，約7、8分鐘，抵達太白樓。別墅立於碧潭湖岸，坐擁湖光山色。這裡新闢了一座小碼頭，可供遊客泊船，上岸來參觀太白樓。

　　過太白樓之後，步道脫離湖岸，變為迂迴高繞。上行遇岔路時，仍選藍色欄杆路線，沿途有支線通往「真愛碼頭」，岔路都有清楚指標。最後與綠色親山步道會合，進入林間棧道，步道途中有一展望點，可遠眺碧潭全景。循著棧道下行，通過有「灣潭小九份」之稱的礦工寮，抵達灣潭路，左右都有道路可通往渡船頭，再搭人工划槳的渡船至碧潭東岸，步行河濱步道返回碧潭吊橋。

●碧潭（上）　　●和美山步道（下）

■路程時間：

碧潭吊橋登山口→8分鐘→太白樓→25分鐘→碧潭樂園（幸福廣場）→10分鐘→和美山

碧潭樂園（幸福廣場）→35分鐘→渡船頭→3分鐘→碧潭東岸河濱步道→20分鐘→碧潭吊橋

■步道路況：☆☆☆☆（藍色水岸步道較為平緩，綠色親山步道較多爬坡路。）

■交通資訊：

【自行開車】從台北市區經羅斯福路、北新路至碧潭路。或北二高新店交流道（經中興路）或安坑交流道（經安康路）至碧潭風景區。

【大眾運輸】搭乘捷運新店線至新店站，出站循指標步行約5分鐘至碧潭吊橋頭。或搭乘公車642、644、647、650、綠1、綠5、綠6、綠13、新店客運烏來線、坪林線至新店站。

■附近景點：碧潭風景區。

■旅行建議：順遊碧潭風景區搭乘渡船。

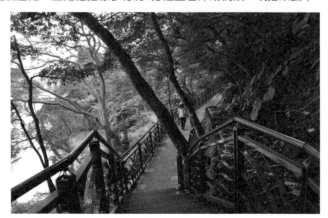

●和美山步道（藍色水岸）

56 雙城步道 二叭子植物園、自然步道

雙城社區自然步道，悠遊二叭子植物園區

雙城步道位於新北市新店雙城里，登山口在玫瑰中國城社區吉祥街的路底，爬上一條陡直的水泥階梯，續走一小段水泥路後，即接枕木鋪設的土階，此後一路走於林蔭下，山路質樸，走來十分舒適。

約20分鐘，抵達靜修園，是早覺會設置的涼亭。附近有岔路可通往長壽亭，接雙城路。續行主路，仍是木階土路，一路緩緩上坡。途中有岔路可通往達觀社區及長壽亭，路標清楚。枕木步道出森林後，經過一小段芒草小徑，視野變為開闊，才有了較佳的展望，不久，抵達步道的終點，附近有一座達觀亭，達觀亭旁就是達觀鎮社區馬路。附近就有幾棟20層樓高的社區大廈。

雙城步道至此，銜接二叭子植物園區的碎石步道，下行不遠，即抵達二叭子植物園區的管理中心。二叭子植物園佔地150公頃，園區內設有觀星露營區、核心廣場及長壽亭廣場，提供民眾登山休閒及教學使用的場地。

二叭子的地名很奇特。起源說法不一，或說從二叭子植物園俯望安坑通谷，幾座淺丘山峰的走勢，宛若一個八和一個倒過來的八字，所以稱為「二八」，後來稱為「二叭子」。

抵達管理中心之後，可循原路折返；或順遊二叭子植物園區，從管理中心沿著園區大道下行約四百多公尺，抵達核心廣場，有綠樹草坪及步道；然後續沿著雙城路馬路下山，約1.4公里，抵達長壽亭。長壽亭有登山步道可通往靜修園附近，接回雙城步道，然後再循原路下山，返抵吉祥街的登山口。

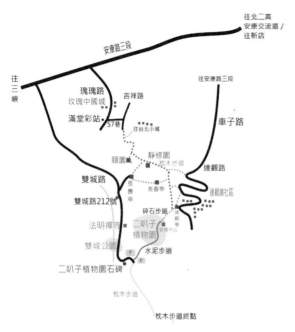

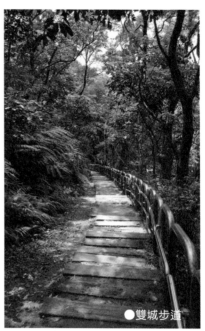

●雙城步道

■路程時間：登山口（吉祥街）→20分鐘→靜修園→30分鐘→二叭子植物園區

■步道路況：☆☆☆

■交通資訊：

　【自行開車】從新店過碧潭大橋往安康方向，直行至安康路三段，右轉玫瑰路（進入玫瑰中國城社區），直行上山，再左轉玫瑰路57巷，再右轉吉祥街，至路底（有小型社區收費停車場）。或者可從雙城街上山，直接開抵二叭子植物園區（停車較方便）。

　【大眾運輸】捷運新店市公所站，轉搭648公車往玫瑰中國城滿堂彩站，沿玫瑰路續往上走，再左轉玫瑰路57巷至吉祥街登山口。或搭839公車往達觀社區終點站，由二叭子園區達觀亭自上往下走雙城步道。

■附近景點：二叭子植物園區、碧潭風景區。

■旅行建議：亦可考慮自捷運店市公所站，搭839公車往達觀社區終點站，由二叭子園區達觀亭自上往下走雙城步道。

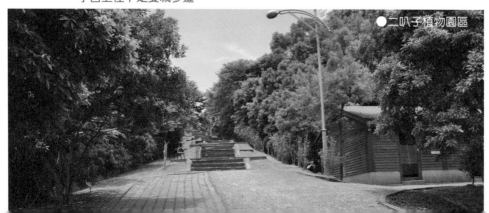

●二叭子植物園區

57 潤濟宮步道 大茅埔山、森林小徑

潤濟宮後山步道，悠遊環狀路線

　　潤濟宮步道位於新店雙城里，從中央印製廠往三峽方向前行不遠，從安康路三段「270～286號」巷口進入，就可看見潤濟宮。潤濟宮，創建於清朝同治元年（1862年），主祀「三官大帝」俗稱「三界公」。登山口位於面對廟的右後方。

　　潤濟宮全長1.7公里，爬上木梯棧道之後，即轉為森林泥土路，路徑質樸，不久轉為較為寬闊的枕木步道，路況大致良好，一小段接一小段的爬升。大約半小時，抵達0.7Ｋ附近的涼亭。涼亭位於森林內，腹地小，周遭無展望。

　　涼亭是潤濟宮環狀步道的最高點，右側有水泥步道可繞回潤濟宮，左側另有山徑可續爬往大茅埔山，路況較有起伏，須穿過一片桂竹林，但路跡大致清楚。約15分鐘登抵大茅埔山。山頂只有小空地，周遭被樹林遮蔽，沒有展望。續行也有山徑可繞返潤濟宮，但下稜路較陡，山徑也較冷清，應注意路況。

　　若從涼亭取水泥步道繞返潤濟宮，一路下行，路況良好，途經小溪谷，抵達山麓，穿過農圃後，左側有一間磚砌的小土地公廟，名為「二城柯樒腳福德宮」，下方有一座涼亭。走出去後，接產業道路，即可看見右側另有岔路指標，步道經過小墓區，即返抵潤濟宮。潤濟宮步道幾乎都處於林蔭下，是一條怡然的森林浴路線。

●潤濟宮步道

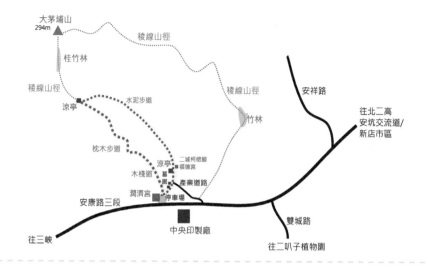

■路程時間：潤濟宮→30分鐘→涼亭→15分鐘→大茅埔山→10分鐘→涼亭→25分鐘→潤濟宮

■步道路況：☆☆☆

■交通資訊：

　　【自行開車】由新店過碧潭大橋往安康路至安康路三段306號的潤濟宮。或由北二高安坑交
　　　　　　　流道下，接安康路往三峽方向。潤濟宮設有小型停車場，可免費停車。

　　【大眾運輸】搭乘公車202、248、643、648、905、906（副）、909至中央印製廠站，再步
　　　　　　　行往潤濟宮。

■附近景點：雙城步道、二叭子植物園區、碧潭風景區。

■旅行建議：大茅埔山無展望，一般健行以潤濟宮步道為主。

●潤濟宮步道

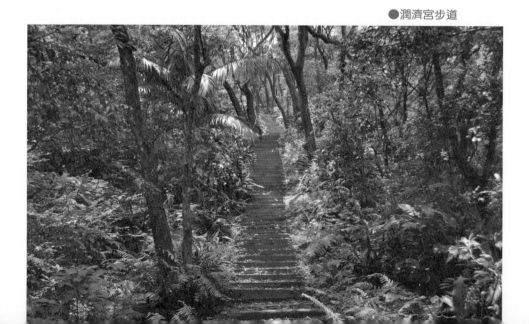

58 加九寮步道 紅河谷、舊台車道、溪流風光
南勢溪風光明媚，邂逅美麗台車舊道

　　加九寮步道位於新北市烏來區，是昔日烏來運送木材台車行走的道路。步道起自紅河谷吊橋，終至烏來觀光大橋收費亭，全長2.1公里，全程落差只有30公尺，步道寬闊平緩，沿著南勢溪左岸的山腰林間而行，沿途有蟲鳥飛鳴，蕨類盎然生長，又有頁岩特殊地形，是一條平緩舒適的林蔭步道。

　　紅河谷一帶的南勢溪，溪床纍纍巨石，奇岩怪狀，彷若被大刀劈裂，斜矗的溪岩，呈紅褐色，而被稱為「紅河谷」。 加九寮溪在紅河谷一帶注入南勢溪，昔日泰雅族人見此地山谷水流急湍，形成漩渦，而稱之為「sokalie」，即「漩渦」之意，漢譯為「加九寮」。

　　過紅河谷景觀大橋後，走一小段小馬路，再從踏石階，穿過幾戶民宅，就來到加九寮步道入口。平坦寬闊的枕木碎石路。步道一路平緩好走，沿途景致亦優美怡人。步道或經頁岩岩壁，可觀察剝落如薯條的細細岩片；或偶遇小橋溪澗，有清涼山泉可洗臉拂面；開闊處，則可眺望北勢溪溪谷及烏來壩阻溪成潭如翡翠般的湖色美景。一路走來，舒適而怡然。

　　途中通過一座昔日運材的台車隧道。烏來輕便鐵道歷史可以追溯至日治時期。大正10年（1921年），日本三井會社進入烏來開採森林；昭和3年（1928年），三井會社修築了新店至烏來、桶后、福山的輕便鐵道，以運送木材下山。直到後來龜山通往烏來、桶后、福山的汽車道完工，載運木材的任務才改由卡車執行，台車軌道才功成身退，陸續拆除。出隧道後不久，可看見南勢溪上的烏來攔水壩，水壩上方形成一片湖水。續行，步道末段可見數條至十數條溫泉管線而行。 步道出口接觀光大橋。續步行約10分鐘，即抵達烏來商店街。

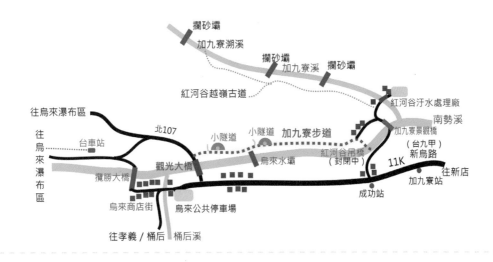

■路程時間：加九寮景觀橋→5分鐘→加九寮步道入口→40分鐘→銅鑼口（觀光大橋）→10分鐘→烏來商店街

■步道路況：☆☆☆☆（平緩好走，老少咸宜）

■交通資訊：

　　【自行開車】從新店往北宜路，至青潭右轉新烏路，過里程指標11Ｋ後，右轉加九寮路，前行約800公尺抵達加九寮景觀橋。

　　【大眾運輸】搭乘新店客運（烏來線），至成功站下車，步行約10分鐘至加九寮景觀橋。過橋後，循道路至民宅聚落，就可看見加九寮步道入口指標。

■附近景點：烏來風景區、加九寮溪。

■旅行建議：可順遊烏來風景區。夏日可順遊鄰近的加九寮溪溪谷。加九寮景觀橋至加九寮溪谷約15分鐘。

●烏來壩

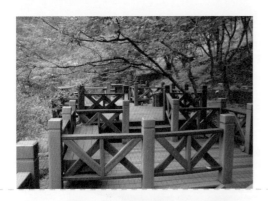

59 烏來瀑布公園 烏來風景區、蛙之谷、高砂義勇紀念園區
瀑布公園蛙之谷生態美麗，高砂義勇紀念園區憑弔歷史

　　烏來瀑布公園是烏來風景區的新景點，新北市市政府投入三千萬元整頓，整建園區內的涼亭步道等公共設施，更另外增建櫻花步道及蛙之谷生態園區。

　　瀑布公園位於環山路的山坡之上，距離商家遊客雲集的烏來台車站及瀑布區還有一段距離，從台車站出發，得再爬幾百級陡上的石階路，才能達到這座瀑布公園。若開車前來，則可以停車於環山路的停車場，就可以輕鬆的造訪烏來瀑布公園。

　　園內有長兩公里的櫻花大道，每年2月烏來櫻花盛開，櫻花祭登場，花朵豔放，落英繽紛，遊客最多。園內也有林蔭步道，環狀迂繞，可以漫步於林間，享受森林芬多精。公園內有一座高砂義勇紀念園區，為台灣唯一紀念二次大戰台灣原住民日本兵的紀念公園。

　　蛙之谷，是烏來瀑布公園令人驚喜的新景點，位於瀑布公園一隅。隨著木架棧道，抵達蛙之谷的生態池。池中蛙鳴此起彼落，好不熱鬧。循著聲音尋找，可以看見各種青蛙，蹲坐於水上的浮葉，互相爭鳴。公園採用生態工法，讓這裡的整體環境，自然融入於山林之中，徜徉其間，聽蛙鳴蟲語，享受森林芬鮮氣息，讓人陶然忘憂。

●高砂義勇紀念園區

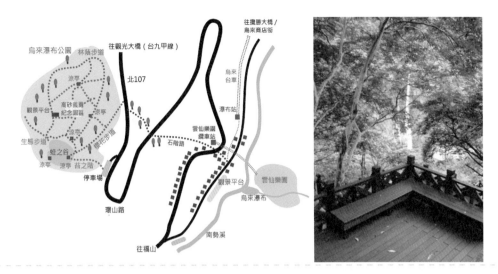

●觀瀑平台

■路程時間：悠遊瀑布公園步道約1小時。

■步道路況：☆☆☆☆☆（步道設施良好）

■交通資訊：

　　【自行開車】從新店往北宜路，至青潭右轉新烏路，至烏來，過觀光大橋，循環山路至瀑
　　　　　　　　布公園停車場。

　　【大眾運輸】搭乘新店客運（烏來線）至烏來總站，步行烏來街、溫泉街或搭乘台車至烏
　　　　　　　　來瀑布區，再步行至瀑布公園。

■附近景點：烏來雲仙樂園、信賢舊道、內洞國家森林遊樂區。

■旅行建議：可順遊烏來雲仙樂園或內洞國家森林遊樂區。

●烏來瀑布公園

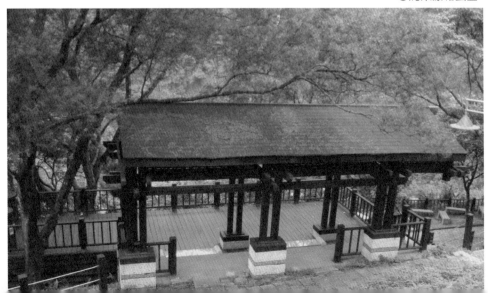

60 內洞國家森林遊樂區 森林浴、瀑布、溪谷
享受芬多精森林浴的自然生態森林

　　內洞國家森林遊樂區位於烏來的娃娃谷南勢溪與內洞溪匯流處。此地冬季時山谷常有台北樹蛙聚集鳴叫求偶，「哇！哇！」聲不絕於耳，因此被稱為「蛙蛙谷」，後來演變為「娃娃谷」。

　　內洞森林遊樂區步道平緩，非常適合全家大小來玩。入園後，步道沿著南勢溪岸而行，不久即可望見南勢溪對岸的烏紗溪瀑布，懸垂而下，瀑潭與青山相映成趣。接著來到日治時代興建的「羅好水壩」（又稱「孝義水壩」或「阿玉壩」）。水壩截取南勢溪的溪水，透過隧道引水至烏來電廠，利用兩地高低落差進行水力發電。「羅好」（Rahau），台語發音為「蛞哮」，泰雅語是「森林濃密」的意思。這曾是泰雅族蛞哮社聚落所在。

　　過了水壩，進入步道菁華段，步道貼近南勢溪，溪谷的景色愈美。彎流處的深潭，呈現碧綠如翡翠的湖色，水流淺灘處則水色清澄，河底細石清晰可數，一處一景，都值得佇足觀賞，看溪谷溪流，聽淙淙水聲。

　　主步道長約1公里，抵達步道終點步道終點的「內洞瀑布」，則是主要的賞瀑遊憩區。瀑布上下分三層，以上層及中層較為壯觀，溪谷設有觀瀑橋及觀瀑平台，可眺覽瀑布奔騰飛躍的美景。最上層的瀑布旁設有賞瀑涼亭平台，可以聽瀑聲隆隆迴響於耳際，令人心曠神怡。

　　瀑布區另有一條「森林步道」可爬往上方的造林區，長約2.2公里，沿途多是之字形陡坡往上。因為路程遠，又是陡上，較費體力，但沿途經過柳杉林及闊葉林區，可享受芬多精森林浴，也是適合賞鳥的路線。步道盡頭接內洞林道，須原路折返。

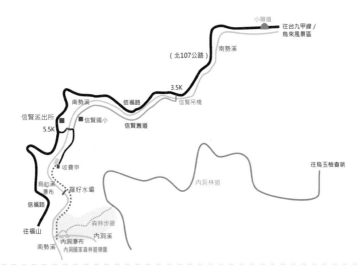

■路程時間：

內洞森林遊樂區入口→20分鐘→內洞瀑布→5分鐘→最上層瀑布
森林浴步道入口→60分鐘（2.2公里）→內洞林道

■步道路況：☆☆☆☆☆（園區主步道路況良好，老少咸宜）

■交通資訊：

【自行開車】從新店往北宜路，至青潭右轉新烏路，至烏來，過觀光大橋，循環山路至瀑布
公園，續往福山方向，約北107鄉道5.5Ｋ，左轉後過信賢橋，至內洞森林遊樂
區大門。

【大眾運輸】搭乘新店客運（烏來線）至烏來總站，烏來至信賢每天3班，分別於6:30，
12:30，17:00於烏來發車，30分鐘後回程（請注意最新時刻表）。

■附近景點：信賢舊道、烏來風景區、福山村泰雅風情。

■旅行建議：可順遊信賢舊道或烏來風景區。

●內洞瀑布

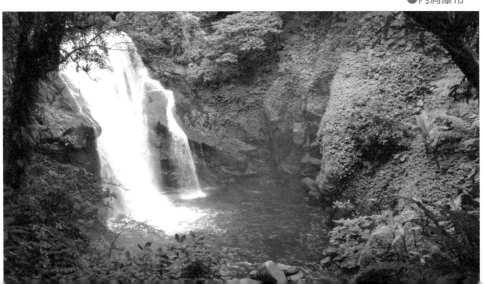

61 信賢舊道 賞鳥、踏青、健行

公路舊道蛻變成為舒適怡人的自然觀察路線

　　所謂的「信賢舊道」，是昔日烏來往福山的公路（北107）其中的一段。當時的公路沿著南勢溪左岸走往福山，大約在3.5公里處，通過信賢吊橋，越南勢溪，然後公路沿著南勢溪右岸，通往信賢村及福山村。

　　後來因為信賢吊橋老舊及公路拓寬之需，於是另闢新路線，公路全程走南勢溪左岸至福山。於是信賢吊橋及過吊橋之後至信賢村的這段公路，就禁止汽車通行，成為機車及人行步道，也成了踏青健行賞鳥的路線。

　　從烏來瀑布區出發，來到環山路的岔路口，續往福山方向前行。沿途有人車分道系統，走在步道上，可以俯瞰南勢溪的水流。步行1公里多，來到公路3.5公里處，就可看到信賢吊橋。吊橋長約30公尺，過橋後，步行約3分鐘，又經過一座水泥橋，橋柱的大理石碑，寫著「民國六十三年四月台電烏來發電廠建」。道路周遭環境愈為幽靜。昔日的公路，如今因少了車流，不受干擾，公路旁的樹林，成了鳥類棲息的環境。

　　除了路面還鋪著柏油，走在其間，感覺就像是走在一條森林步道。沿途有不少溪溝，形成小瀑布。若遇雨水豐沛時，則從遠處望，宛如一條條的白帶魚從山上竄游而下。舊道迷人之處，在於它緊依著南勢溪，沿途都有小徑可切往溪谷。南勢溪的清流淺潭隨處可見。約二十幾分鐘，就抵達信賢部落的信賢國小。續行百來公尺，就可抵達內洞森林遊樂區。

　　循原路折返，返抵信賢吊橋附近時，可循小徑下抵溪谷。南勢溪溪水清澈，溪谷開闊，是夏日避暑佳處，可以坐溪石，聽淙響，觀魚游，逍遙一整日。

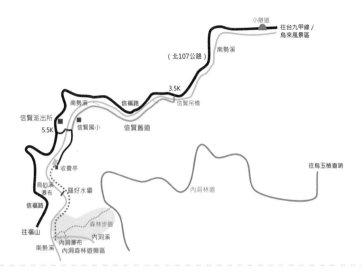

■路程時間：烏來瀑布觀景區→25分鐘→信賢吊橋→30分鐘→內洞國家森林遊樂園收費亭

■步道路況：☆☆☆☆☆（路況良好，老少咸宜）

■交通資訊：

　　【自行開車】從新店往北宜路，至青潭右轉新烏路，至烏來，過觀光大橋，循環山路至
　　　　　　　　瀑布公園，續往福山方向，至北107鄉道約3.5K處。

　　【大眾運輸】搭乘新店客運（烏來線）至烏來總站，步行烏來街、溫泉街或搭乘台車至
　　　　　　　　烏來瀑布區，再步行至信賢吊橋。步行時間約60~70分鐘。

■附近景點：內洞國家森林遊樂區。

■旅行建議：信賢吊橋附近不易停車，可停車於烏來瀑布觀景區停車場或信賢國小附近的
　　　　　　路旁。

●信賢吊橋

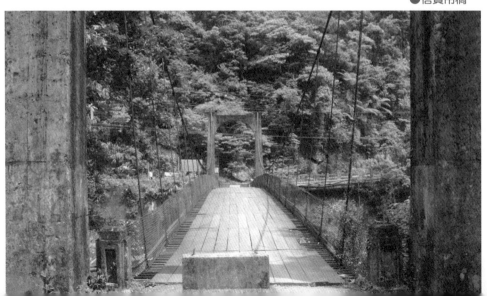

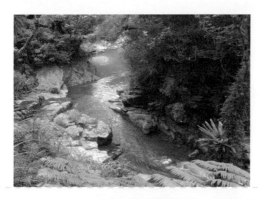

62 金瓜寮觀魚蕨類步道 賞蕨、觀魚、溪谷美景
溪谷美景處處驚豔，觀魚賞蕨戲水暢活

　　金瓜寮溪為北勢溪的支流之一，經過多年封溪護魚有成，河流隨處可見魚群悠游的景象。金瓜寮溪觀魚蕨類步道沿著金瓜寮溪岸，以溪流景觀及蕨類生態著稱，景色優美，是一條老少咸宜的踏青路線。

　　觀魚蕨類步道分為前後二段，第一段的入口位於金瓜寮產業道路約5.5公里處，石階路通往溪谷，步道沿著溪岸上方，沿途有不少筆筒樹，溪谷流水清澈。約20分鐘就能走完第一段步道。

　　續走200公尺馬路，進入第二段的觀魚蕨類步道。這段步道的的溪谷景色更多變化，景色愈美。沿途有各種蕨類的解說導覽牌，溪流隨處可見清淙碧潭，也有類似狗啃噬狀的崎嶇岩壁。前行約7、8分鐘，溪谷出現深潭，有一斜長樹木橫過深潭至對岸，被稱為「猴樹」，山區猴群常以此樹為橋，橫越這處深潭。

　　溪潭中，魚兒多，溪裡不時反射出白亮的魚鱗光影。水潭的上游有小斜瀑，瀑布上方的溪岸有小空地，可在此稍休憩，看瀑水及魚群。繼續前進，經過一小段竹林，淙聲相伴，氣氛幽雅。然後出現零星的高聳杉林。這一段杉林路，是觀魚蕨類步道最菁華的路段，平坦易行，芬多精撲鼻而來。沿途又有小徑可通往溪邊，這個河段的水流平緩，溪岸有較開闊的空地，又有樹蔭遮蔽，可以坐溪石，或觀魚，或戲水，徜徉大自然的野趣，享受逍遙自在的悠閒時光。

　　金瓜寮產業道路3公里處的金溪村聚落，已規劃為「金瓜寮茶香生態區」，有茶園、古厝、駐在所遺址、吊橋遺跡，環山步道，可以順道一遊。

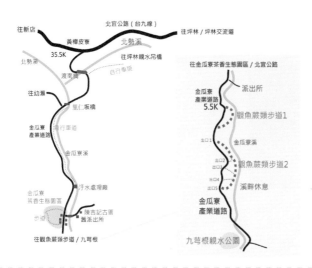

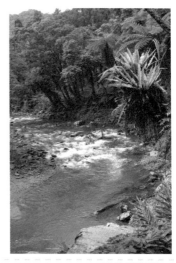

●金瓜寮溪

■路程時間：金瓜寮溪賞蕨步道分兩段，步行第一段約20分鐘，第二段約30分鐘。

■步道路況：☆☆☆（溪岸泥土小徑）

■交通資訊：

【自行開車】國道五號下坪林交流道，走台九線（北宜公路）至35.5公里黃櫸皮寮，左轉金瓜寮產業道路，直行至5.5Ｋ處。或由新店往坪林方向，至35.5Ｋ，右轉金瓜寮產業道路。

【大眾運輸】搭乘新店客運923（捷運新店站－坪林），或尊龍客運（台北－羅東）至坪林站，再轉搭坪林觀光巴士至金瓜寮溪（可上網坪林區公所查詢最新班次）。

■附近景點：金瓜寮茶香生態園區、坪林老街、茶業博物館。

■旅行建議：可順遊金瓜寮茶香生態園區，參觀茶園、陳吉記古厝及日治時代派出所。

●金瓜寮溪觀魚蕨類步道

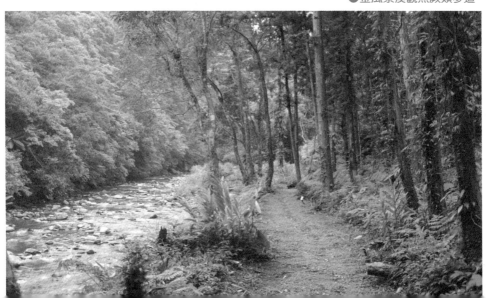

63 坪林觀魚步道 觀魚、賞鳥、騎車、散步
坪林低碳旅遊，觀魚悠游，享受自然風光

　　坪林位於北勢溪中游，以山水明媚著稱，近年來發展低碳旅遊，闢建自行車道及登山休閒步道，其中北勢溪及其支流鰱魚堀溪的觀魚步道是最容易親近且老少咸宜的一條步道。

　　從坪林古橋旁的石階往下走，來到觀魚步道，就可欣賞日治時代的坪林橋斜立式的古橋墩，歷經歲月而仍然屹立不搖。觀魚步道沿著河岸走往水柳腳商圈，沿途可見魚兒水中悠游。抵達親水吊橋，過橋之後，沿著河岸續行，有不少水鳥佇在河床石塊上覓食。觀魚步道平緩寬闊，是一條人行步道，也是自行車道。

　　繞過坪林汙水處理廠，抵達北勢溪支流的鰱魚堀溪，這裡新建了一座景觀橋，跨越鰱魚堀溪。站在橋上，遠山近水，河岸茶園，風光明媚。過橋後，仍沿著溪岸漫步。兩溪交會處的河面寬闊，溪石散布，有小徑可下至溪床戲水。不久來到步道終點的福德宮。廟旁有自行車道可通往渡南橋，續接金瓜寮產業道路的自行車道。由此步行至渡南橋約1公里，溪岸有新架設的高架棧道及一座茶葉造型的觀景台，約20分鐘即可抵達渡南橋。

　　福德宮前有小馬路，可前往參觀鰱魚堀聚落的傅家古厝。「鰱魚堀」地名，係早期移民來到此地，看見河水有鯉魚（呆仔魚）群聚棲息，因此稱此地為「呆魚堀」，而衍變成今日的「鰱魚堀」。經過聚落的協德宮，續行一段馬路，即可看見往鰱魚堀溪觀魚步道的指標。循著指標，經過茶園，就可接回到觀魚步道，然後沿著河岸，過景觀橋，返回親水吊橋。

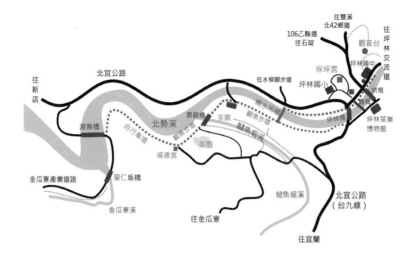

■路程時間：

　坪林古橋→10分鐘→親水吊橋→15分鐘→福德宮→20分鐘→渡南橋

　坪林舊橋→6分鐘→6分鐘→傅家三合院→2分鐘→協德宮→20分鐘→親水吊橋

■步道路況：☆☆☆☆☆（路況良好，老少咸宜）

■交通資訊：

　【自行開車】國道五號下坪林交流道，至坪林遊客服務中心。或由新店走台九線（北宜公路）至坪林。

　【大眾運輸】搭乘新店客運923（捷運新店站－坪林）至坪林站。或尊龍客運（台北－羅東）至坪林站。

■附近景點：坪林老街、茶業博物館、金瓜寮溪自行車道。

■旅行建議：順遊坪林老街附近景點，亦可租騎自行車至金瓜寮溪。

●鰱魚堀溪景觀橋

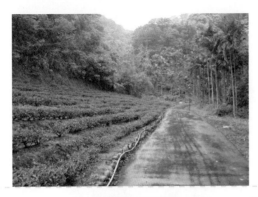

64 水柳腳步道、觀音台步道

登頂飽覽坪林山水，茶鄉風情盡在腳下 **茶山風光、觀音亭**

　　水柳腳，位於坪林的形象商圈，商圈所在的北宜公路上有一座醒目的牌樓。從牌樓邊加油站旁的產業道路進入，大約走6、7分鐘的柏油小路，循著指標，即可抵達水柳腳步道的登山口。

　　水柳腳步道是山區一條小產業道路撥出路旁空地鋪設的步道。沿途多無遮蔭，這樣的步道，適合在天氣涼爽時行走。水柳腳是因昔日此地山區多柳樹而得名。如今已不見柳樹，而被茶園、檳榔等經濟作物所取代。步道沿途也栽種了成排的山櫻花。一路上爬，抵達高處，山路又盤而向下，然後再上盤往另一高崗。抵達另一高處時，路旁設有一座雨量測量站，這裡也是小車道的終點，前方不遠處有一涼亭。由水柳腳形象商圈的牌樓至涼亭，約1.2公里。涼亭是水柳腳步道的最高點，展望頗佳，而俯瞰坪林聚落，三座跨河橋樑，分別為坪林拱橋、坪林舊橋、坪林新橋，自左而右排列，橋下水色碧如翡翠。

　　涼亭有步道支線可直下坪林老街的保坪宮，約10分鐘路程。循主道續往下走，一路為木階土路及枕木步道。約5分鐘，抵達106乙縣道（石坪公路）。沿馬路走出去，左轉坪雙公路（北42鄉道），前行不遠，即看到觀音台步道的登山口。觀音台步道，沿著起伏的小崗巒，爬向觀音台。途中的觀景台是欣賞雪山隧道的最佳眺望點。約10分鐘，就可爬上觀音台。觀音台是昔日坪林神社的遺址，立有一座40尺高，以青銅鑄造的觀音聖像，為坪林的地標。下方另有一平台，有一間圓頂的殿堂，祀奉觀音神像。觀音台上，居高臨下，眺望遠近山水，俯瞰坪林，令人心曠神怡。

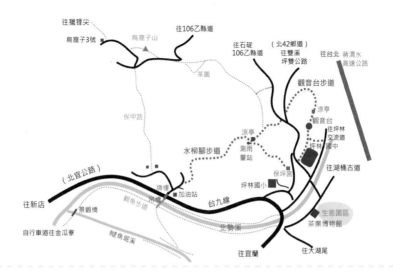

■路程時間：

　　水柳腳牌樓→6分鐘→步道入口→15分鐘→山頂涼亭→8分鐘→106乙縣道→2分鐘→觀音台
　　步道登山口（北42鄉道）→10分鐘→觀音台→6分鐘→坪林國中

■步道路況：☆☆☆（水柳腳步道）　☆☆☆☆（觀音台步道）

■交通資訊：參考〈坪林觀魚步道〉交通資訊。

■附近景點：坪林老街、觀魚步道、茶業博物館。

■旅行建議：步道沿途無遮蔭，不宜豔陽高照時來訪。

●觀音台步道

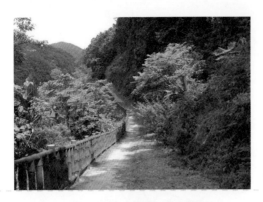

65 大舌湖步道 北勢溪曲流、茶園風光、吊橋、水潭
北勢溪上游曲流河灣，漁光水岸美景映簾

　　大舌湖，舊名「蛇舌湖」，因北勢溪流至此地時，曲流地形特別明顯，溪流彎曲如大蛇吐信，因而得名，後來改名為「大舌湖」。今名「漁光村」，潭中魚蝦甚豐，時見魚戲波鱗光閃爍。

　　從大舌湖聚落的漁光派出所出發，有大舌湖步道的標誌，寫著「往虎寮潭」，道路沿著北勢溪岸而行，沿途有農家茶園。北勢溪流經這一帶時，轉了個大彎，像大蛇彎曲而過，曲流地形十分明顯，這裡就是「蛇舌」地名的起源地。前行約1公里，抵達產業道路盡頭，馬路變為步道。這裡是大舌湖步道的起點步道入口。從這裡俯瞰下方的北勢溪溪谷，溪水碧綠，湍流處激起白雪般的水花。

　　大舌湖步道沿途種有山櫻花等各種樹木，附近青山綠意，溪水碧流，環境清雅。而大舌湖位於上游，虎寮潭位於下游，步道緩緩下坡，走來相當自在。下行約15分鐘，抵達「粗石斛吊橋」。北勢溪從大舌湖流至此地，又形成一個大彎。粗石斛吊橋跨越溪谷彎曲處，附近河床寬闊。步道過吊橋後就變為產業道路，沿著溪岸，步行約1公里，可抵達虎寮潭。

　　虎寮潭位於粗石斛的下游處，是北勢溪著名的露營地之一。站在虎寮潭吊橋上可以欣賞到此地溪谷著名的「狗齒地形」。這裡巨石經過長期河水沖刷侵蝕，而形成不規則宛如狗齒般的形狀。這裡的北勢溪河水清澈，又多奇石，是一處夏日消暑的好去處。

●步道途中可眺望北勢溪明媚風光。

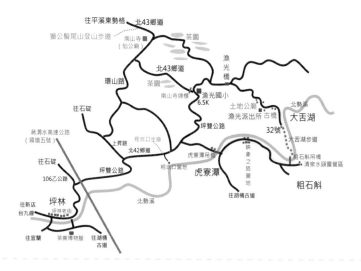

■路程時間：漁光派出所→20分鐘→大舌湖步道入口→15分鐘→粗石斛吊橋→20分鐘→虎寮潭

■步道路況：☆☆☆☆

■交通資訊：

　　【自行開車】國道五號下坪林交流道，或由新店走台九線（北宜公路）至坪林，接坪雙公
　　　　　　　　路（北42鄉道），過漁光國小，續行過漁光橋後，往右岔路至漁光派出所。

　　【大眾運輸】搭乘新店客運923（捷運新店站－坪林）至坪林站。轉搭坪林觀光巴士（南山
　　　　　　　　寺線）至漁光國小（僅假日行駛，最好查詢最新班次情況）。

■附近景點：南山寺、虎寮潭、闊瀨營地、闊瀨吊橋。

■旅行建議：可順遊坪林老街及北42鄉道（坪雙公路）沿途北勢溪景點。

●粗石斛吊橋

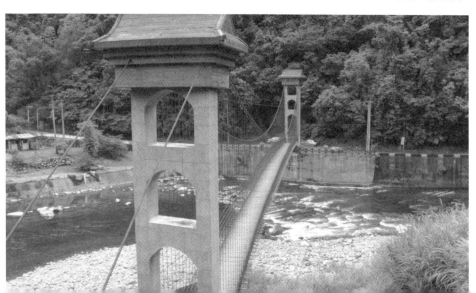

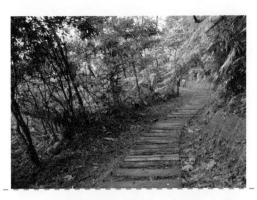

66 紫微保甲路步道 保甲路古道、白雞農家風情

白雞紫微山區橫向聯絡的保甲路古道

　　紫微保甲路步道，全名為「三峽白雞山行修宮至紫微天后宮步道」，全長約2.7公里，日治時代曾是一條保甲路，所以被稱為「紫微保甲路」，或稱「恩主公步道」。紫微，古稱「祖眉坑」，地名起源已不可考，清朝光緒年間，文獻已有紫微坑的地名了。紫微保甲路的步道兩端入口，都是著名的廟宇，無論白雞行修宮或紫微天后宮，停車都很方便。

　　來到白雞行修宮的後山花園，就會看見一條枕木步道，這就是紫微保甲路了。進入枕木步道之後，迂迴繞著山腰往紫微方向。沿途指標清楚。途經小菜園之後，保甲路步道變為產業道路。循著指標前行，不久，接第二段步道，過檳榔園之後，山路轉為下坡路，路旁一片竹林，頗有幽意。附近為昔日的隘寮遺址。抵達下方的紫和路，再接第三段步道，附近有農家、茶園及檳榔園。

　　續行，又經過一片檳榔林，山徑腰繞之後，路經一片山坡茶園，前行連遇岔路，都取直行。出森林後，經小墓區的產業道路，抵達紫微南路38號的民宅旁，再行經一小段林蔭小徑，便抵達紫微天后宮。步道出口在天后宮左側的涼亭旁。

　　紫微保甲路是一條平緩的山腰森林小徑，是舒適怡人的踏青路線，又同時是宗教朝山的心靈之旅。

●紫微保甲路，途過檳榔園。

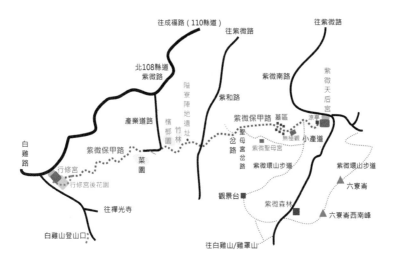

■路程時間：白雞行修宮→60分鐘→紫微天后宮

■步道路況：☆☆☆（枕木土階及山林泥徑為主）

■交通資訊：

【自行開車】北二高下安坑交流道，走110縣道往三峽方向，至成福，左轉108縣道（紫微路）至白雞行修宮。或從北二高土城交流道下，左轉中央路，至三峽，再左轉110縣道，至成福，再接北108縣道（白雞路）至行修宮。

【大眾運輸】從台北市中華路南站搭台北客運（台北－三峽）至三峽公車總站，再轉搭三峽至白雞的三峽客運1078路，至白雞站下車。

■附近景點：白雞山、紫微天后宮、紫微聖母環山步道。

■旅行建議：可順遊紫微環山步道。

●白雞行修宮

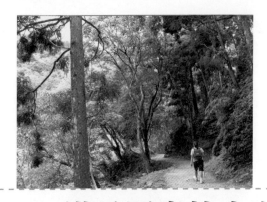

67 滿月圓森林步道 森林浴、溪流、瀑布、楓紅
夏日避暑深秋賞楓的國家森林遊樂園

　　滿月圓國家森林遊樂區位於三峽大豹溪上游，因山頭渾圓似滿月而得名，以瀑布、溪流、森林動植物豐富生態而聞名。遊滿月圓，四時皆宜，但以秋天賞楓最知名。深秋之際，滿月圓楓紅層層，將溪谷染成一片紅色綺豔，充滿詩情畫意。夏日造訪，徜徉於森林浴步道，戲水於溪谷，非常清涼消暑。

　　蚋仔溪是滿月圓最主要的河川，溪流豐沛，水質清澈，由於尚屬於幼年期溪流，侵蝕力及搬運力強，造成區域內多陡峭溪谷，形成瀑布、峽谷、河階等特殊地形，瀑布則以「滿月圓」及「處女瀑布」最為著名。

　　從收費管理站進入森林遊樂區，寬闊的碎石步道沿著蚋仔溪岸而行，約1.2公里，抵達遊客中心。沿途可聽到蚋仔溪的淙淙水聲，看見溪谷巨石纍纍及激流，步道旁則森林蒼鬱，有高大筆直的人造杉林，林相整齊優美。沿途又有木造涼亭及桌椅，都是野餐、賞鳥、踏青、森林浴活動的最佳場所。

　　遊客中心前的蚋仔溪，水淺流緩，吸引不少遊客在此戲水。過遊客中心，步道岔路分別往處女瀑布及滿月圓瀑布。約20分鐘，抵達滿月圓瀑布的觀瀑亭，對岸崖壁的滿月圓瀑布自崖頂飛奔而下，氣勢極為壯麗，瀑布下方形成一水潭。處女瀑布則位於蚋仔溪的支流上，循著路標，過小橋，約20分鐘路程。處女瀑布為簾幕式的瀑布，高約20公尺，白瀑飛馳，水花飄灑，有一股獨特的秀麗之色。除了蚋仔溪旁的主步道外，滿月圓還有一條自導式的森林步道，繞山腰的造林區，長度約1.2公里，高聳的柳杉林是森林浴場的主角。沿途綠意盎然。最後接回主步路。建議可去程走主步道，回程走自導式步道。

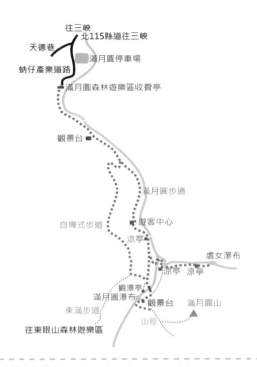

●滿月圓自導式步道

■**路程時間：**

收費管理站→30分鐘→遊客中心→20分鐘→滿月圓瀑布觀瀑亭→10分鐘→滿月圓瀑布遊客中心→30分鐘→處女瀑布（自導式步道全程步行約50分鐘）

■**步道路況：**☆☆☆☆☆（園區主步道）

■**交通資訊：**

【自行開車】北二高三峽交流道下，經三峽到大埔，轉台7乙至湊合，過湊合橋後右轉，直行北114、115縣道至終點滿月圓。

【大眾運輸】從三峽搭台北客運（三峽－熊空），於樂樂谷站下車步行50分鐘至遊樂區。

■**附近景點：**大板根森林溫泉渡假村、東眼瀑布、大豹溪谷。

■**旅行建議：**四季皆宜。深秋賞楓，最為有名。

●滿月圓瀑布

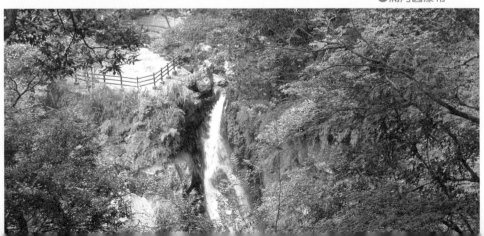

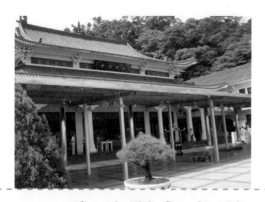

68 承天禪寺步道 桐花公園、佛寺、天上山
禪寺步道通往土城最著名的賞桐景點

　　承天禪寺步道，又名「廣欽老和尚紀念步道」，是承天禪寺的朝山步道。承天禪寺是由廣欽老和尚所創立。廣欽老和尚，福建惠安人，原出家於福建泉州承天禪寺，民國36年（1947年）渡海來台弘法；後來信徒在天上山的山腰購地建寺，民國49年佛寺建成，正式命名為承天禪寺，是土城當地著名的佛寺。

　　這條承天禪寺的朝山步道於民國49年至52年（1963年）間續鋪設完成，以砂岩石板鋪成，長約900公尺，從山腳下通往承天禪寺。為了感念廣欽老和尚開創禪寺之功，土城市公所將步道命名為「廣欽老和尚紀念步道」。這條步道也成為民眾前往天上山賞桐花最大眾化的路線。步道入口有桐花公園的牌樓。

　　這條步道歷經半個世紀，無數信徒走過，石板路古樸幽雅，沿途有各種石碑及石柱，其中有二十幾塊早期設置的石碑，碑面刻寫佛菩薩名號，立於朝山步道沿途，碑石古雅有致。

　　約20分鐘，即抵達承天禪寺。禪寺建築以綠瓦白牆為主，蕭穆典雅。進入禪寺後，先三聖殿，然後抵達主殿。主殿供奉三聖佛，三尊巨碩的銅鑄大佛，法相莊嚴，殿內雅致。禪寺後方的停車場，接南天母路，沿南天母路上攤販雲集，有左右兩條賞桐路線（A線及B線），爬往桐花公園。不妨可以選擇左去右回，或右去左回。

　　桐花公園是天上山主要的賞桐地點，這裡也有車道可以直接開車抵達。桐花公園佔地約1公頃，園內有表演區及看台區、觀景平台、兒童遊戲吊橋及爬網、螢火蟲復育區等。附近山坡遍植油桐花，每到4、5月間，既是賞桐季，也是賞螢季，是最熱鬧的季節。

●桐花公園

■路程時間：

承天禪寺登山口→20分鐘→承天禪寺→8分鐘→賞桐A線登山口→20分鐘→桐花公園

■步道路況：☆☆☆☆☆（廣欽老和尚紀念步道）　☆☆☆（賞桐步道）

■交通資訊：

【自行開車】北二高土城交流道下，右轉中央路，於捷運永寧站附近右轉承天路，直行至承天路與南天母路交會口。即可看見右側路旁「廣欽老和尚紀念步道」的入口牌樓。

【大眾運輸】捷運土城線至永寧站，轉乘藍44公車至「登山口」站。或搭乘聯營10、231、233、275、703副、705區間、706區間、藍17，於承天路或聲寶工場站下車後步行上山。

■附近景點：天上山。

■旅行建議：5月土城桐花節為最佳造訪時節。可順登天上山。桐花公園登天上山，路程約30～40分鐘。

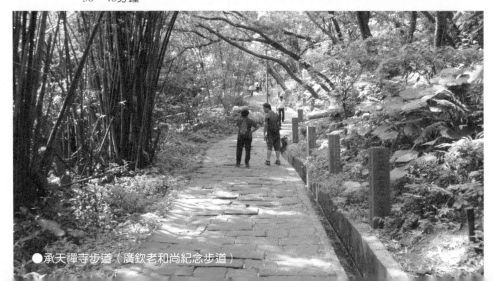

●承天禪寺步道（廣欽老和尚紀念步道）

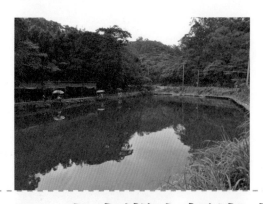

69 山中湖太極嶺步道 賞桐、湖泊、山林小徑
翡翠湖畔林徑賞桐、五城山崎路練武

　　山中湖，為五城山、文筆山所環抱的山中小湖泊，為私人釣魚池，又名「翡翠湖」。環湖有多條步道，可分別爬向文筆山或五城山，山嶺之間又有山徑相連，山路四通八達，可以走出各種不同的大小環狀組合。

　　若想走一圈路程適中，又兼點挑戰的環狀路線，則可考慮從山中湖登附近的太極嶺，然後循著稜線山徑爬往五城山，然後再繞回山中湖。

　　太極嶺的登山口在山中湖的自得亭旁，大塊石板鋪成寬闊步道，緩緩沿著山腰迂繞，然後轉為泥土小徑，一小段下坡路至谷地，然後開始爬坡。山徑土路寬敞好走，途中有一棟廢棄的古厝，沿途還有不少的油桐樹。這裡是土城著名的5月賞桐路線之一。

　　約17、8分鐘，抵達山稜鞍部的十字路口，取右行，石階路上方處就是太極嶺了。這是民眾在這小山頭闢建的平台花園，擁有不錯的視野展望。返回鞍部，循著稜線山徑上爬，往五城山的山徑約0.4公里，不過途中頗多陡上狹窄而且崎嶇的山徑及岩路，須拉繩攀上。沿途有四座民眾搭建的休息涼亭，可以讓人舒緩一下爬坡累喘。

　　約20分，抵達五城山，山頂有小廣場及涼亭。五城山，又稱「練武嶺」，這裡另有山徑通往天上山。續行為陡下的山徑，漸走漸平緩，而山林小徑，走來頗有幽意。約十餘分鐘，接石板路，不久，遇左岔路，直行可續往文筆山。由此岔路取左下行，約行200公尺，即可返抵山中湖。

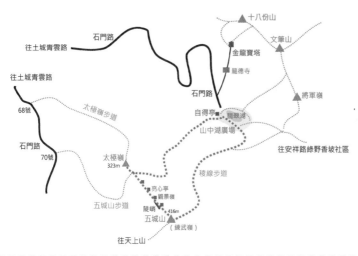

●太極嶺往五城山的狹窄陡徑

■路程時間：

山中湖自得亭→18分鐘→太極嶺→20分鐘→五城山→30分鐘→山中湖自得亭

■步道路況：☆☆（山中湖→太極嶺 ☆☆☆）

■交通資訊：

　　【自行開車】北二高土城交流道下，右轉中央路三段，接金城路，再右轉青雲路，接石門路，往金龍寶塔方向，至翡翠湖（山中湖）。

　　【大眾運輸】無。搭231、262或628至土城市德霖技術學院（青雲路378巷口），轉搭土城假日休閒公車（山中湖線）。平時無公車，步行至翡翠湖約1小時（約3.2公里）。

■附近景點：文筆山、天上山。

■旅行建議：5月油桐花開時，為最佳旅遊時機。太極嶺至五城山，山路崎嶇，老幼不宜。

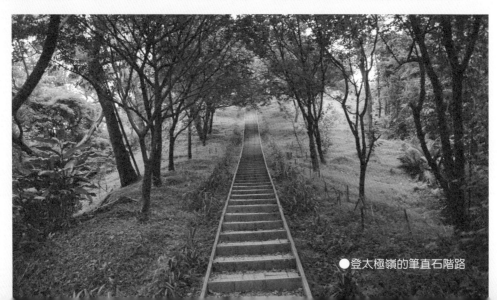

●登太極嶺的筆直石階路

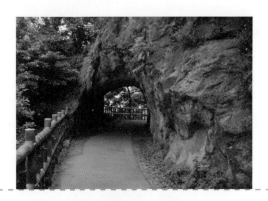

70 孫龍步道 鶯歌石、台車舊道、孫臏廟、碧龍宮
鶯歌陶瓷小鎮最熱門的郊山步道

　　孫龍步道全長約2公里，步道兩端分別是鶯歌當地著名的廟宇「宏德宮」及「碧龍宮」。宏德宮主祀孫臏，又稱「孫臏廟」，這條步道就以這兩間廟來命名。著名的鶯歌地標 —— 鶯歌石就位於這條步道的途中岔路不遠處。

　　從宏德宮出發，平緩的水泥小路，沿途林木扶疏，綠意盎然，並設有涼亭座椅，也有植物解說牌，走來相當舒適。約行數分鐘，抵達往鶯歌石步道的岔路口，由左邊的紅色地磚鋪成的石階路上行，約3、5分鐘，就可以看見鶯歌石。孫龍步道仍取直行，依然路平好走。不久抵達承天農林禪寺。過禪寺之後，步道變成寬敞的柏油路。接著遇見一座古樸的小隧道，是昔日鶯歌五益煤礦為行駛運煤輕便車道所開鑿的，名為「二坑隧道」。孫龍步道即是昔日台車道的舊跡，因此步道才能如此平緩，沒有崎嶇起伏的路況。

　　過了隧道後，小柏油路與另一條馬路會合，續沿著這條馬路上行，來到一處大彎道，右側路旁出現階梯路。由此上行，孫龍步道才有了較多的陡爬的石階路。途中有廢棄的礦場紅磚殘垣遺跡，抵達最高點的鞍部岔路，左邊的小徑通往牛灶坑山，右側的小徑通往附近的觀景台，可以眺望碧龍宮。

　　從鞍部續直行而下，就抵達了碧龍宮。碧龍宮，舊稱「龜公廟」，原祀奉一顆狀如大龜的奇石，經過歷年的擴建，現已變成一間金碧輝煌的大廟。除龜公之外，並祀奉南海佛祖、媽祖、關聖帝君等神明。

　　從碧龍宮下山，沿途走產業道路，可循原路折返，或者可從碧龍宮爬往牛灶坑山，經鶯歌石，返抵安德宮，但山徑繞得較遠，且有起伏，應多注意路況。

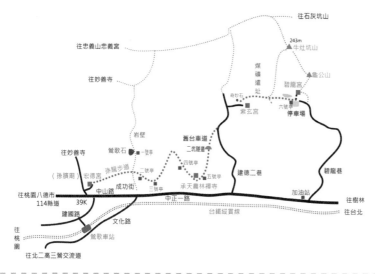

●鶯歌孫龍步道，原為運煤台車道。

■路程時間：

宏德宮→60分鐘→碧龍宮
宏德宮→10分鐘→鶯歌石→60分鐘→牛灶坑山→10分鐘→碧龍宮

■步道路況：☆☆☆（宏德宮→二坑隧道 ☆☆☆☆☆）

■交通資訊：

【自行開車】北二高三鶯交流道下，往鶯歌方向，過三鶯大橋，沿文化路，接中正一路，至中正一路333巷宏德宮。

【大眾運輸】搭乘台鐵或公車702至鶯歌站，步行10分鐘至建國路至中正一路333巷宏德宮。

■附近景點：鶯歌石、牛灶坑山、鶯歌陶瓷老街。

■旅行建議：可順遊鶯歌老街（文化路）、陶瓷老街（尖山埔路）及鶯歌陶瓷博物館（文化路200號）。

●宏德宮（孫臏廟）

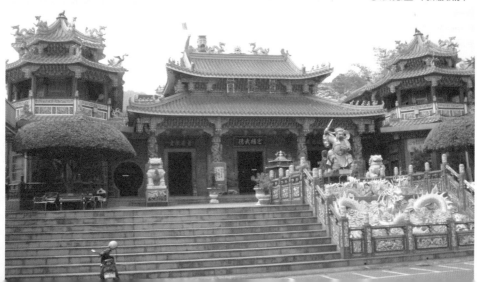

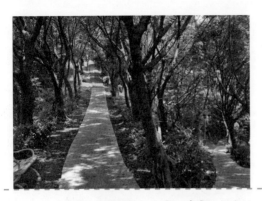

71 牡丹心生態公園 新莊青年公園、水源地
新莊地區唯一的自然生態保育公園

　　牡丹心生態公園，又稱「新莊青年公園」，坐落於埡口坑溪及十八份坑溪之間，海拔約200公尺的牡丹心山系，是新莊地區唯一自然生態保育公園。園區內栽植樹木花草，設有運動場及兒童遊戲設施，並有牡丹心、樟腦寮、環山步道穿梭其間，為新莊民眾休閒的好去處。

　　生態公園的入口位於壽山路底，登山口有一棵老雀榕，這裡是環山步道的入口，循著寬闊的林蔭柏油路，即可抵達山腰的活力廣場。牡丹心步道的登山口則在新北大道七段498巷內，一路都是水泥石階上坡路。沿途岔路頗多，都取主線，先後經過牡丹亭、興莊亭、香花園區，抵達高處的觀景平台，眺望新莊平原一帶的風景。

　　由觀景台續行，變為寬闊的水泥路小車道，約7、8分鐘，抵達岔路口，右往廣濟寺，左往附近的牡丹心福德宮，有公廁及廣場可休憩。取右行，約2、3分鐘，抵達廣濟寺，即接樟腦寮步道。樟腦寮是昔日新莊通往林口台地樟腦寮的古道，沿著十八份溪的支流溪岸而行，下行至聖武堂，便與牡丹心生態公園的環山步道銜接。續沿著水泥路下行，即抵達公園入口的老雀榕。

　　循指標，進入環山步道，再接岔路步道，約10分鐘，即可返抵新北大道七段498巷的牡丹心步道的登山口。

●樟腦寮步道

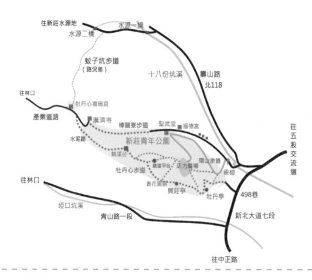

●牡丹心步道登山口（500巷巷底）

■路程時間：

　牡丹心步道入口（498巷內）→25分鐘→觀景平台→10分鐘→廣濟寺→20分鐘→生態公園入口雀榕→10分鐘→牡丹心步道入口（498巷內）

■步道路況：☆☆☆☆（園區步道主線）

■交通資訊：

　【自行開車】中山高五股交流道下，循107甲縣道往新莊方向，右轉中山路一段，行至二段，右轉壽山路即抵達大雀榕公園入口，或由台北市區過忠孝大橋，接台一線高架道路至新莊中山路一段，續直行即可抵達。

　【大眾運輸】從捷運西門站搭乘635路公車於天祥街口站下車，步行約5分鐘；或從新莊區公所搭乘免費接駁公車，至中山路、天祥街口站下車。

■附近景點：新莊水源地。

■旅行建議：可順訪新莊水源地。（坐落於壽山路水源二橋前約兩百餘公尺處，建於日治時期，提供新莊地區飲用水源。目前闢建為自然生態公園）

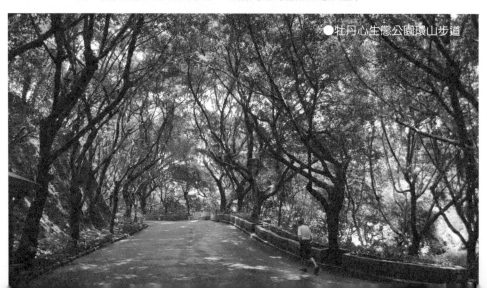

●牡丹心生態公園環山步道

72 挖子尾自然保留區 紅樹林、海岸濕地、漁村聚落
淡水河出海口濕地水筆仔純林自然生態

　　挖子尾是八里最靠近淡水河出海口的一個漁村聚落。「挖」是台語「靠近」的意思，挖子尾（挖仔尾），是指「靠近尾巴」，傳神的表達了聚落位於淡水河尾端的地理位置。

　　淡水河在注入台灣海峽前的最後折彎，在挖子尾形成了一向內彎的沙嘴地形，海岸的泥灘地成為水筆仔理想的生長環境，而這河海交界處豐富的浮游生物，也成為潮間帶各種螺、蟹、魚、鳥等動物良好的食物來源，而在此形成河口紅樹林的生態環境。政府將這片海岸紅樹林公告為「挖子尾自然保留區」。

　　挖子尾自然保留區的入口就在挖子尾聚落的村口，完善的木棧道沿著海岸濕地的外圍，可以就近觀賞保留區內豐富的動植物生態。由於水筆仔能適應海口高鹽份的土壤，因此成為此地優勢樹種，形成水筆仔純林。而水筆仔以胎生繁衍下一代，泥灘地上處處可見新胚根生長出來的水筆仔新苗。水仔筆樹林下非常熱鬧，招潮蟹在泥坑忙進忙出，彈塗魚在泥灘慢跳爬行。這樣的濕地環境，吸引不少鳥類棲息於此，海岸淺水區常可看見不少野鳥在濕地覓食。

　　從入口處走約十幾分鐘就可至淡水河出海口的觀海長堤，淡水河出海口有觀海長堤，可眺覽淡水河出海口的美景。

　　位於海口附近的挖子尾聚落，村內有不少的傳統古厝，最有名的就是張氏古厝了。這棟建於清朝同治年間的三合院古厝，是當地保存最完整的古厝，門樓及壁磚屋瓦，歷經歲月風霜，古樸有致，值得一遊。挖子尾自然保留區旁的十三行文化公園，內有廣大的草坪、一座小山丘及生態池，有步道及自行車道環繞其間，也可順道一遊。小山丘上的觀景台，展望甚佳，整個園區一覽無遺。

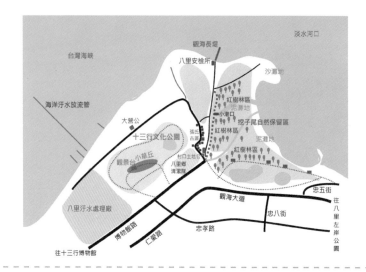

■路程時間：

　　挖子尾自然保留區入口（挖子尾聚落）→20分鐘→觀海長堤（遊全區約1小時）

■步道路況：☆☆☆☆☆（路況良好，老少咸宜）

■交通資訊：

　　【自行開車】中山高五股交流道附近，接64快速公路至八里，右轉中華路，再左轉文昌路，
　　　　　　　　至博物館路右轉。或由八里走龍米路（台14線），轉進觀海大道，循指標抵
　　　　　　　　達挖子尾。

　　【大眾運輸】捷運淡水線關渡站轉乘紅13接駁公車往八里，至挖子尾自然保留區站。

■附近景點：八里左岸公園、左岸自行車道、十三行博物館。

■旅行建議：可依個人興趣，順遊附近的三十行博物館或騎自行車遊八里左岸。

●挖子尾自然保留區

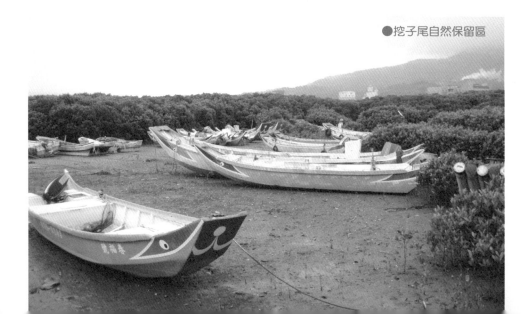

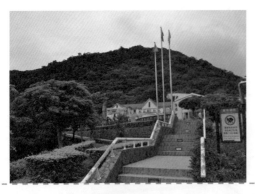

73 牛港稜登山步道 風櫃斗湖山、出火號、八里海景
觀音山系最容易親近的山頭，眺望八里海岸美景

　　觀音山風景區內有不少登山步道，以觀音山（硬漢嶺）、占山最為有名，山頂視野遼闊，展望極佳，不過因海拔較高，登頂較辛苦。牛港稜山則較為大眾化，也以擁有良好的展望著稱。

　　牛港稜山，又稱「風櫃斗湖山」，登山口就位於觀音山遊客服務中心前石雕公園旁。一小段石階步道之後，變為採生態工法的木板土階及高架的仿木棧道，一路陡爬，約400多公尺，遇岔路，左為步道支線，可繞回遊客服務中心。仍取直行，約100公尺，即抵達山頂的平台區。

　　山頂有一「出火號」的歷史遺址。1895年，日本佔領台灣，台北附近的抗日軍計畫奪回台北城，約定於12月31日，以點火把為信號發動攻擊。觀音山系的牛港稜山因地勢高，視野佳，所以抗日軍選此地做為信號發起處。出火號遺址設有觀景台，展望佳，淡水河蜿蜒流經台北盆地的美景，一覽無遺。

　　從觀景台續行，嶺上步道平緩，不久抵達牛港稜山最高處的木造涼亭，可眺望淡水河出海口及八里海岸。續行，轉為下坡路，步道終點有一民眾搭建的休憩區，名為「世外桃源」，設有簡易的健身遊憩設施。步道盡頭有一觀景平台，視野遼闊，淡水河出海口、台北港及八里海岸，盡收眼底。附近步道旁有一塊飛機殘骸及紀念碑。民國57年（1968年）空軍在八里外海演習時爆炸墜機，其中一塊殘片墜落此地，因而在此立碑紀念。附近也有一條山徑可通往八里廖添丁洞，但路程較遠，路況也較差，須謹慎下行。循原路折返，回到途中的岔路時，可改走支線步道下山，途中有觀景涼亭，步道長約400公尺，出口接民義路，步行馬路約5、6分鐘，即可返抵遊客服務中心。

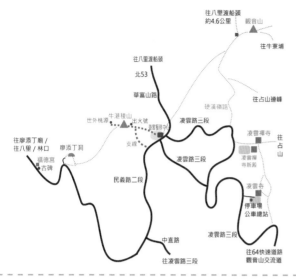

■路程時間：

　　觀音山遊客中心→20分鐘→出火號→10分鐘→世外桃源→30分鐘→觀音山遊客中心

■步道路況：☆☆☆☆

■交通資訊：

　　【自行開車】64快速公路（新店－八里）觀音山交流道下，接凌雲路至觀音山遊客中心。

　　【大眾運輸】捷運蘆洲線三民高中站搭乘橘20接駁公車至觀音山凌雲寺，或搭乘三重客運
　　　　　　　　（北門－觀音山）1205路至終點站凌雲寺，再步行前往觀音山遊客中心。

■附近景點：觀音山凌雲寺、開山院、硬漢嶺、廖添丁洞。

■旅行建議：牛港稜步道可續走往八里方向，探訪廖添丁洞，但為傳統山徑，須注意路況及留
　　　　　　意安全。路程約30～40分鐘。

●出火號觀景平台

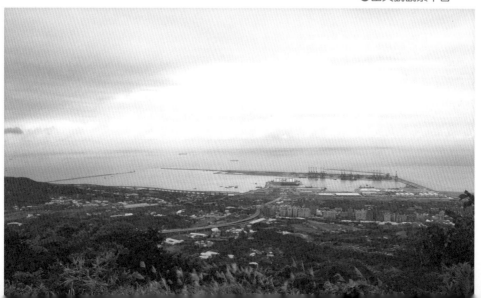

74 水碓觀景公園 賞花、健身、看夜景

高速公路旁的山丘公園，萬家燈火車流夜色璀璨

　　水碓觀景公園位於五股地區，中山高速公路南下經五股交流道附近時，可以望見附近山坡有「五股WUGU」大字景觀字型，就是水碓景觀公園的所在地。水碓，是指利用水力來進行舂米的工具，因當地昔日有水碓而得名。

　　水碓觀景公園位於水碓路底，憲兵學校後方，佔地超過10公頃，園區處於斜坡，配合坡地，遍植各種花木，園內設有健康步道、自行車道、慢跑道及觀景涼亭，提供民眾多樣化的休閒設施。公園俯瞰高速公路，眺望台北盆地，所以也是欣賞台北夜景的好去處。

　　從水碓公園牌樓停車場的登山口起登，水碓公園上下分為七層，以石階步道上下相連，每層都有橫向步道，上下設有七座涼亭。若採直線的階梯步道上山，雖然距離不長，但連續陡峭的石階會令人爬來辛苦。輕鬆悠遊的方式則是每爬一層，就漫步於平緩的橫向步道，舒緩氣息，兼賞風景，然後再上爬一層。

　　隨著逐層上爬，地勢愈高，視野展望愈佳。水碓景觀公園所在的五股山，面對著台北盆地，視野展望良好，中山高速公路及高架的64快速公路就在山腳下，適合觀賞車水馬龍與萬家燈火的夜景。

　　水碓公園內也遍植花木，春天杜鵑盛開時，更是滿園春色。

●水碓觀景公園橫向步道及休憩涼亭

●水碓觀景公園棧道

■路程時間：水碓二路登山口→30分鐘→涵亭（山頂）

■步道路況：☆☆☆☆☆

■交通資訊：

【自行開車】中山高五股交流道下，接新五路往八里方向迴轉後，右轉蓬萊路，再左轉成泰路一段，再右轉自強路，遇水碓路再右轉，循指標至水碓二路觀景公園牌樓。

【大眾運輸】搭乘公車508、803、1203至老人公寓站，步行約3分鐘至山腳下的登山口。

■附近景點：下泰山巖、尖凍山、崎頭步道、義學坑步道。

■旅行建議：順遊泰山老街及附近景點。

●水碓觀景公園展望極佳

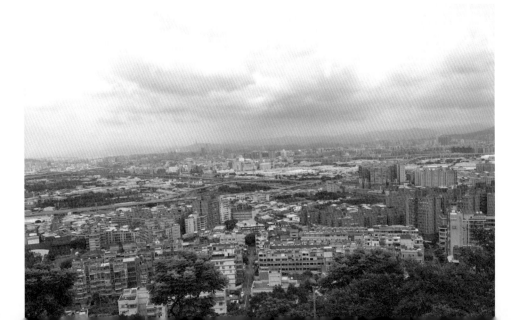

75 尖凍山步道 <small>辭修公園、泰山老街、敢碉堡部隊遺址</small>

登山腳頂山，尋訪泰山老街古刹古厝

　　泰山的辭修公園是尖凍山主要的登山口之一。辭修公園，原為陳誠副總統的墓園，後來家屬將墓遷至高雄佛光山，泰山鄉公所將原址闢建為「辭修公園」，園內雖增設木棧步道及遊憩設施，但仍保留了昔日墓園的基本格局，公園入口的中央有寬闊的253階古樸的砂岩石階，就是昔日的墓園石階路。

　　石階路終點的廣場即是昔日陳誠墓園所在。墓園後方則有一道白色的巨牆，白色巨牆的左側有一條山徑可通往尖凍山。這條泥土路山徑，頗具野趣，山徑前段緩緩上坡，抵稜線，出林間之後，在空曠處望見前方一座圓錐狀的綠色山頭，就是尖凍山了。末段轉為陡上，山徑設有繩索及木板土階輔助，約20分鐘，即爬上尖凍山稜線。

　　循稜前行，不久即抵達尖凍山。尖凍山，海拔153公尺，又名「山腳頂山」。泰山舊稱「山腳」，這座山位於「山腳」的上方，就被稱為「山腳頂」了。山腳頂山海拔不高，但山頭頗尖銳，所以後來又被稱為「尖凍山」。

　　山頭偶有展望，從林間空隙可看見高速公路泰山收費站的車流，東望則與南港山隔著台北盆地遙遙相對。北望，則見大屯、觀音兩山左右並峙。循著山徑續行，緩緩下坡，山徑穿梭於林間，林徑幽雅怡人。途中遇岔路，取右行，不久，接產業道路，繞回到辭修公園入口的附近。

　　附近明志路一段352巷底的「敢部隊碉堡遺址」，有二次大戰日軍部隊的碉堡遺跡，此外，溝仔垺老街及「下泰山巖」顯應祖師廟也在附近。溝仔垺曾是往返林口、新莊必經的要道，泰山巖則是泰山地區信仰的中心，都值得順道一遊。

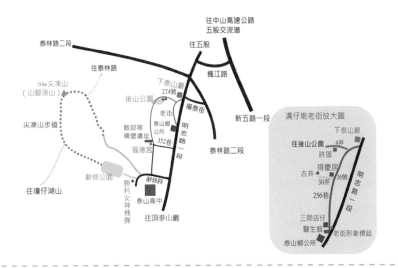

■路程時間：

辭修公園→30分鐘→尖凍山→30分鐘→下泰山巖→10分鐘（經後山公園）→敢部隊碉堡遺址→8分鐘→辭修公園

■步道路況：☆☆☆（山林小徑）

■交通資訊：

　【自行開車】中山高五股交流道下，走新五路一段（107甲）往新莊，右轉楓江路接明志路一段（107縣道），再右轉辭修路。

　【大眾運輸】搭乘637、638、801路公車至泰山高中站。

■附近景點：下泰山巖、崎頭步道、義學坑步道。

■旅行建議：可順遊泰山老街及溝仔墘老街（泰山鄉明志路一段256巷。有得慶居、許厝、三間仔等古厝）。

●尖凍山

76 崎頭步道、義學坑步道 古道、步道、古書院
連走先民古道及生態步道，順訪北台灣最早的古書院

　　崎頭步道的登山口位於頂泰山巖旁，是昔日大崎頭居民往來泰山巖及市區的古道。頂泰山巖是泰山最古老的廟宇，創建於清乾隆19年（1754年），初名「福山巖」，改名為「泰山巖」。光緒元年（1875年），因信眾漸多，於是在泰山的溝仔墘另建一座泰山巖，分祀顯應祖師，於是有「頂泰山巖」、「下泰山巖」的稱呼以做為區別。

　　頂泰山巖，又稱「頂廟」，位於崎仔頭台地的山腳下，所以又稱「崎仔腳廟」。擁有二百多年歷史，被列為國家古蹟。廟宇格局恢宏，正面九開間，二進二廊，左右帶二護龍。廟內的楹柱木雕、古碑、古匾亦頗有可觀。

　　崎頭步道全程為石階路，卵石鋪成的石階路，寬闊好走，近年來石階路已用水泥黏固，但古樸有致。古道途中有兩座土地公廟，從泰山巖往上走，先會遇到「下土地公廟」（崎頭福德宮）和「上土地公廟」（大崎頭福德宮）。過兩座土地公廟後，至步道終點前，轉入右岔路，小徑再接產業道路，取左行，出大馬路後，山頂公園的入口就在右側不遠處。循石階而上，約數分鐘，抵達山頂公園，有各種運動健身休憩的設施。

　　續行，遇右岔路往「義學坑步道」。義學坑步道是一條高架的木棧道，沿途森林蓊鬱。步道途中的山腰處有「義學坑生態公園」設有賞鳥木亭。步道終點抵達義學坑，出明治路二段254巷，就看到路旁的明志書院了。義學坑的地名，即是來自明志書院。明志書院是北台灣第一所正式的書院，最初是由地方士紳胡焯猷於乾隆28年（1763年）捐獻建造的，成為當時淡水廳（包括大甲溪以北的北台灣）的第一間書院，具有特殊歷史意義，值得參觀。

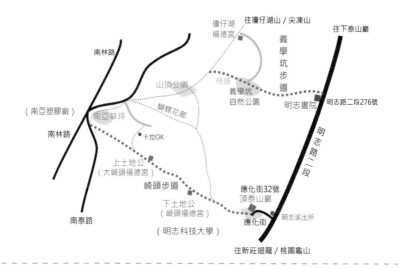

■路程時間：

　頂泰山巖→10分鐘→下土地公廟→10分鐘→上土地公廟→25分鐘→山頂公園→25分鐘（下
　坡路）→明志書院→10分鐘→頂泰山巖

■步道路況：☆☆☆

■交通資訊：

　【自行開車】中山高五股交流道下，走新五路一段（107甲）往新莊，右轉楓江路接明志路
　　　　　　　一段（107縣道），直行至明志路二段，再右轉應化街，至頂泰山巖。

　【大眾運輸】搭乘637、638、801路公車至泰山巖站。

■附近景點：明志書院、下泰山巖、尖凍山步道。

■旅行建議：順遊明志書院。

●義學坑步道

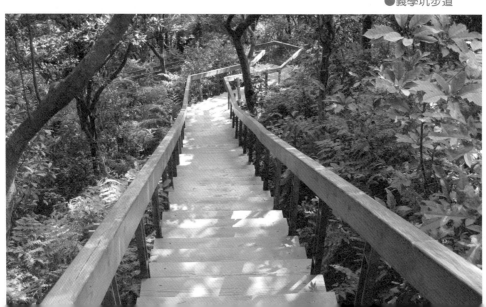

77 新林步道 賞桐、山徑、好漢坡
小而美的山丘步道，林口賞桐的好去處

新林步道位於林口的新寮地段，因取名為「新林」字，代表「草木逢欣，歷久彌新」之意。這條步道是由林口地方民眾熱心整修山徑完成，並定期加以維護。登山口位於師範大學林口校區旁的新寮路。

進入新寮路，步行約200公尺，右轉岔路，抵達新林步道的入口牌樓。新林步道全長約4公里，分為五小段。第一段長480公尺，沿途均鋪上地毯，可說是全國唯一的山林地毯步道。先沿著山腰緩緩下坡，過小木橋（情人橋）後，爬坡抵達新寮山，這裡設有簡易休憩棚，可以俯瞰林口泰山段的中山高速公路。這裡另有小徑通往師範大學旁的新林宮，也有新闢的山腰小徑可繞回入口牌樓。附近有不少油桐樹，是賞桐的景點。

過了休憩棚，進入第二段，320公尺的山徑，一路崎嶇陡下，名為「好漢坡」，沿途設有木板土階及繩索輔助。抵達下方溪谷之後，過義工大橋，就是第三段步道了。步道長950公尺，先走一段小產道，這原為泰山森林遊樂區廢棄的小柏油路，道路蜿蜒上行，至路底轉為步道。先上坡，再下坡，然後轉為腰繞，抵達岔路口。右岔路可通往林口興林路，左岔路往下，為第四段步道，

第四段步道長300公尺，出口遇岔路，取左行沿溪邊走一段柏油路，來到包清府廟。第五段步道位於廟後方的河堤旁，這段步道原是青春嶺森林遊樂區的廢棄道路。抵達步道終點，續行右下方有小路可通往林口高中，走出去即是仁愛路及文化一路。

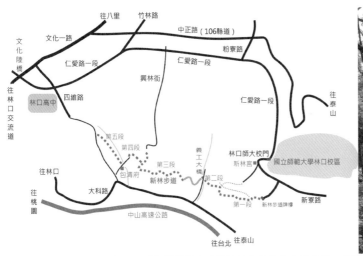

●新林步道（第一段）

■路程時間：

　第一段入口→20分鐘→第二段入口→10分鐘→第三段入口→10分鐘→第四段入口→10分鐘
　→第五段入口（長1公里）→30分鐘→林口高中

■步道路況：☆☆☆（第二段步道 ☆☆）

■交通資訊：

　【自行開車】中山高林口第一交流道下，右轉文化一路，再右轉仁愛路至師範大學林口校
　　　　　　　區，從附近新寮路進入。

　【大眾運輸】台北客運920路（板橋－林口）至粉寮路站下車。或於台北西站A棟搭乘國光
　　　　　　　客運1210（公西－竹林山觀音山線）至師大站，步行20分鐘至登山口。

■附近景點：國立師範大學林口校區。

■旅行建議：新林步道總長約3公里，其中第一、二、三、四段（2公里）為菁華路段。

●新林步道

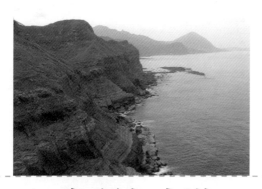

78 鼻頭角步道 海崖、海蝕平台、蕈狀岩、岬角風光

東北角壯麗的岬角風光與海天美景

鼻頭角位於東北角，以美麗的岬角地形著名，擁有海崖、海蝕凹和海蝕平台等地質奇景，海蝕平台上遍布蕈狀岩、蜂窩岩、豆腐岩及生痕化石，為渾然天成的自然地質教室。

鼻頭角步道呈環狀系統，共分為三段：「鼻頭角燈塔步道」、「鼻頭角稜谷步道」及「鼻頭角海濱步道」。「燈塔步道」為主步道，走於山腰，起自鼻頭國小，終點至鼻頭岬角最凸出的鼻頭角燈塔；「稜谷步道」則翻越岬角上的山稜，可登高遠望海天；「海濱步道」則臨近海岸，可就近欣賞鼻頭角變化多奇的海蝕地形。

從鼻頭國小從校園旁的石階路上爬約一百多公尺，來到高處，鼻頭角海岸就出現於眼前。不久抵達海天亭，可以俯望鼻頭角海岸的海蝕平台及海階地形及眺望龍洞岬及三貂角，這一帶是台灣岬灣地形最發達的海岸。海天亭旁有小徑通往海岸，欣賞海蝕作用造成的海蝕溝、蕈狀石等。

從海天亭起，步道平緩好走，沿途有各種海岸植物及導覽解說。約十餘分鐘，抵達望月坡。望月坡位於海蝕崖上，草地有野生百合花。續行，步道一分為二，左為「稜谷步道」往上爬，直行為「燈塔步道」。燈塔步道緊臨懸崖而行，終點燈塔附近有觀景亭，可眺望鼻頭角至深澳岬角一帶的壯麗海岸地形。

回程可走「稜谷步道」，爬往鼻頭角的高處。視野隨地勢愈高而展望更佳，山稜、岬灣與海天相映，美景動人。稜谷步道的兩處觀景亭，都是欣賞海岸的極佳位置。從稜線高處的涼亭旁，有棧道迂迴陡下，再接石階步道，出口為鼻頭漁村社區的新興宮。

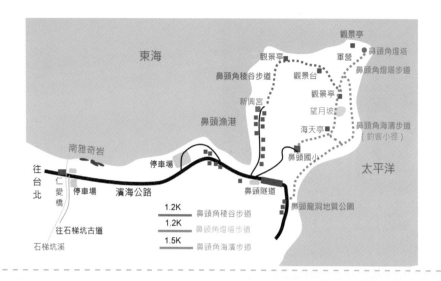

■路程時間：

鼻頭漁港→10分鐘→鼻頭國小→15分鐘→鼻頭角燈塔步道岔路口→40分鐘→稜谷步道最高點→15分鐘→鼻頭漁港新興宮→3分鐘→鼻頭漁港

■步道路況：☆☆☆☆（普通）

■交通資訊：

【自行開車】中山高速公路濱海交流道（暖暖）下，接62快速公路至瑞濱，右轉濱海公路（台二線），直行即可抵達鼻頭角。

【大眾運輸】搭乘國光客運（台北－宜蘭濱海線）或基隆客運（往福隆）至鼻頭站。

■附近景點：南雅奇岩、龍洞岬灣步道、龍洞四季灣。

■旅行建議：可順遊南雅奇岩。　　　　　　　　　　　　●鼻頭角稜谷步道

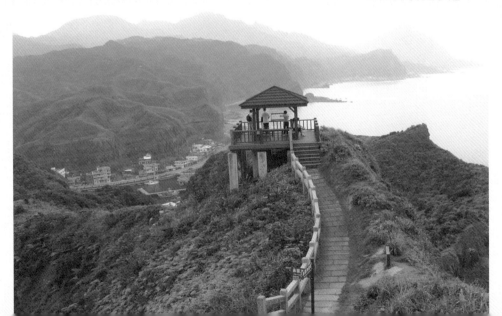

79 金瓜石山城散步 黃金博物園區、金瓜石老街
與礦山風情與人文遺跡的美麗邂逅

　　金瓜石山城擁有礦業風華，曾是亞洲金都，如今蛻變為黃金博物園區，成為著名的懷舊景點。山城擁有山水美景，也是一處適合歷史散步的人文景點。

　　從金瓜石車站出發，經過日式宿舍區，來到黃金博物園區，沿途洋溢著濃郁的懷舊氣圍。黃金博物園區主要展館有環境館、太子賓館、黃金博物館、本山五坑坑道體驗。環境館是昔日的礦場辦公室改裝的，而太子賓館是昔日為迎接日本皇太子來台巡視而興建的行館，佔地360坪，日本庭園的造景，雍容典雅。黃金博物館位於本山五坑旁，展示金瓜石採金的歷史、文物、採礦器具，並有淘金體驗區。最特別的是本山五坑的坑道體驗，可以進入長達170公尺的礦坑內參觀，實際體驗昔日礦工在坑內採礦的情況。本山五坑旁的石階步道上行，半山腰有黃金神社遺跡，是採礦時期為庇佑土地而建造的日本神社。

　　從黃金博物館續行，小橋過內九份溪，沿著茶壺山的山麓，可以繞往勸濟堂後方的砲台山，這裡設有觀景步道，可以眺望山海。勸濟堂主祀關聖帝君，有一座35尺高、25噸重，號稱全東南亞最大的關公神像，也值得參觀。

　　從勸濟堂沿馬路往下走，左轉小路，可以抵達銅山公園的舊戰俘營遺址。這是二次大戰期間日軍設置的戰俘營，數百名英軍從南洋被俘至此地，從事礦場苦役。離開銅山公園，過一座小橋，穿進金瓜石的巷弄。途中有古樸的石階路，兩側紅磚舊牆，牆內多是荒廢老屋，頗有滄桑氣氛。穿出小巷，就返抵環境館，循著原路，過日式宿舍區，就可返抵金瓜石車站。金瓜石山城，充滿歷史人文之美，走在巷道裡，轉個彎，隨時都有美麗的邂逅，是一趟美好的沉澱心靈之旅。

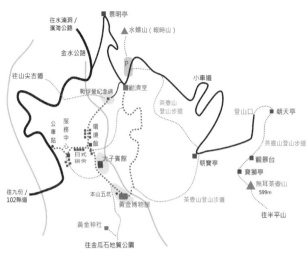

●黃金博物館（上）、太子賓館（下）

■路程時間：金瓜石礦山聚落漫遊一圈及參觀古蹟，視個人興趣，約2～4小時。

■步道路況：☆☆☆☆☆（路況良好，老少咸宜）

■交通資訊：

　【自行開車】中山高速公路，濱海交流道（暖暖）下，接62快速公路至瑞瑞芳，轉102縣
　　　　　　　道，至九份隔頂，轉入金水公路（北34）至金瓜石。

　【大眾運輸】從瑞芳車站前搭乘基隆客運至金瓜石總站。

■附近景點：金瓜石黃金博物園區、茶壺山。

■旅行建議：可順登金瓜石著名的茶壺山。

●金瓜石黃金博物園區

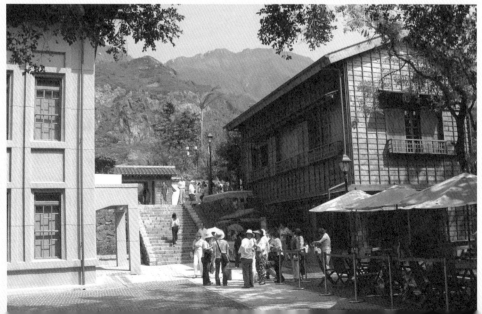

80 金瓜石地質公園步道 本山礦場、地質奇觀
金瓜石最古老的礦場，訴說亞洲金都的繁華往事

　　金瓜石地質公園位於金瓜石昔日的本山礦場，是一處露天開採的礦區。地質公園有南北兩個入口，北口從黃金神社旁的石階往上走，約650公尺遠；南口則由102縣道18公里轉彎處進入。

　　本山，就是金瓜山，俗稱「大金瓜」，是金瓜石最早發現金礦的地方。因為這座山的形狀像南瓜，所以被稱為「金瓜山」（閩南語），也是金瓜石地名的由來。102縣道地質公園入口處，立有「金瓜石地質公園」標誌及導覽圖。這條步道是昔日採礦的舊道，寬闊的碎石路，緩緩上坡。步道好走，但無遮蔭。約10分鐘，接近礦區，路旁出現解說牌，地上有一圓形廣場，沿著圓周介紹這個礦區各種礦體，接著出現更多的解說牌，解說牌沿著步道旁一字排開，而對面遠處就是茶壺山及半屏山稜線，氣象壯觀，景色優美。

　　本山礦場所開採的是金瓜石含金銅量最豐碩的礦體 —— 「本脈礦體」，當時從山頂至山腳共設有七坑，分別是本山一坑、二坑、三坑至七坑。如今各坑或已消失，或已半埋，或已堙滅，保存最完整的本山五坑，就是金瓜石黃金博物館的所在地。從入口至「本山礦場」，大約15、6分鐘而已。礦場原址是被剷平的金瓜山，周遭有矗起裸露的黑色安山岩。由於岩石受到矽化，外表層已呈黏土化，出現綠泥石化的現象，摸起有點黏軟。廢棄的礦場，裸露的黑岩，給人一種很蒼涼的感覺。

　　金瓜石採金的歷史，從1890年基隆河發現沙金，至1987年金瓜石礦山完全結束營運。百年之間，金瓜石歷經了劇烈的變化，從輝煌的亞洲金都至今日成為無言的山丘。在金瓜石地質公園讓人深深感受到這繁華起落的滄桑變化。

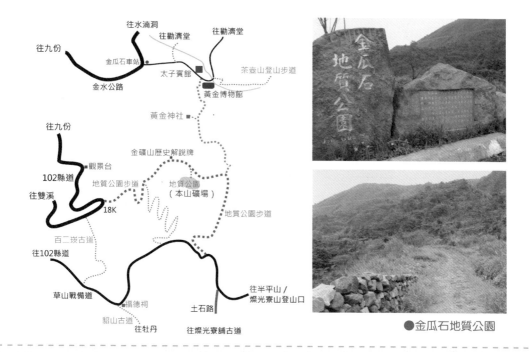

●金瓜石地質公園

■路程時間：

　102縣道入口→15分鐘→本山礦場→15分鐘→岔路→35分鐘（下坡）→金瓜石車站

■步道路況：☆☆☆

■交通資訊：

　【自行開車】中山高速公路，濱海交流道（暖暖）下，接62快速公路至瑞瑞芳，轉102縣
　　　　　　道，過九份之後，至102縣道18K處。

　【大眾運輸】從瑞芳搭乘基隆客運至金瓜石，再步行前往。

■附近景點：九份老街、金瓜石黃金博物園區。

■旅行建議：搭乘大眾運輸工具，可從金瓜石車站出發，經黃金神社至地質公園約50分鐘。

●金瓜石地質公園

81 三貂嶺瀑布步道 瀑布群、森林浴、鐵道風情
三貂嶺瀑布群夢幻路線的美麗驚豔

　　平溪素有「瀑布之鄉」，由於岩層的特性，加上基隆河與其支流的侵蝕切割，因此擁有多處瀑布。其中三貂嶺一帶，由新寮溪、五分寮溪的斷層形成瀑布群，如合谷、摩天、枇杷洞瀑布等，成為一條條吸引登山客的夢幻路線。

　　遊客大多由三貂嶺車站出發，探訪三貂嶺瀑布群。這是一座散發懷舊氣氛的日式舊車站。走出車站，沿著鐵軌旁的小路前行，在三貂嶺隧道前穿越地下道，越過鐵路，沿著平溪線鐵道旁的小路，走約5、6分鐘，即可看見位於右側山邊已廢校的碩仁國小。登山口就在碩仁國小旁。

　　順著石階往上，就會看見三貂嶺瀑布步道的導覽牌。從登山口往上爬一百多階的石階上坡之後，就是坡度平緩的林蔭小徑，走來輕鬆適意。約二十多分鐘，聽到淙淙水聲，就可遠遠望見山谷對面的合谷瀑布了。合谷瀑布屬於懸谷型的瀑布，高約30公尺，瀑布崖頂直瀉而下，十分壯觀。步道旁有一處觀瀑台，可遠遠欣賞瀑布奔騰而下的景致。觀瀑台後方有一座古樸的石砌小廟。

　　續行約7、8分鐘，抵達合谷瀑布的上游處，為中坑溪、五分寮溪交會處沖積的谷地，兩溪會合後流至懸崖，而形成壯闊的合谷瀑布。合谷瀑布往摩天瀑布約0.8公里。山路變為狹窄，也較崎嶇，有一段沿溪行的柳杉林，境界幽雅。約20分鐘，望見一道飛瀑從崖頂奔騰而下，就是摩天瀑布了。

　　過摩天瀑布，山路趨險，有一座高約2、3層樓的摩天崖，設有繩索木梯輔助。登上摩天崖，不久就抵達枇杷洞瀑布。從杷枇洞向上爬，又有一小段陡崖，然後接水泥步道，最後接產業道路。然後循著路標，可抵達新寮大厝。由大厝走馬路出走，經野人谷，接鄉間小徑，抵達平溪線的大華車站。

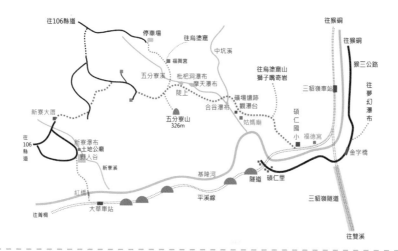

■路程時間：

　　碩仁國小→20分鐘→觀瀑台→10分鐘→中坑溪、五分寮溪交會處→30分鐘→摩天瀑布→25分鐘
　　→枇杷洞瀑布→50分鐘→新寮大厝→15分鐘→野人谷→25分鐘→大華車站

■步道路況：☆☆（碩仁國小至合谷瀑布路況尚可☆☆☆）

■交通資訊：

　　【自行開車】中山高速公路，濱海交流道（暖暖）下，接62快速公路至瑞瑞芳，轉102縣道，
　　　　　　　　再右轉北37公路至猴硐，接猴三公路至碩仁里。

　　【大眾運輸】搭乘台鐵東部幹線或平溪線觀光列車至三貂嶺車站，步行10分鐘至碩仁國小。

■附近景點：平溪線線各站景點、猴硐煤礦博物園區。

■旅行建議：合谷瀑布至摩天瀑布，山徑崎嶇；枇杷洞瀑布須爬險崖陡坡，須注意安全。

●合谷瀑布

●摩天瀑布

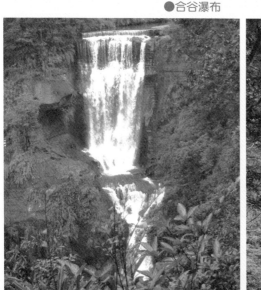

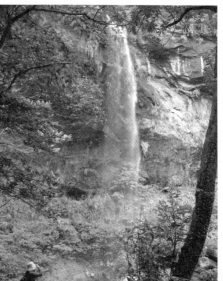

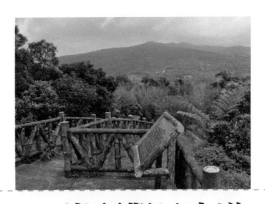

82 嶺頭觀日步道 嶺頭觀日、海色、山景
嶺頭觀日海波瀲灩，樹影婆娑相蔚成奇

　　嶺頭觀日步道位於新北市雙溪與貢寮之間，長1.4公里，觀日峰位於步道的最高點，所以稱為「嶺頭」。「嶺頭觀日」是昔日雙溪著名八景之一，因此這條步道就稱為嶺頭觀日步道。

　　由雙溪車站前的102甲縣道（中華路）往北行，過公路里程4公里後，即來到公路的最高點，這裡是貢寮雙溪的分界點，地名為土地公嶺，有一座石砌的小土地公廟，廟旁有一座立於民國40年（1951年）的公路峻工紀念碑，以紀念當年工兵部隊拓寬雙澳公路的工程。

　　從土地公廟旁的登山口拾階而上，一小段水泥石階路陡上之後，即轉為平緩的水泥路，沿途有樹林及竹林，而地形開闊，較無遮蔭。不久，爬上石階路後，即抵達觀日亭。這裡設有導覽牌，介紹此地名勝如下：

　　此乃雙溪八景之一「嶺頭觀日」勝景。拾級而上，步登峰頂，沿途芳菲處處，竹林蓊鬱。至此平台，遠眺北濱海岸，漁帆片片，波影浮沉；近觀邐邐山巒，雲氣相映，鳥語迴空；綠水青山，盡收眼底。而以黎明之際，旭日初升，霞光四射，金箭亂竄，海面波光瀲灩，山間樹影婆娑，相蔚成奇。尤令人心曠神怡。誠為絕佳觀日出，賞風景之處也。

　　若想望見這樣的美景，還得黎明早起，爬上嶺頭，迎接曙光，才有緣一見。過涼亭後，階梯步道轉為下坡路，通往文秀坑。行抵山櫻花解說牌之後，轉為枕木步道，沿途有不少的桂竹林，也較有林蔭遮蔽，但路況較差，出口接文秀坑產業道路（新寮路），已屬貢寮地區，雖然山區道路可接102甲縣道，但迂迴路遠，最好還是原路折返為宜。

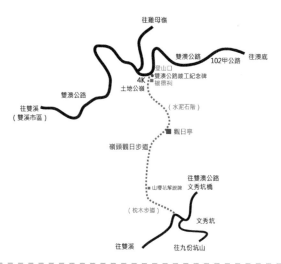

●嶺頭觀日步道

■路程時間：登山口→15分鐘→觀景台→25分鐘→步道終點

■步道路況：☆☆☆☆（前段）☆☆（後段）

■交通資訊：

　　【自行開車】從雙溪車站前的102甲縣道（中華路）北上，至里程約4K處（竣工紀念碑）。

　　【大眾運輸】無。從雙溪車站步行前往，須走上坡公路4公里。

■附近景點：雙溪老街（長安街）古厝。

■旅行建議：步道部分路段缺乏遮蔽，不宜夏日豔陽時前往。

●嶺頭觀日步道

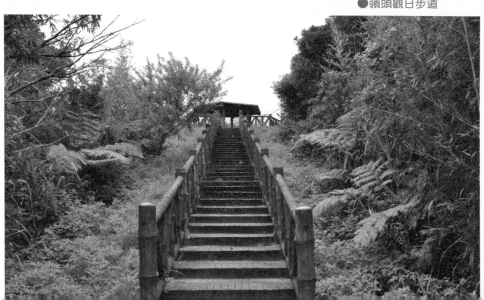

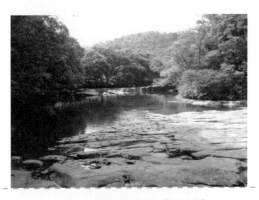

83 虎豹潭步道 溪潭、水岸、觀魚
虎豹潭青山倒影，北勢溪岸風情迷人

　　虎豹潭位於雙溪泰平地區北勢溪北支流的上游，潭邊的山丘形似虎豹，因而得名。虎豹潭，潭水清澈，湖山倒映，景色怡人，溪潭魚群頗多，有溪哥、苦花、馬口等台灣溪流常見的魚種。

　　潭岸有林蔭小徑，可繞虎豹潭旁的小山麓一小圈，途中路旁有一棟一棟廢棄的三合院石頭厝，正廳三開間，院埕寬敞，當地人稱為「曹田公館」，是日治時代大平區的區長公館。林蔭小徑繞經曹田公館後方的林間，然後再繞返虎豹潭，繞一圈約十餘分鐘，是很舒適的森林浴路線。

　　虎豹潭也是昔日雙溪大坪與宜蘭內大溪之間古道經過的地方，虎豹潭上游的山區，有不少古道，形成錯綜的聯絡道路，從虎豹潭出發，可走出不同的環狀組合路線。其中最大眾化的路線是虎豹潭步道。這條步道由虎豹潭通往壽山宮，步道沿著北勢溪的溪岸，風景優美，是一條新整建的水岸步道。踏過虎豹潭的攔砂壩水泥樁至對岸，取右行沿著河堤走至盡頭，即可看見溪畔的這條林間小徑。

　　林蔭小徑沿溪行，沿途有小徑可下溪谷戲水。偶過兩、三處小溪澗或坳壑，都已架設小木橋，以利通行，一處溪岸較陡峭山壁處，也已鋪設石階，並架木橋，設繩索，可讓遊客輕鬆通過。溪谷景色頗多變化，有陽光照射的明亮溪谷，也有陰涼幽暗的靜謐溪潭。溪水緩流淺處，流水清澈；溪水迴旋處，則形成碧綠的深潭。

　　約二十幾分鐘，抵達虎豹潭步道的終點 —— 壽山橋。過橋後，續行可以從壽山宮牌樓旁的石階步道上行，續往壽山宮。或者循原路折返。

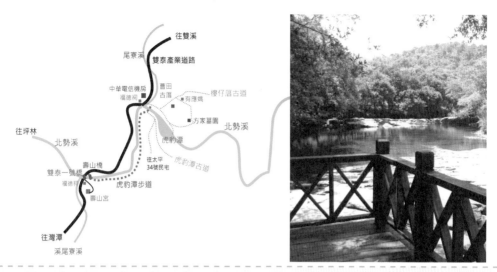

●虎豹潭觀景台

■路程時間：

　　虎豹潭→25分鐘→壽山橋（虎豹潭環山步道，經曹田古厝，環繞一圈約20分鐘）

■步道路況：☆☆☆（溪岸小徑）

■交通資訊：

　　【自行開車】北宜高石碇交流道下，轉平溪106縣道，至67.8公里處右轉平雙公路（台二
　　　　　　　　丙）往雙溪，再接雙泰產業道路至虎豹潭。

　　【大眾運輸】無。

■附近景點：虎豹潭古道。

■旅行建議：雙泰產業道路無大眾運輸工具，可搭台鐵東部幹線至雙溪車站，在車站附近租機
　　　　　　車前往。

●虎豹潭步道

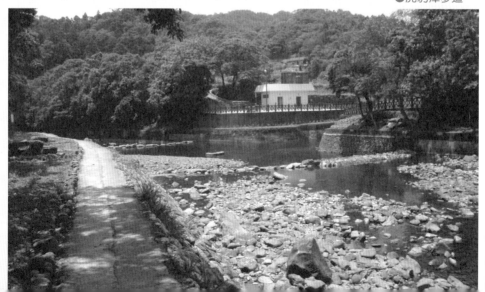

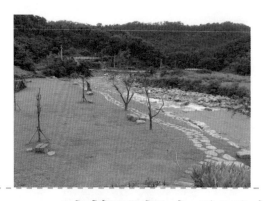

84 遠望坑親水公園步道 遠望坑溪、古道、梯田、古厝

山巒環抱的水岸公園，小橋流水綠意滿眼

遠望坑親水公園位於貢寮遠望坑街途中約1.2公里處的遠望坑溪岸，引溪水入園，布置成小橋流水，並修築池塘亭台及步道，以供遊客遊憩其間。親水公園景色優美，溪水淙淙，草色青青，旁有農家梯田層層，白鷺悠翔，構成一幅小橋流水人家的田園圖景。溪流水淺處，還可以戲水，享受清涼滋味。

園內步道旁種植一片野薑花，石階及木製棧道，穿梭於涼亭、池塘、小橋、流水之間，漫步公園內，遠望坑溪，水聲淙淙；農家梯田，田埂層層；山巒環抱，綠意盎然，令人心情愉快而舒展。

遠望坑，是古地名，清朝嘉慶15年（1810年），噶瑪蘭（宜蘭）設治，遠望坑是淡蘭官道必經之地，現存淡蘭古道其中一段的草嶺古道，登山口就離望遠坑親水公園不遠，也可以順道一遊。望遠坑親水公園旁則有兩座古老的石砌土地公廟，一位於梯田上方的馬路旁，另一座位於遠望坑親水公園公廁斜對面、路旁水田邊的一間小土地公廟，石砌的廟牆刻有「明治三十年」（1897年）。這兩座小廟都是廟中廟的形式，新穎的外廟裡，保存著古老石砌的小廟，見證了遠望坑的古道歷史。

親水公園範圍小，約十幾分鐘即可繞完一圈，卻是一處可以消磨時間，閒處大半天的園地。看浮雲流水，看古道老厝，坐憩於涼亭，戲水於溪床，漫步於棧道，徜徉於草坪，逍遙於其中。

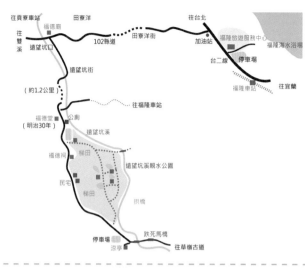

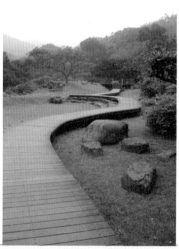

●遠望坑親水公園

■路程時間：遠望坑親水公園約半小時即可逛完一圈。

■步道路況：☆☆☆☆☆（路況良好，老少咸宜）

■交通資訊：

　　【自行開車】由台二線濱海公路往福隆，進入福隆之前，右轉102縣道，前行1.3公里，左轉
　　　　　　　　遠望坑街，續行1.1公里抵達親水公園入口。

　　【大眾運輸】無大眾運輸工具。搭乘台鐵東部幹線於貢寮站下車，步行4公里（約1小時）；
　　　　　　　　或從福隆搭乘基隆客運至遠望坑口，步行15分鐘至遠望坑親水公園。

■附近景點：草嶺古道、福隆海水浴場。

■旅行建議：可順遊草嶺古道。遠望坑親水公園至草嶺古道埡口約3公里，至大里天公廟約5.7
　　　　　　公里，全程約3小時，沿途指標清楚。

●遠望坑親水公園

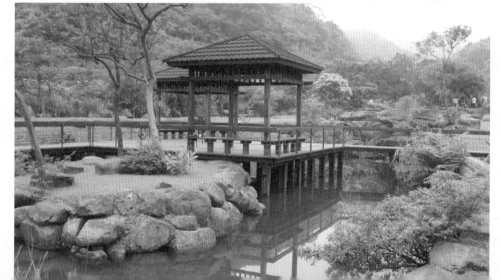

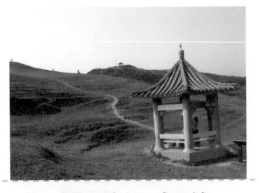

85 桃源谷步道 草原、山海、灣坑頭山
擁有大草原及壯麗海天美景的世外桃源

　　桃源谷大草原，位於新北市貢寮區與宜蘭縣頭城鎮交界處，綿延三公里的廣闊草原，綠草如茵，擁有壯闊的海天美景，宛如世外桃源，被稱為「桃源谷」。這裡早期曾是牧場，當地人稱做「大牛埔」，至今仍可見牛隻悠遊於草原谷地。

　　前往桃源谷，有四條主要的路線：

　　草嶺線：自草嶺古道埡口至桃源谷，長約4.5公里。但須從大里天公廟起登，總長度超過7公里。草嶺線途經灣坑頭山（高616公尺），為台灣百大名山。

　　石觀音線：起點在宜蘭縣頭城鎮大里、大溪之間，途經石觀音寺，至桃源谷。步道長約3.5公里。

　　大溪線：自宜蘭縣頭城鎮大溪出發至桃源谷，長約5公里。

　　內寮線：自貢寮鄉吉林村蕭家莊出發，步道長約1公里，是前往桃源谷的捷徑，但缺點是無大眾運輸工具可至登山口，須自備交通工具。

　　大里線、石觀音線、大溪線都是從濱海公路約海平面的高度，一路爬升至500公尺的桃源谷，爬坡費時費力。內寮線是最輕鬆的路線，路程短，又少爬坡。從登山口蕭家莊出發約二十幾分鐘即可抵達桃源谷。草原及海天美景盡呈眼前，壯闊的太平洋、海中的龜山島、綿延的大草原，令人心情奔放。閒坐草地看山看海，盡情享受這世外桃源般的優美風景。

　　體力好者，可續爬往灣坑頭山，連走山稜至草嶺古道越嶺鞍部的福德宮，造訪附近的虎字碑古蹟。不過來回路程頗遠，沿途又無遮蔭，是不小的挑戰。

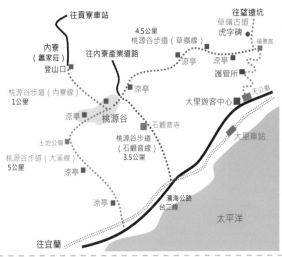

●桃源谷步道眺望灣坑頭山。

■**路程時間**：蕭家莊（內寮）→25分鐘→桃源谷→50分鐘→灣坑頭山→70分鐘→草嶺古道埡口
　　　　　　虎字碑

■**步道路況**：☆☆☆☆

■**交通資訊**：

【**自行開車**】走102公路至貢寮，至貢寮大橋（紅拱橋），轉入長泰街，行至貢寮橋，轉入吉
　　　　　　林產業道路，直行約10公里，抵達內寮蕭家莊。

【**大眾運輸**】無大眾交通工具，可搭火車至貢寮火車站，再搭計程車前往。

■**附近景點**：灣坑頭山、草嶺古道、虎字碑。

■**旅行建議**：春秋較適宜。夏日酷熱不宜；冬日濕冷，須備雨具。體力佳時，可順登灣坑頭山
　　　　　　及探訪草嶺古道虎字碑。

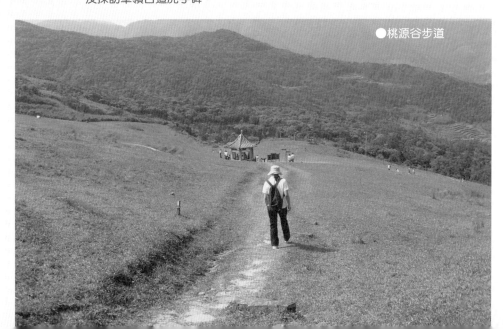

●桃源谷步道

86 舊草嶺隧道 鐵道遺跡、自行車道、歷史古蹟

＜丟丟銅仔＞的火車隧道化身為東北角熱門的自行車道

舊草嶺隧道長2,166公尺，曾經是台灣最長的隧道，功成身退之後，如今變成為一條提供休閒用途的自行車專用道。而這條隧道不僅是一條自行車道而已，若想找一條不論天氣如何，不管風吹雨打，都不必撐傘，不虞日曬雨淋，都可以輕鬆漫步的步道，舊草嶺隧道也是最佳的選擇。

舊草嶺隧道完工於日治時代的1924年，成為台北與宜蘭的交通動脈。至民國75年（1986年）鐵路局另建的雙軌新隧道完工，才走入了歷史。草嶺隧道的南北口各有門額題字。北口「制天險」，由當時台灣總督府鐵道部長新元鹿之助所題；南口「白雲飛處」，則由台灣總督府總務長官賀來佐賀太郎所題。宜蘭民謠〈丟丟銅仔〉：「火車行到伊都，阿末伊都丟，唉唷磅空內。磅空的水伊都，丟丟銅仔伊都，阿末伊都，丟仔伊都滴落來……」，即描述火車通過這座隧道時所見的情景。

當時隧道工程，費時三年，才順利完工通車。施工期間，擔任草嶺隧道工程現場總監的吉次茂七郎不幸因積勞成疾而病逝。如今在隧道北口停車場附近的馬路旁，還可看到紀念這位殉職工程師的紀念碑。

舊草嶺隧道步行來回至少須1個小時，騎車則約半小時。雖是走在隧道裡，卻宛如置身於中海拔的森林裡，清涼空氣撲鼻而來，呼吸快活，感覺舒適，而隧道沿途的舊磚拱壁，老牆煙跡，悠揚的懷舊音樂迴盪於耳際，洋溢著歷史氛圍。出了隧道口，來到了宜蘭的石城。這個原本冷清的濱海小漁村，如今已變成觀光景點，民宅也設有小攤，販賣冷熱飲食。這裡設有觀景台及廣場，供遊客休憩。天氣好時，可以望見龜山島浮於宜蘭外海。

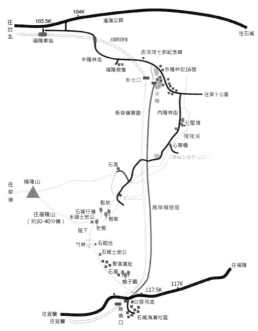

●舊草嶺隧道石城出口

■路程時間：舊草嶺隧道長2,166公尺，步行時間單程約30～40分鐘。

■步道路況：☆☆☆☆☆（路況極佳，老少咸宜）

■交通資訊：

　　【自行開車】從濱海公路至福隆，從車站前轉入龜壽谷街，至外隆林街的隧道口停車場。

　　【大眾運輸】搭乘台鐵東部幹線至福隆站，出站後右轉往龜壽谷街，步行前往隧道北口。

■附近景點：福隆海水浴場。

■旅行建議：可租騎自行車遊舊草嶺隧道或採步行方式。

●舊草嶺隧道

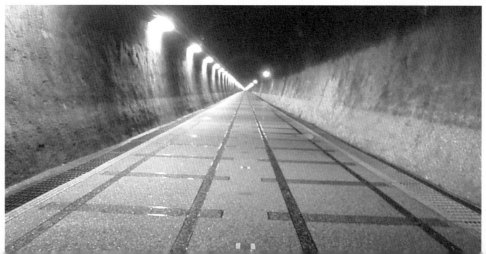

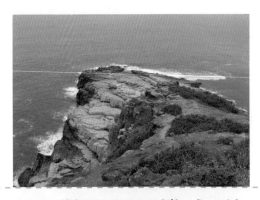

87 龍洞岬灣步道 岬灣、海蝕洞、四稜砂岩
東北角美麗岬灣，蔚藍海岸風情萬種

　　龍洞岬步道全長約1.7公里，北邊的入口位於和美國小旁，南邊入口則是在龍洞南口的四季灣（龍洞海洋公園）。從和美國小往上爬坡，約11、2分鐘，可抵達上方的車道，再走一小段柏油路，就可接上龍洞岬步道。這裡設有小型停車場，也可開車從濱海公路龍洞隧道前的轉彎處岔路進入這個停車場。

　　進入步道，上爬不久，即抵達觀景亭，可欣賞岬角海岸的四稜砂岩，岩石節理被海水切割形成塊狀的地質景觀。附近也有一條岔路可通往岬角尖處的觀景平台，眺瞰龍洞岬峭壁下方的海蝕洞。

　　接著步道變為緩緩下坡，沿著龍洞岬海岸的山腰，繞往龍洞南口，步道平坦舒適，沿途可欣賞山海景色，北邊有龍洞灣、鼻頭角，南邊則有三貂灣、三貂角，視野極佳。大海壯闊，岬灣美麗。沿途也有不少地質及海岸植物的解說牌。約20分鐘，抵達西靈巖寺。

　　西靈巖寺，又稱佛祖廟，正殿門聯有趣，寫著「見見見見見見見，齋齋齋齋齋齋齋」，是利用漢字一字多音多義的特點，組成同字異音的對聯句。見為「現」（ㄒㄧㄢˋ）的古字，齊與「齋」（ㄓㄞ）古字相通。這副對聯應讀為：「見現、見現、見見現，齊齋、齊齋、齊齊齋。」濱海公路未通車前，海岸小路蜿蜒崎嶇，信眾走在路上，有時可看見寺廟，有時轉個彎，便看不見寺廟，上句正形容這種忽隱忽現的景象。下句則是勸告信眾一齊來吃齋修道。

　　由西靈巖寺續行，步道變為陡下的階梯路，共有97階，名為「九十七階天梯」。續行不遠，就抵達了龍洞四季灣。

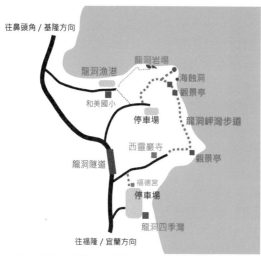

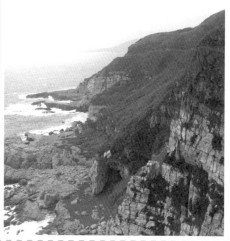

●龍洞岬灣海蝕洞

■路程時間：

　和美國小→12分鐘→龍洞岬灣步道停車場→20分鐘→西靈巖寺→8分鐘→龍洞四季灣

■步道路況：☆☆☆☆☆（路況良好，夏日防曬）

■交通資訊：

　【自行開車】從濱海公路過鼻頭隧道後，至龍洞二號橋前左轉，往龍洞漁港，直行至和美
　　　　　　　國小。或行駛至龍洞隧道前彎道左轉（注意對向來車），至路底停車場。

　【大眾運輸】搭乘國光客運、基隆客運於龍洞灣站或龍洞南口站下車。

■附近景點：龍洞四季灣(龍洞南口海洋公園)、龍洞岩場。

■旅行建議：順遊龍洞四季灣或龍洞岩場。龍洞岩場無正式步道，請注意安全。

●龍洞岬灣步道

88 友蚋生態園區 礦業遺跡、古橋、溪流、自行車道

漫步鄉間小路，尋訪逝去的礦村風華

友蚋，位於基隆七堵的山區，曾經是一個繁榮的礦業聚落。運煤軌道交錯於這片山區，台車繁忙，機器喧囂。礦藏枯竭之後，小村寂寥，遺世獨立於山區，散發著礦村的氛圍。清澈的友蚋溪，平坦的鄉間小道，生活節奏匆促的現代人，來到這個小村散散步，可以放慢心靈的轉速，紓解繁忙的心思。

近年來，友蚋被規劃為「友蚋生態園區」，溪流沿岸闢建了步道及自行車道，這裡除了適合懷舊尋古的旅人，也成為了一處適合全家出遊踏青的景點。

華新一路沿著友蚋溪岸，穿過北二高高聳的橋樑下時，即可看到「友蚋生態園區」的入口標誌及導覽圖。續前行約半公里，就抵達友蚋的一坑口。這裡有運煤的台車隧道遺跡。穿過隧道後，有一條1公里長的「壺穴景觀步道」沿著溪岸緩緩而上，全程走於林蔭間，來回約半小時，可欣賞溪谷的壺穴地形。

一坑口的友蚋溪谷有一座古橋（興化橋），是昔日礦場的遺跡。走過古橋，友蚋溪對岸的鄉間小路，沿途有農家古厝及田園景色，適合散步、健行或騎自行車，沿著友蚋溪岸一路漫步，經過友新橋，抵達鹿寮坑，這裡設有一座復舊的鹿寮坑台車站，以供民眾懷舊。續行不遠就接鹿寮坑自行車道，這也是一條適合步行的自然步道，沿途也有古橋古厝及溪流美景。終點抵達新興橋。

繼續往友蚋溪旁的馬路往上游走，就可抵達石公潭。溪岸設有涼亭、更衣室及盥洗室，是夏日遊客喜愛的戲水之處。附近也有廢棄的礦坑及一小段台車道舊軌。在春暖花開或秋高氣爽時節，來到友蚋，漫步鄉間小道，尋訪礦山遺跡，或欣賞鄉間風光，都能有一分沉澱心靈的閒情與逸趣。

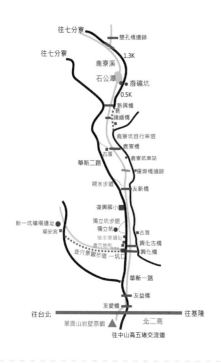

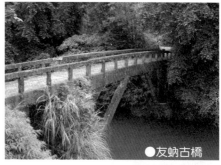

●友蚋古橋

●友蚋鄉間小路

■路程時間：一坑口→20分鐘→友新橋→15鐘→鹿寮橋→15分鐘→新興橋→10分鐘→石公潭

■步道路況：☆☆☆☆☆（以鄉間小路為主。一坑口壺穴步道，注意雨後濕滑）

■交通資訊：

　　【自行開車】中山高速公路下五堵交流道右轉實踐路、華新一路，沿路循指標往友蚋生態
　　　　　　　　園區，約4公里左右抵達友蚋的一坑口。

　　【大眾運輸】從七堵國小搭基隆客運702公車，於一坑口站下車，公車終點為新興橋。

■附近景點：友蚋煤礦遺跡（興化橋、鹿寮坑車站、運煤橋、獨立坑、台車隧道）。

■旅行建議：適合闔家出遊，兼可夏日戲水。

●鹿寮坑自行車道

89 瑪西賞桐步道、櫻花步道 觀魚、賞桐
瑪西山區賞桐賞櫻及觀魚休閒路線

　　瑪西賞桐步道就位於基隆七堵瑪陵坑的富民親水公園內。富民親水公園，原本只是一座河岸小公園，瑪陵坑溪流經此地，河道形成曲流及潭水，溪岸有一小片沙地，因而闢成親水公園。

　　瑪陵坑溪封溪護魚有成，清澈的溪潭，魚群的身影清晰可見。溪畔設有簡短的步道，途中設有三座竹亭，與溪流及溪岸的竹林相映成趣。近年來國內興起賞桐花的熱潮，基隆市政府也在這裡打造了一條賞桐步道。賞桐步道位於親水公園的河岸對面，過小水泥橋到對岸，可右去左回或左去右回繞山腰一圈，返回親水公園。步道全長約850公尺，算是一條小型的賞桐步道。

　　左線步道左線途經溪澗，環境較潮濕，沿途林相繁茂。5月油桐花開時，沿途油桐花撒落步道一地，滿山被油桐花點綴如雪。第二次越過溪澗後，步道坡度漸增，經過一小段爬坡路，抵達步道的最高點，這裡約是環狀步道的中點，設有一座小木亭，供遊客休憩。接著便可由環狀步道的右線下山。右線步道未經溪澗，環境清爽，路況更好。一路下行，慢慢走，大約半個小時就可走完一圈瑪西賞桐步道。

　　從富民親水公園往瑪陵坑方向約1.3公里，來到瑪西遊客服務中心（原瑪陵國小瑪西分班）。櫻花步道的入口就在服務中心對面的溪畔。步道沿著瑪陵坑溪，以枕木、卵石及紅磚搭配鋪成的步道，兩側種植山櫻花。沿途瑪陵坑溪溪水淙淙，魚群悠游，令人陶然。步道另一端出口為「茶花園」。櫻花步道相當簡短，來回約15分鐘而已，全程平緩好走。

　　瑪西這兩條自然步道，是可賞花又可觀魚的休閒好去處。

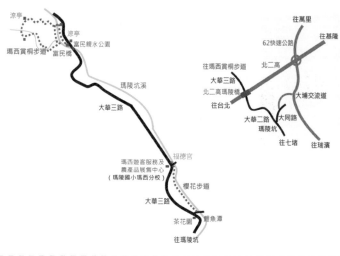

●瑪西賞桐步道

■路程時間：瑪西賞桐步道（850公尺），繞行一圈約30分鐘。櫻花步道（約400公尺），來回約15分鐘。

■步道路況：☆☆☆☆（賞桐步道）　☆☆☆☆☆（櫻花步道）

■交通資訊：

【自行開車】北二高過七堵收費站後，從瑪東系統交流道下高速公路，接62（萬里－瑞濱）快速公路，然後從大埔交流道下，右轉大同路，直行遇大華二路岔路口，再右轉大華二路，直行約4公里多，抵達富民親水公園。

【大眾運輸】從七堵搭乘基隆市公車701路（瑪陵線）至富民橋（富民親水公園）。

■附近景點：瑪陵古橋、五堵圳遺跡、石獅山。

■旅行建議：可順遊瑪陵坑，欣賞瑪陵古橋及橋下的五堵古圳遺跡。

●瑪西櫻花步道

90 荖寮坑礦業生態園區 古道、石頭厝、礦場遺跡
暖東峽谷深處的荖寮坑礦業風華與古道滄桑

荖寮坑煤礦位於暖東峽谷偏僻的山林裡，幾年前還是一處罕為人知的祕境，荒廢的石頭厝寂寥的佇立於靜謐的森林裡，礦場遺址，殘垣斷牆，老樹纏繞，青苔侵染，滄桑景象，只有少數山友偶爾造訪。

荖寮坑煤礦遺址現在已蛻變為礦業生態園區，步道經過整建，成為一條適合親子踏青的郊遊路線。荖寮坑礦業生態園區位於荖寮坑產業道路的終點，荖寮坑自清朝時代即已開採煤礦，這條通往礦區的步道是一條歷史悠久的採礦古道。

古道已設寬闊平緩的枕木碎石子路，沿途豎有植物解說牌，導覽路旁各種植物。這段路走來舒適。約3、4分鐘後，變為木棧道階梯，逐漸爬升。抵達第一處石厝遺址，僅成殘垣斷壁，續往上爬一小段棧道階梯，便抵達了T字形路口，這裡是步道最高點，由此轉為平緩的山腰路，右往荖寮坑礦區遺址約200公尺，有排煙道、辦公廳、鍋爐間等礦場遺跡；左往十分古道。取右行，經過一小段路，不久即抵達荖寮坑煤礦的辦公廳遺址。

這裡鋪上木棧道及設置觀景平台，成為一處綠意盎然的小型遊憩景觀區。小繞荖寮坑一圈，返抵T形岔路口。續往另一方向，山腰路大致平緩，鋪了枕木碎石子或木棧道，沿途有幾處頗有古味的石厝遺址值得參觀。約行11、2分鐘，抵達步道的終點，又遇T字形岔路口，就是十分古道了。由此岔路口取右上行，可越嶺五分山至平溪十分寮，出雙溪，至頭城，為淡蘭古道的支線之一。

由岔路口取左行，往下走，這段山路為原始泥土小徑，途中須越溪至對岸，設有繩索，踏石越溪須注意安全。不久，即可繞返抵荖寮坑園區入口。

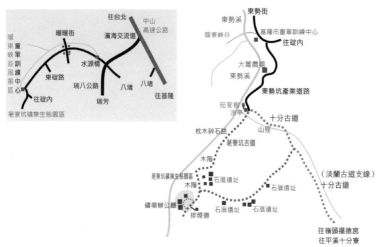

●茗寮坑煤礦生態園區棧道

■路程時間：

　茗寮坑礦業生態園區入口→25分鐘→礦場辦公廳遺址→25分鐘（經十分古道）→茗寮坑礦業生態園區入口（茗寮坑礦業生態園區入口→50分鐘→十分古道嶺頭福德宮）

■步道路況：☆☆☆☆（園區主步道。十分古道為泥土小徑，路況☆☆☆）

■交通資訊：

　【自行開車】中山高濱海交流道下，右轉水源路，過水源橋後，直行東勢街，約3公里，至暖東峽谷風景區，續行東勢坑產業道路約2.6公里，道路盡頭，即為茗寮坑礦業園區入口。

　【大眾運輸】基隆市公車603僅僅抵達暖東峽谷風景區。須步行2.6公里（約1小時）

■附近景點：十分古道、五分山、暖東峽谷。

■旅行建議：順遊暖東峽谷。或續行十分古道至嶺頭福德宮，由福德宮至五分山約1小時。

●茗寮坑煤礦生態園區石頭厝遺跡

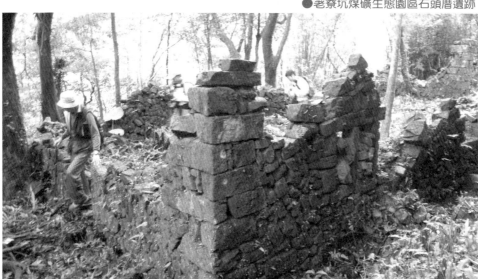

91 中正公園步道 神社遺跡、主普壇、觀音塑像、基隆港

基隆最熱門的山丘公園、眺望基隆港灣風情

　　基隆中正公園，俯臨基隆港，交通便利，是一處大眾化的熱門景點。登山口在信二路消防隊的對面，消防隊旁有信二立體停車場，停車相當方便。中正公園入口有一座高大的牌坊，是日治時代基隆神社的鳥居改建的，而上山這條筆直而寬闊的石階路，是昔日的神社參道。

　　爬上這幾十階的石階，來到上方的廣場。廣場右前方有一棵高高的波羅蜜樹，是胡適先生在民國42年（1953年）訪問基隆時親手種植的。波羅蜜樹旁有石階路，續爬向更上方的平台。石階路的右旁有一座小庭池，庭池內有一座日式石燈籠，是昔日基隆神社的遺跡之一。

　　爬上石階，來到第二層平台，入口又有一座牌坊，前面這棟黃瓦紅柱的中國式建築，就是基隆市忠烈祠了。忠烈祠為基隆神社的遺址，牌坊左右兩側各有一座石獅子，也是神社的遺物。

　　從忠烈祠旁的步道上行，來到更上方的廣場，這裡有一座4層樓高的牌坊式樓塔建築，名為「主普壇」。「主普壇」是基隆市中元節普渡時的祭場，1樓設有「中元節祭文物館」，是全台僅見的中元節祭文物館。農曆7月15日中元普渡，是台灣重要的宗教民俗，而以基隆市舉辦的祭拜規模最大。

　　主普壇前有廣場，可以眺望基隆港的港灣景色。由此續行，先走一小段馬路，再接步道，約7、8分鐘，就爬抵大佛禪院。山頂有一座巨大白色觀音佛像是基隆中正公園著名的地標。觀音佛像前的廣場地勢較高，更是眺望基隆港灣的好地點。廣場上也有小朋友喜愛的電動小汽車，是一處適合闔家出遊的景點。

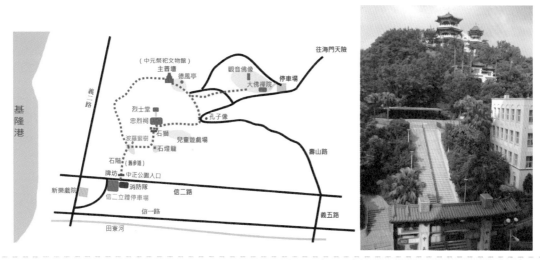

●中正公園牌樓及山丘上的主普壇

■路程時間：中正公園入口→8分鐘→忠烈祠→6分鐘→主普壇→10分鐘→大佛禪院（觀音佛像）

■步道路況：☆☆☆☆☆（路況良好，以石階路為主）

■交通資訊：

　【自行開車】中山高基隆端交流道下，接中正路，右轉信二路，至公園入口牌樓（對面為信二立體收費停車場），或直行，再左轉壽山路直接上山。

　【大眾運輸】搭乘基隆市公車101、103至市政府站下，或501、502路，至二信循環站下車，由信二路公園入口牌樓上山。

■附近景點：二沙灣砲台（海門天險）、廟口夜市。

■旅行建議：可順遊廟口夜市或二沙灣砲台。

●從中正公園眺望基隆港灣

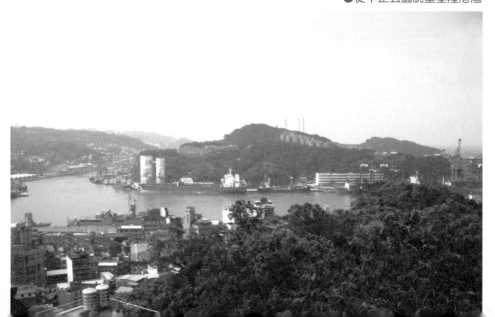

92 五坑山步道 <small>總督府古碑、砲台遺跡、夫妻樹</small>

尋訪砲台古碑夫妻樹，眺覽八斗子綺麗海岸風光

　　五坑山步道，又稱「總督嶺古道」，登山口位於基隆市的深澳坑路141巷。走至巷底，溪畔洗衣亭旁的小徑即是登山口，循著指標方向，走一小段山溝旁的水泥路，隨即進入了綠竹筍林區。竹林泥路平緩，走來怡然自在。穿過竹林之後，變為土階上坡路；幾分鐘後，爬上山稜，又變為平緩的土路。遇見一座輸電線桿柱後，來到了岔路。右往總督府牌碑及五坑山，左往夫妻樹。

　　取右行，循稜緩緩爬坡，即抵達總督府牌碑處。一根長長的石柱，刻字已模糊，僅「總督府」三字仍清晰可辨。這塊古碑就是「總督嶺古道」命名的由來了。石碑立於明治35年（1902年）6月3日，為當時軍事管制區的界碑。過古碑，山徑轉為陡上，名為「好漢坡」，僅一小段爬坡，就抵達五坑山砲台遺址，砲台僅剩部分殘垣遺跡。五坑山的基石位於砲台土丘的上方。五坑山，又稱「深澳坑山」，海拔145公尺，山頂也有戰壕遺跡。

　　從五坑山砲台遺址，續行約兩分鐘，來到一處空曠地，為觀海平台，是五坑山視野最佳處，可觀賞日出及山海美景。觀景平台另一邊有陡下的土階，號稱「101小天梯」，抵達下方，山徑又變為平緩，不久即遇岔路。由此取右行，可出深澳坑路109巷的登山口，取左行，約3分鐘就即看見前方路旁的斜坡有兩棵樹相依偎，就是當地著名的「夫妻樹」了。夫妻樹的樹幹並不大，但露出土外的板根竟長達10公尺以上。由夫妻樹續行，不久即可返抵剛才往五坑山總督府古碑的岔路口，再循原路下山，約10分鐘即返抵141巷的登山口。

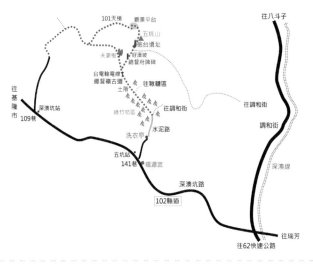

●五坑山步道

■路程時間：

　　深澳坑路141巷口→15分鐘→總督府牌碑→5分鐘→五坑山觀景平台→6分鐘→（經101天梯）接回主步道→3分鐘→夫妻樹→15分鐘→深澳坑路141巷口

■步道路況：☆☆☆

■交通資訊：

　　【自行開車】中山高濱海交流道（暖暖）下，接62號快速公路，至16K下八斗子交流道，遇第一個紅綠燈，左轉深澳坑路（102縣道），直行至深澳坑141巷口。

　　【大眾運輸】從基隆市區搭基隆客運（基隆－瑞芳或金瓜石），至五坑口站下車。

■附近景點：八斗子濱海公園（潮境公園）、望幽谷、國立海洋科技博物館。

■旅行建議：可順遊八斗子國立海洋科技博物館。

●五坑山觀景平台眺望基隆嶼

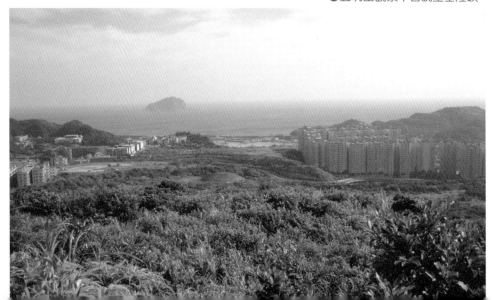

93 情人湖步道 湖泊、砲台、賞鷹、觀海
擁有湖山景色，海岸風光，更有砲台歷史古蹟

　　基隆的情人湖是一座位於大武崙山區的窪地，由數條溪澗匯流蓄水而形成的湖泊，湖面形狀如五爪，因此湖岸曲折而富於變化，附近森林茂密，湖光山色怡人，湖區規劃有觀景亭、吊橋等遊憩設施，是基隆近郊著名的旅遊景點。

　　情人湖的步道是由「環湖步道」及「環山步道」交織而成，環湖步道沿途林壑幽美，波光瀲灩，湖色美麗，步道平緩好走，沿途也有觀景平台及涼亭坐椅，可以休憩賞景。繞湖一周約30分鐘。

　　環山步道可走大圈或小圈的環狀路線，約30至50分鐘。環山步道至高處則可眺覽大武崙海岸風光。這裡是基隆著名的賞鳥地點，尤其是這一帶山區是北台灣最容易發現老鷹蹤影的地點，特別是秋冬之際，常見老鷹飛翔於天際。

　　環山步道有兩條支線步道可通往大武崙海灘。一條為海興路森林步道，從城堡造型的觀景樓塔旁的小徑進入，步道全長900公尺，為傳統的森林泥土山徑，走來舒適怡人，出口有一間福德廟。另一條從環山步道高處以石階路通往大武崙沙灘，沿途山海風光，美不勝收。

　　情人湖毗鄰大武崙砲台，兩處景點連成一氣。大武崙砲台創建於清代，現有的規模大武崙砲台的構造及規模，則是日治時代所改建的，營盤、砲台基地、彈藥庫、水井、避彈坑、石垣等設施，保存完整，頗具思古幽情。

　　情人湖步道有湖光山色及海岸風景，又有砲台歷史遺跡，自然美景與歷史風情兼具。若夏日來訪，還可以在大武崙海灘戲水消暑。

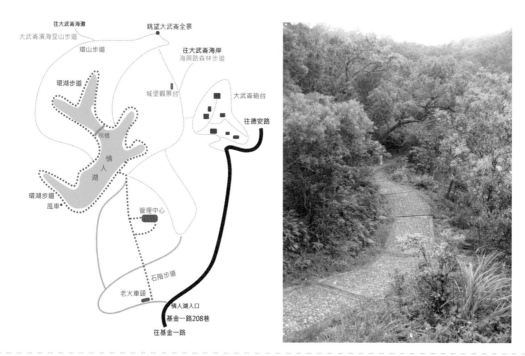

●情人湖步道

■路程時間：

　環湖步道繞湖一周約30分鐘，而環山步道可走大圈或小圈，約30～50分鐘。

■步道路況：☆☆☆☆（環湖步道路況良好，環山步道較有起伏）

■交通資訊：

　【自行開車】北二高基金交流道下，左轉往金山方向，沿著基金一路前行，右轉208巷，即
　　　　　　　可到達。

　【大眾運輸】搭乘基隆客運（往萬里金山）於情人湖站下車（208巷巷口），步行約25～30
　　　　　　　分鐘。

■附近景點：大武崙砲台、大武崙海灘、外木山自行車道。

■旅行建議：可順遊大武崙砲台。

●情人湖

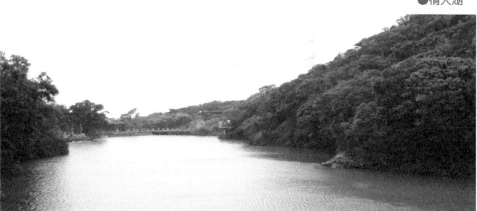

94 磺潭觀海步道 親水公園、自行車道、北海風光

社區營造的模範生，打造出鄉村麗緻的水山步道

　　磺潭，坐落於北海岸萬里的鄉間，位於磺溪與員潭溪的交會處，原是沒落的農村，後來居民成立社區發展協會，致力於社區營造，獲得政府補助，將現有的水岸空間與荒蕪的農田，打造為自然步道及溪岸公園，環境幽雅怡人，因而獲得新北市社區營造評比第一名的優異成績。

　　從濱海公路（台二線）大鵬派出所對面的員潭路進入，前行約1公里多，抵達圓潭橋，這裡是磺溪、員潭溪交會處。過橋後，左右兩側都有停車場。左側是溪岸親水公園；右側的停車場旁則是員潭觀海步道的前山入口，可登上附近山丘，眺覽金山萬里一帶的北海岸風光。兩條步道呈環狀，可以連走。

　　親水公園擁有青青草地，沿著園內小徑前行，抵達仁和橋後，兩邊的溪岸都有步道，這裡是彩楓步道的起點，人行步道與自行車道並行，溪岸種植了不少楓樹，因此命名為「彩楓步道」。途中有一座景觀橋橫跨員潭溪，兩岸的步道在此會合，橋上有木造的涼亭，是欣賞溪流風景的最佳位置。

　　續行彩楓步道，終點有一間小土地公廟福安宮。過馬路，循指標就可接上磺潭觀海步道的後山入口。這條步道長約1.1公里，全程為石階路，緩緩爬上山丘，沿途有農民開墾的竹林及農圃，爬到分水嶺，有岔路通往附近高處的觀景亭。這裡視野遼闊，前有北海風光，後方是陽明山國家公園的群山峻嶺。

　　回到分水嶺，續沿著石階路下行，約十來分鐘，抵達觀海步道前山入口的停車場，完成環狀的路線。附近也有一座生態公園，並有一條木棧道沿著磺溪，可欣賞這一條水色略濁而帶有硫味的特殊溪流景觀。

●觀海步道

■路程時間：圓潭橋→20分鐘→福安宮→15分鐘→觀海步道觀景亭→15分鐘→圓潭橋

■步道路況：☆☆☆☆☆（彩楓步道）　☆☆☆（觀海步道）

■交通資訊：

　　【自行開車】北二高萬里交流道下，接台二線往萬里、金山方向，過核二廠，至北基加油
　　　　　　　　站前左轉進入產業道路（約台二線44Ｋ處），再接員潭路，即可抵達萬里礦
　　　　　　　　潭社區。

　　【大眾運輸】搭乘基隆客運（基隆－金山）或福和客運1552（福和橋－金山）、聯營公車
　　　　　　　　1226（淡水－基隆）至大鵬里站下車，步行約1.5公里（20～25分鐘）。

■附近景點：金包里老街、金山溫泉、獅頭山公園、金山海水浴場、野柳風景區。

■旅行建議：可順遊金山、野柳風景區。

●彩楓步道

95神祕海岸步道　美麗海岸、燭台雙嶼、獅頭山公園
別有洞天的神祕海岸，近距離欣賞燭台雙嶼美景

　　北海岸的金山有一處神祕海岸，就在燭台雙嶼附近的海岸，綿延約數百公尺。過去戒嚴時期，這處海岸有駐軍防守，禁止遊客接近，這處美麗的海岸便擁有了「神祕海岸」的名稱。

　　這裡的海岸擁有北海岸紋理優美潔白的岩石。神祕海岸可以從獅頭山公園的中正亭往下走，或由水尾漁港前往。從水尾漁港出發，繞著海岸線走，更能體會這片海岸的美麗。從水尾漁港沿著馬路直走到底，遇見防波堤；步上石階，越過防波堤後，海岸出現一高聳的岩壁，岩壁有一裂洞，洞口窄，僅能容身通行，稱做「一線洞」。洞深不長，兩邊透光，幾步路便可穿過，宛若進入桃花源。

　　洞外就是神祕海岸了。岩岸岩石紋理優美，岩石與海水交會處，礁石多綠藻，離海稍遠處的岩石，岩面皙白而又出現橘褐色的自然彩繪，極為美麗。海岸並無正式的步道，但岩石之間起伏平緩，不難通行。在岩縫綠藻間，則有不少螃蟹竄行。繞過前方的小岬，就看到了燭台雙嶼。前方海岸更有大片細白岩石，為神祕海岸最美之處。

　　海岸有步道可爬往獅頭山海濱公園的中正亭。爬到稍高處時，可望見小岬另一端的一處小海灘，這處海灘是金山岬角唯一的小沙灘。再往上走，約3、4分鐘，就來到了中正亭。這裡是欣賞燭台雙嶼的最佳位置。

　　沿著獅頭山公園的步道，途中有指標左轉岔路，返回水尾漁港。水尾漁港建有一座景觀橋跨過員潭溪，過橋之後，就是昔日的舊金山海灘。綿延的細白沙灘，漫步海灘，望著大海藍天，令人心曠神怡。

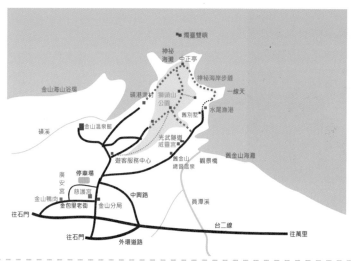

●神祕海岸一線洞

■路程時間：

水尾漁港（景觀橋）→10分鐘→一線洞→15分鐘→神祕海岸→10分鐘→中正亭
中正亭→20分鐘→獅頭山公園入口（停車場）　中正亭→20分鐘→水尾漁港（支線步道）

■步道路況：☆☆（海岸路線無正式步道，行走注意安全）

■交通資訊：

【自行開車】北二高基隆交流道下，接台二線至金山右轉中興路，接民生路至水尾漁港。

【大眾運輸】搭乘國光客運、皇家客運（台北－金山）、基隆客運（基隆－金山）、淡水
　　　　　　客運（板橋－金山），至金山站。

■附近景點：燭台雙嶼、光武隧道、金包里老街、金山溫泉、金山海水浴場。

■旅行建議：可順遊金包里老街，金山遊客服務中心有提供自行車出租服務。

●神祕海岸步道

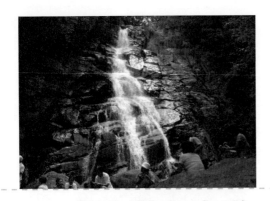

96 青山瀑布步道 瀑布、溪流、水圳、賞楓
清涼消暑的森林浴賞瀑踏青路線

　　青山瀑布位於台北縣石門鄉老梅溪上游，步道長約1.3公里，平緩易行，有瀑布、溪谷、水圳的景觀，是是一條相當大眾化的清涼消暑路線。

　　青山瀑布，舊名「尖山湖瀑布」，瀑布原本隱於溪流上游的深林，於石門鄉（石門區）南境毗鄰陽明山國家公園，闢建步道後，已成為一處適合郊遊踏青的好去處。炎炎夏日之際，扶老攜幼徜徉於這條平緩舒適、又有林蔭遮蔽的步道，清涼消暑，而沿途又有潺流水圳，舒適怡人。

　　從濱海公路石門老梅附近轉往豬槽潭，前行約5公里，即抵達青山瀑布的登山口。爬上一百二十幾階的石階路，隨後就是平緩好走的水圳路了。步道旁潺潺清澈的水流，是崁底寮圳，取自老梅溪中游的溪水，以灌溉豬槽潭一帶的農田。步道與水圳平行，沿途聽水聲涼涼。約20分鐘，抵達崁底寮水圳的老梅溪引水口。老梅溪有清澈的流水，溪水涼涼，溪石纍纍，很多遊客在此休憩戲水。

　　要探訪青山瀑布，還得再往上爬。由此而上，溪谷漸陡漸狹，步道變為傳統山徑，僅以溪石鋪設的簡易石階，並架有木橋渡溪，山徑沿著溪岸上行，景觀愈為原始。可看見山蘇附生於巨樹上，亦不時可見清澈溪潭及流水激湍，大約10分鐘就可抵達青山瀑布。青山瀑布高約3層樓，瀑布自崖頂奔騰而下，瀑水激石，水花四濺，山風吹拂，瀑雨飛舞。瀑布附近有不少楓樹，夏日造訪，可清涼消暑；秋日來訪，則有楓紅層層，更有一番殊異景色。青山瀑布附近有尖山湖步道及紀念碑，也可以順道一遊。

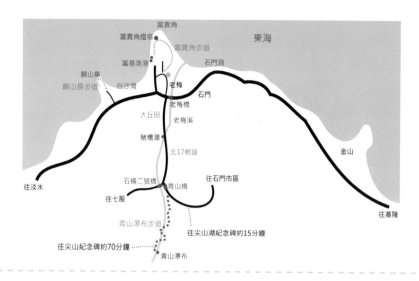

■路程時間：青山瀑布步道入口→20分鐘→步道終點→15分鐘→青山瀑布

■步道路況：☆☆☆（前段水圳路平緩，後段山徑稍有起伏）

■交通資訊：

　【自行開車】北二高下基隆交流道，接台二線，經萬里、金山、至石門，過老梅溪22橋後，左轉往豬槽潭（北17鄉道），直行約6公里，抵達青山瀑布入口。

　【大眾運輸】搭乘基隆客運（基隆─金山）、淡水客運（淡水─金山）至老梅站。老梅國小前搭社區巴士至青山瀑布步道入口（週日停駛）。可上網查詢時刻表。

■附近景點：老梅公園、富貴角步道、尖山湖步道。

■旅行建議：可順遊尖山湖步道。由登山口上行約15分鐘即可抵達尖山湖紀念碑。

●青山瀑布步道

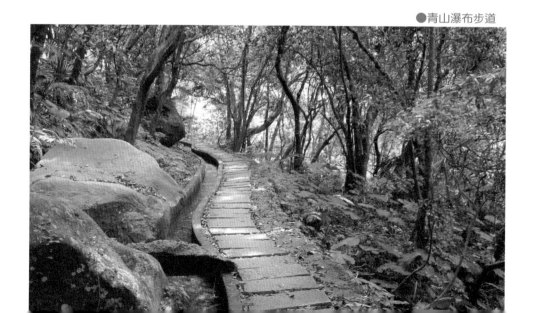

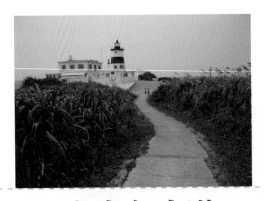

97 富貴角步道 <small>燈塔、風稜石、石槽海岸</small>
台灣本島最北端的燈塔，岬角風光美麗吸睛

　　富貴角位於台灣最北端的凸出海岬，最早荷蘭人將富貴角記為「Hoek」，意思是指海岬，閩南語音譯為「富基角」，日治時代才更名為「富貴角」。早期住在此地的平埔族人，稱此地為「打濱」或「打鞭」，亦為海岬之意。

　　富貴角屬於緩斜的岬角地形，海拔高度約33公尺，富貴角步道沿著海岬海岸，可欣賞岬角海岸風光，沿途平緩好走，是一條很大眾化的觀光休閒步道。富貴角步道以地質景觀取勝。海岸散落著大小嶙峋的風稜石，屬於礁岩地形，不過海岬東側的老梅海岸，卻有一片綿延的沙灘及沙丘地形。富貴角步道有小徑與這片沙灘相連。

　　走到海岬頂端附近，就可看見台灣最北端的富貴角燈塔。富貴角燈塔是日本領有台灣之後，所建造的第一座燈塔。明治29年（1896年）4月興工，次年完工。塔身為八角形鐵造，外漆黑白色平行相間條紋，歷經戰爭歲月及戰後重修。民國51年（1962年），改建為八角形混凝土塔，仍漆原有的黑白色平行相間條紋。富貴角燈塔高14.3公尺，照射遠及19海浬。

　　過了富貴角燈塔，約續行10分鐘，即可繞回富基漁港。由富基漁港出發，繞行富貴角一圈，路程約1小時。富基漁港是北海岸著名的觀光漁市，可現場採買生鮮，再委由漁港餐廳代為烹煮。

　　富基漁港附近的老梅公園，有成風剪樹的特殊景觀。原本應是挺直生長的榕樹，卻長得低矮，順著風勢，歪斜橫生，令人感受到海岸植物為適應惡劣的自然環境所展現的生命力。這裡有十幾棵榕樹密集生長在一起，形成一片風剪樹林。樹蔭下設有石桌石椅，成了遊客休憩野餐的理想場所，可以順道一遊。

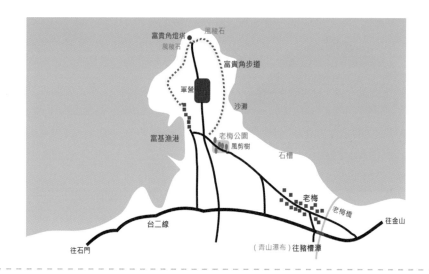

■路程時間：繞行富貴角一圈，路程約50～60分鐘。

■步道路況：☆☆☆☆☆

■交通資訊：

　　【自行開車】從淡水或基隆走台二線往石門，依指標轉入富基漁港。

　　【大眾運輸】搭乘基隆客運（基隆－金山）、淡水客運（淡水－金山）至富基漁港。

■附近景點：富基漁港、老梅公園、老梅石槽、白沙灣、麟山鼻步道。

■旅行建議：可順遊老梅公園欣賞風剪樹及老梅石槽海岸。夏日注意防曬。

●富貴角步道

98 麟山鼻步道 風稜石、石滬、野百合花

台灣美麗的鼻尖，風稜石奇觀與石滬遺跡

　　麟山鼻與富貴岬位於台灣本島的北端，都是80萬年前大屯火山爆發，熔岩流經此處所形成的，地質以安山岩為主。安山石經過長年風化，形成了獨特、有稜有角的風稜石，粗獷原始，以麟山鼻的海岸分布尤其多。

　　兩個海岬之間，因為海水潮流在兩岬之間的沿岸不斷沖刷，將砂粒堆積鋪展而形成一公里長的沙灘，就是著名的白沙灣。麟山鼻與白沙灣相鄰，沿著白沙灣的沙灘就可步行至麟山鼻岬角。而遊客中心前也有步道或車道可前往麟山鼻。抵達道路盡頭處的麟山鼻農漁休閒園區（白沙灣海濱育樂中心）。步道入口就在路底的右側。麟山鼻步道沿著岬角的海岸繞一圈，可欣賞此地最著名的風稜石景觀及北海岸最完整的石滬遺跡。

　　這裡的海岸遍布著稜角分明的風稜石，山坡上也生長野百合花。麟山鼻曾是北台灣野百合最密集的生長區域，後來因為民眾濫採而逐漸消失。目前進行復育，山坡又出現野百合的蹤跡。麟山鼻海岸也有著名的石滬景觀，退潮時，爬上麟山鼻岬角的高處時，從岬角高處俯瞰就可清楚看見完整的石滬形狀。

　　麟山鼻岬角，海拔僅30公尺，是一處低矮的岬角，原稱「鼻尾鼻」或「鼻尾頭」，日治時代才改名為麟山鼻。這裡接近台灣本島的最北端，所以麟山鼻又有「台灣的美麗鼻尖」的美譽。麟山鼻岬角地勢不高，無論是完整繞一圈岬角，或是爬上岬角高處眺覽風景，約一個小時就可走完。

　　麟山鼻漁港旁有新建自行棧道，棧道沿著海岸，再接鄉間小路，可以通往附近的水口民主公王宮及水車公園，亦可順道前往一遊。

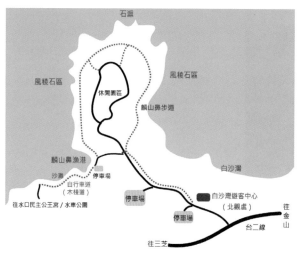

●白沙灣海水浴場

■路程時間：繞行麟山鼻步道一圈約1個小時。白沙灣遊客中至步道入口約15～20分鐘。

■步道路況：☆☆☆☆（路況良好）

■交通資訊：

　　【自行開車】走台二線淡水往三芝方向，過三芝後約3公里至白沙灣（北觀風景區管理處標
　　　　　　　誌），左轉直行即可抵達。或從北二高基隆交流道下，走台二線往白沙灣。

　　【大眾運輸】搭乘淡水、基隆或國光客運，至北觀風景區管理處下車。步行20分鐘。

■附近景點：白沙灣、富貴角步道、富基漁港。

■旅行建議：沿途無遮蔭，夏日注意防曬。

●麟山鼻海岸

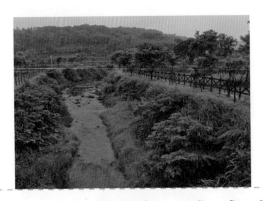

99 大坑溪三生步道 賞櫻、水岸、鄉野風情
三芝鄉間充滿田園綠意的賞櫻步道

　　三生步道位於三芝新庄村，是經濟部水利局整治大坑溪之後，沿著溪岸所闢建的一條長兩公里的步道。步道兩側有農田，附近山坡層層梯田，充滿鄉野風情。這條溪岸步道除了提供遊客遊憩，也是農家出入及運送農產品的道路，兼顧「生產」、「生活」、「生態」三種功能，因而取名為「三生步道」。

　　從步道入口的十七號橋出發，沿著大坑溪的溪岸走往上游，步道或在右岸，或在左岸，兩岸有橋樑相互串連。步道沿途種植成排的櫻花樹，每年3月櫻花盛開時，整條溪望過去，一片櫻海，景色豔麗，常吸引不少遊客造訪。

　　櫻花季節過了之後，三生步道由絢爛歸於平靜，純然是鄉間的田園綠意。這條步道寬闊平坦，沒有任何的石階，很適合悠閒漫步。步道兩側的田園，不時可看見白鷺及黃鷺在水田濕地裡覓食，田園風光，恬靜怡人。

　　愈往上游，兩側的谷地漸狹，山坡一層層的梯田，而更遠處的山間聚落就是以梯田景觀著名的橫山村了。約二十來分鐘，抵達步道終點大坑橋，接鄉間產業道路，眼前仍是充滿綠意的鄉村田園景致。幾十公尺外的道路左側有一拱橋過溪，茂密的大榕樹下有一座古樸的石砌小土地公廟，附近山坡還有不少古樸的紅磚古厝。可以沿著鄉間小路續行，尋訪附近的古厝及欣賞梯田風光。

　　循原路返回十七號橋，橋頭另一側的岔路口立有一座「水口民主公王宮」的牌樓，續行約1、2公里，可抵達水口民主公王宮，是當地村民的信仰中心。廟旁有一座水車公園，可以順道一遊。由水車公園續行約半公里，即是海濱，有自行車道及步道通往附近的麟山鼻岬角。

●大坑溪三生步道

■路程時間：十七號橋→30分鐘→大坑橋→2分鐘→大樹下石砌土地公廟

■步道路況：☆☆☆☆☆（路況極佳，老少咸宜）

■交通資訊：

　　【自行開車】從淡水或基隆走台二線往三芝，至台二線約20.8K轉入舊台二線，前行約200公尺，抵達十七號橋。

　　【大眾運輸】搭乘捷運淡水線至淡水，轉搭往三芝的社區巴士至「新庄仔站」下車。

■附近景點：水口民主公王宮、水車公園、麟山鼻岬角。

■旅行建議：可順遊水口民主公王宮及水車公園。

●大坑溪三生步道

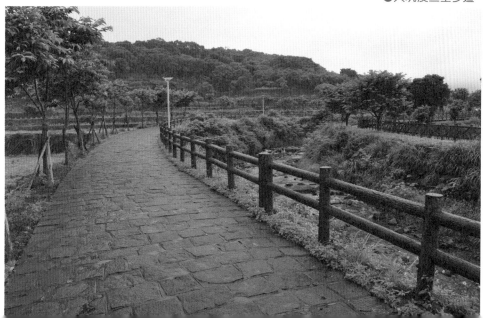

100 滬尾砲台公園 草原、砲台遺跡
高爾夫球場蛻變成青青草原公園

　　滬尾砲台公園位於淡水高爾夫球場旁，原本是淡水球場的第六、七號球道，後來台北縣（新北市）政府向球場收回縣有地，闢建為滬尾砲台公園，占地計8公頃。由於曾經是高爾夫球場用地，因此公園內擁有大片草坪，視野開闊，綠意盎然，成為休閒的好去處。許多新人選擇來這裡拍攝婚紗照片。

　　滬尾砲台公園並不是淡水著名的國家二級古蹟滬尾砲台，兩地相距約1公里。從滬尾砲台旁邊的淡水高爾夫球場左側的小馬路進入，沿著球場的圍牆外前行就可抵達滬尾砲台公園。

　　滬尾砲台公園以草原為主。公園入口處有二座木製涼亭，除此之外，並沒有太多都市公園常見的兒童遊樂場或運動設施，而是以原有的球場草原景觀為主。砲台公園分為南北兩區，南區為大草坪區，有上下坡兩處草坪，兩處草坪各有一條平緩的步道，而上下草坪之間的小坡有茂密的相思樹及石椅，可供遊客休憩之用。上層草坪的更上方，就是淡水高爾夫球球場了。另一區則是植物解說區，以樹林景觀為主，林間有棧道及砲台遺跡。林間空曠處也有怡人的小草坪，比起南區開闊的草原，這裡更為幽靜。

　　抵達棧道的上方處，有一廢棄的碉堡。不遠處另有一座水泥碉堡掩體，僅露出一方形的射口，裡頭有堅固的水泥工事。導覽資料寫說，這砲台同屬於「北門鎖鑰」（滬尾砲台），修築於清朝末年，用以防禦北台灣沿海地區。然而碉堡掩體經過重修，已無古意。

　　淡水球場曾是清法戰爭的古戰場，如今公園內已無歷史遺跡可尋訪，卻是一處很適合新人拍攝婚紗、夫妻情侶或全家老小前來踏青郊遊的景點。

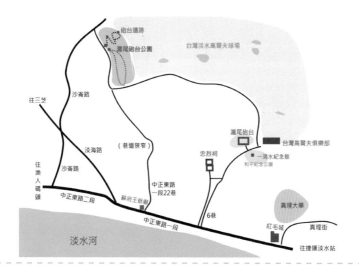

■路程時間：滬尾砲台公園繞一圈約1小時。

■步道路況：☆☆☆☆☆（路況極佳，老少咸宜）

■交通資訊：

　【自行開車】自淡水捷運總站往淡海方向行約1.5公里，循指標右轉往淡水高爾夫球場，續
　　　　　　　從淡水高爾夫球場旁道路繼續前進約1公里，即抵達滬尾砲台公園。

　【大眾運輸】捷運淡水線淡水站下車，轉搭紅26接駁公車或社區巴士8號至淡水高爾夫球場
　　　　　　　站，步行約1公里（15～20分鐘）至滬尾砲台公園。

■附近景點：滬尾砲台、一滴水紀念館、漁人碼頭、淡水老街。

■旅行建議：可順遊滬尾砲台及淡水各古蹟景點。

●滬尾砲台公園

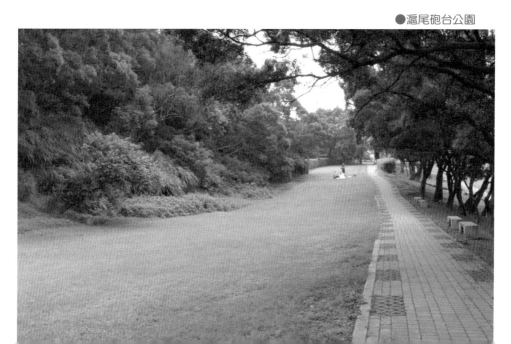

朱雀文化與你一起品味生活

EasyTour 新世代旅行家系列

EasyTour008　東京恰拉：就是這些小玩意陪我長大／葉立莘　定價299元

EasyTour016　無料北海道：不花錢泡溫泉、吃好料、賞美景／王水　定價299元

EasyTour023　達人帶你遊香港：亞紀的私房手繪遊記／中港亞紀　定價250元

EasyTour024　金磚印度：12大都會商務＆休閒遊／麥慕貞Marta Mai　定價380元

EasyTour027　香港HONG KONG：好吃、好買，最好玩（2014版買買買買回家特輯）／王郁婷、吳永娟
　　　　　　　定價299元

EasyTour029　環遊世界聖經／崔大潤、沈泰烈　定價680元

EasyTour030　首爾打工度假：從申辦、住宿到當地找工作、遊玩的第一手資訊／曾莉婷、卓曉君　定價320元

EasyTour031　新加坡Singapore好逛、好吃，最好買：風格咖啡廳、餐廳、特色小店尋味漫遊／諾依
　　　　　　　定價299元

Hands 我的手作生活系列

Hands003　1天就學會鉤針：飾品＆圍巾＆帽子＆手袋＆小物／王郁婷　定價250元

Hands005　我的第一本裁縫書：1天就能完成的生活服飾・雜貨／真野章子　定價280元

Hands007　這麼可愛，不可以！：用創意賺錢，5001隻海蒂小兔的發達之路／海蒂Heidi　定價280元

Hands008　改造我的牛仔褲：舊衣變新變閃亮變小物／施育芃　定價280元

Hands013　基礎裁縫BOOK：從工具、縫紉技法，到完成日常小物＆衣飾／楊孟欣　定價280元

Hands014　實用裁縫的32堂課：最短時間、最省布料製作服飾和雜貨／楊孟欣　定價280元

Hands015　學會鉤毛線的第一本書：600張超詳盡圖解必學會／靚麗出版社　定價250元

Hands016　第一次學做羊毛氈：10分鐘做好小飾品，3小時完成包包和小玩偶／羊毛氈手創館　定價280元

Hands018　羊毛氈時尚飾品DIY：項鍊、耳環、手鍊、戒指和胸針／小山明子　定價280元

Hands019　一塊布做雜貨：圓點格紋、碎花印花＆防水布做飾品和生活用品／朱雀文化編輯部企畫　定價280元

Hands020　我的手作布書衣：任何尺寸的書籍、筆記本都適用的超實用書套／up-on factory　定價280元

Hands021　我的第一本手作雜貨書：初學者絕不失敗的22類創意手工實例教學／CR＆LF研究所、
　　　　　永島可奈子　定價280元

Hands026　帶1枝筆去旅行：從挑選工具、插畫練習到親手做一本自己的筆記書／王儒潔　定價250元

Hands027　跟著1000個飾品和雜貨來趟夢想旅行：集合復古、華麗、高雅和夢幻跨越時空的好設計／
　　　　　Kurikuri編輯部編　定價320元

Hands028　第一隻手縫泰迪熊：設計師量身定做12隻版型，創作專屬Teddy Bear！／迪兒貝兒Dear Bear
　　　　　定價320元

Hands029　裁縫新手的100堂課：520張照片、100張圖表和圖解，加贈原尺寸作品光碟，最詳細易學會！／
　　　　　楊孟欣　定價360元

Hands030 暖暖少女風插畫BOOK：從選擇筆類、紙張，到實際畫好各種人物、美食、生活雜貨、
動物小圖案和上色／美好生活實踐小組 編著 潘純靈繪圖 定價280元
Hands031 小關鈴子的自然風拼布 ：點點、條紋、花樣圖案的居家與戶外生活雜貨／小關鈴子 定價320元
Hands032 蝴蝶結：80款獨家設計時尚飾品和生活雜貨／金幼琳 定價360元
Hands033 幫狗狗做衣服和玩具／李知秀Tingk 定價380元
Hands034 玩玩羊毛氈：文具、生活雜貨、旅行小物和可愛飾品／林小青 定價320元
Hands035 從零開始學木工：基礎到專業，最詳細的工具介紹＋環保家具DIY／禹尚延 定價360元
Hands036 皮革新手的第一本書：圖解式教學＋Q＆A呈現＋25件作品＋影像示範，一學即上手！／
楊孟欣 定價360元
Hands037 北歐風！洛塔的布雜貨：風靡歐、美、日，超人氣圖樣設計師的經典作品／
洛塔‧詹斯多特（Lotta Jansdotter） 定價360元
Hands038 插畫風可愛刺繡小本本：旅行點滴VS.生活小物～玩到哪兒都能繡／
刺繡◎娃娃（潘妮達‧妍席莉諾帕昆）／插畫◎潘（妮塔‧齊娜萊） 定價250元
Hands039 超簡單毛線書衣：半天就OK的童話風鉤針編織／布丁（Pudding Choc） 定價250元
Hands040 手作族最想學會的100個包包Step by Step：1100個步驟圖解＋動作圖片＋版型光碟，新手、
高手都值得收藏的保存版／楊孟欣 定價450元
Hands041 純手感北歐刺繡：遇見100%的瑞典風圖案與顏色／卡琳‧荷柏格（Karin Holmberg）
定價350元
Hands042 不只是繡框！100個手作雜貨、飾品和生活用品／柯絲蒂‧妮爾 Kirsty Neale 定價360元

Lifestyle 時尚生活系列

LifeStyle002 買一件好脫的衣服／季衣 定價220元
LifeStyle008 10萬元當頭家：22位老闆傳授你小吃的專業知識與技能／李靜宜 定價220元
LifeStyle009 百分百韓劇通：愛戀韓星韓劇全記錄／單蕎 定價249元
LifeStyle010 日本留學DIY：輕鬆實現留日夢想／廖詩文 定價249元
LifeStyle013 去他的北京／傅主席 定價250元
LifeStyle015 安琪拉的烘焙廚房：安心放手做西點／安琪拉 定價250元
LifeStyle016 我的夢幻逸品：絕對挑起你購買慾望的風格小物／鄭德音、李小敏、郝喜每 定價250元
LifeStyle017 男人的堅持：品味與學習40例／PANDA 定價250元
LifeStyle018 尋找港劇達人：經典＆熱門港星港劇全紀錄／羅生門 定價250元
LifeStyle020 跟著港劇遊香港：經典&熱門場景全紀錄／羅生門 定價250元
LifeStyle021 低碳生活的24堂課：小至馬桶大到棒球場的減碳提案／張楊乾 定價250元

LifeStyle022　跟著酒莊主人品酒趣：從深入酒鄉亞爾薩斯認識葡萄開始，到選擇最適合自己的一瓶酒／瑪琳達、黃素玉　定價360元

LifeStyle023　943窮學生懶人食譜：輕鬆料理＋節省心法＝簡單省錢過生活／943　定價250元

LifeStyle024　LIFE家庭味：一般日子也值得慶祝！的料理／飯島奈美　定價320元

LifeStyle025　超脫煩惱的練習／小池龍之介　定價320元

LifeStyle026　京都文具小旅行：在百年老店、紙舖、古董市集、商店街中，尋寶／中村雪　定價320元

LifeStyle027　走出悲傷的33堂課：日本人氣和尚教你尋找真幸福／小池龍之介　定價240元

LifeStyle028　圖解東京女孩的時尚穿搭／太田雲丹Uni Ohta　定價260元

LifeStyle029　巴黎人的巴黎：特搜小組揭露，藏在巷弄裡的特色店、創意餐廳和隱藏版好去處／芳妮‧佩修塔、艾默婷‧佩修塔、安芙洛‧布魯內、凱瑟琳‧達黑、九重加奈子、莉莉小姐　定價320元

LifeStyle030　首爾人氣早午餐brunch之旅：60家特色咖啡館、130道味蕾探險／STYLE BOOKS編輯部編著　定價320元

Lifestyle031　LIFE2平常味：這道也想吃、那道也想做！的料理／飯島奈美　定價320元

Lifestyle032　123人的家：好想住這裡！來看看這些家具公司員工的單身宅、兩人窩、親子空間，和1,727個家居角落／Actus團隊　定價770元

Lifestyle033　甜蜜巴黎：美好的法式糕點傳奇、食譜和最佳餐廳／麥可保羅 Michael Paul　定價320元

Magic 魔法書系列

Magic004　6分鐘泡澡瘦一身：70個配方，讓你更瘦更健康美麗／楊錦華　定價280元

Magic008　花小錢做個自然美人：天然面膜、護膚護髮、泡湯自己來／孫玉銘　定價199元

Magic009　精油瘦身美顏魔法／李淳廉／著，香草魔法學苑/企畫　定價230元

Magic010　精油全家健康魔法：我的芳香家庭護照／李淳廉　定價230元

Magic013　費莉莉的串珠魔法書：半寶石‧璀璨‧新奢華／費莉莉　定價380元

Magic014　一個人輕鬆完成的33件禮物：點心‧雜貨‧包裝DIY／金一鳴、黃愷縈　定價280元

Magic016　開店裝修，省錢＆賺錢123招！：成功打造金店面，老闆必修學分／唐芩　定價350元

Magic017　新手養狗實用小百科：勝犬調教成功法則／蕭敦耀　定價199元

Magic018　現在開始學瑜珈：青春，停駐在開始練瑜珈的那一天／湯永緒　定價280元

Magic019　輕鬆打造！中古屋變新屋：絕對成功的買屋、裝修、設計要點＆實例／唐芩　定價280元

Magic021　青花魚教練教你打造王字腹肌：型男必備專業健身書／崔誠兆　定價380元

Magic024　10分鐘睡衣瘦身操：名模教你打造輕盈S曲線／艾咪　定價320元

Magic025　5分鐘起床拉筋伸展操，我又變瘦了～：最新NEAT瘦身概念+增強代謝+廢物排出／艾咪　定價330元

Magic026　家。設計：空間魔法師不藏私裝潢密技大公開／趙喜善　定價420元

Magic027　愛書成家：書的收藏╳家飾／達米安‧湯普森（Damian Thompson）　定價350元

Magic028 實用繩結小百科：700個步驟圖，日常生活、戶外休閒、急救繩技現學現用／羽根田治
定價220元

Magic029 我的90天減重日記本90 Days Diet Diary／美好生活實踐小組 定價150元

Magic030 怦然心動的家中一角：工作桌、創作空間與書房的好感布置／
凱洛琳‧克利夫頓摩格（Caroline Clifton-Mogg） 定價360元

Magic031 超完美！日本人氣美甲圖鑑：最新光療指甲圖案634款／辰巳出版株式 社編集部美甲小組
定價360元

Magic032 我的30天減重日記本（更新版）30 Days Diet Diary／美好生活實踐小組 定價120元

Magic033 打造北歐手感生活，OK！：自然、簡約、實用的設計巧思／
蘇珊娜‧文朵‧莉卡‧康丁哥斯基 Susanna Vento、Riikka Kantinkoski 定價380元

Magic034 生活如此美好：法國教我慢慢來／海莉葉塔‧希爾德 Henrietta Heald 定價380元

Magic035 跟著大叔練身體：1週動3次、免戒酒照聚餐，讓年輕人也想知道的身材養成術／金元坤
定價320元

Magic036 一次搞懂全球流行居家設計風格Living Design of the World：111位最具代表性設計師、
160個最受矚目經典品牌，以及名家眼中的設計美學／CASA LIVING 編輯部 定價380元

mybaby 媽媽寶寶系列

mybaby002 懷孕‧生產‧育兒大百科超值食譜版 ：準媽媽必備，最安心的全紀錄／高在煥等編著
定價680元

mybaby003 第一次餵母乳／黃資裡、陶禮君 定價320元

mybaby004 改變孩子人生的10分鐘對話法：喚醒孩子的無限可能／朴美真
定價280元

mybaby005 一年的育兒日記：出生～1歲寶寶記錄 My Baby's 365 Diary／美好生活實踐小組 定價399元

mybaby006 第一次幫寶貝剪頭髮／砂原由彌 定價280元

mybaby007 二年的育兒日記My Baby's Two-Year Diary：出生～2歲的寶寶記錄／美好生活實踐小組
定價499元

Plant 植物系列

Plant001 懶人植物：每天1分鐘，紅花綠葉一點通／唐芩 定價280元

Plant003 超好種室內植物：簡單隨手種，創造室內好風景／唐芩 定價280元

Plant005 我的有機菜園：自己種菜自己吃／唐芩 定價280元

Plant006 和孩子一起種可愛植物：打造我家的迷你花園／唐芩 定價280元

Free013

大台北自然步道100

作者	黃育智Tony
執行編輯	貢舒瑜
美術編輯	黃育智、台欣
封面設計	裴蕙琴
校對	馬格麗
企劃統籌	李橘
總編輯	莫少閒
出版者	朱雀文化事業有限公司
地址	台北市基隆路二段13-1號3樓
電話	（02）2345-3868
傳真	（02）2345-3828
劃撥帳號	19234566 朱雀文化事業有限公司
e-mail	redbook@ms26.hinet.net
網址	redbook.com.tw
總經銷	大和書報圖書股份有限公司（02）8990-2588
ISBN	ISBN 978-986-6029-05-9
初版一刷	2011.10
初版十八刷	2015.05
定價	320元

出版登記 北市業字第1403號

國家圖書館出版品預行編目資料

大台北自然步道100

黃育智Tony著
--初版, 台北市, 朱雀文化, 2011[民
100]
224面, 17x23公分 (FREE013)
ISBN 978-986-6029-05-9 (平裝)
1.台北市-描述與遊記
2.台北縣-描述與遊記
3.基隆市-描述與遊記
673.29/101.6

About 買書：

●朱雀文化圖書在北中南各書店及誠品、金石堂、何嘉仁等連鎖書店，以及博客來、讀冊、PCHOME等
網路書店均有販售，如欲購買本公司圖書，建議你直接詢問書店店員或上網採購。如果書店已售完，請洽
本公司經銷商大和書報圖書股份有限公司 TEL：（02）8990-2588（代表號）。

●●至朱雀文化網站購書（http://redbook.com.tw），可享85折起優惠。

●●●至郵局劃撥（戶名：朱雀文化事業有限公司，帳號19234566），掛號寄書不加郵資，4 本以下無
折扣，5～9本95折，10本以上9折優惠。

郊遊！想走就走

比網路資料更詳細的步道伴遊小幫手

步道達人Tony告訴你怎麼搭車、從哪開始、要走多久、岔路該轉右轉左、樓梯爬幾階、會遇到上坡還是下坡……無論一個人兩個人還是全家人，第一次出遊也能輕鬆掌握路況，盡情趴趴走！

大台北自然步道100（2）

繼《大台北自然步道100》又一姊妹作，路線完全不重覆，貼心分好11大類快速索引，想走什麼路線隨心所欲。書中特別收錄：

1. **你可能還不知道的最新步道** → 竹子湖青楓步道、三芝真愛森林療癒步道、白沙灣神祕湖步道
2. **最多網友去過的熱門景點** →八煙水中央、石碇千島湖、平菁街賞櫻
3. **挑戰腳力的原始山徑** →烏來美鹿山、石碇雷公埤古道、烏來啦卡登山步道
4. **濃濃歷史味的人文路線** →竿蓁坑古道看石板古橋、行忠堂看淡水神社遺跡

帶你走遍每個步道的美好、不留心就錯過的小地方、人文歷史遺跡、節氣景致變換，第一次造訪也不錯過精彩風景。

大台北自然步道100

到郊外走走吧!往山上走、往海邊走，往城市的邊緣走！看看白煙裊裊的大小油坑、加九寮步道的碧綠河谷、菁桐小鎮的礦區風華……大台北的自然步道竟是如此精彩迷人！100條大台北自然景觀步道，100個流汗樂活的踏青選擇，100張詳盡實用的導覽地圖，100則規劃完美的健行guide，路線安排、活動時程、步道路況、附近景點、交通資訊、旅行建議……all in one!是每個人都要有的100分步道導覽手冊！

桃竹苗自然步道100

走向郊外，探索山林、親近大海、欣賞湖光水色看山，東滿步道享受芬多精森林浴。觀海，半天寮好望角步道大海藍天盡收眼底覓湖，峨眉湖環湖步道碧波湖色一覽無遺。賞桐，鹿寮坑桐花步道油桐如雪來一趟桃竹苗步道之旅，擁抱大自然！

宜蘭自然步道100

遠離塵囂，擁抱自然，向東走、往宜蘭出發吧！登高遠眺龜山島、壯闊太平洋，走入太平山徜徉森林浴、享受盎然綠意，展望蘭陽平原，開闊景致盡收眼底，四季風景皆宜人，往東走吧！悠遊蘭陽去～